中 国 画 名 家 册 页 典 藏

明代传世经典册页

（下卷）

中国画名家册页典藏编委会 编

浙江人民美术出版社

图书在版编目（ＣＩＰ）数据

明代传世经典册页. 下卷 / 中国画名家册页典藏编
委会编. -- 杭州 : 浙江人民美术出版社，2020.12
　（中国画名家册页典藏）
　ISBN 978-7-5340-8319-8

　Ⅰ．①明… Ⅱ．①中… Ⅲ．①中国画－作品集－中国
－明代 Ⅳ．①J222.48

　中国版本图书馆CIP数据核字（2020）第159093号

中国画名家册页典藏丛书编委会

颜晓军　黄秋桃　张东华　杨瑾楠

王素柳　张嘉欣　杨海平

责任编辑：杨海平
装帧设计：龚旭萍
责任校对：黄　静
责任印制：陈柏荣

统　　筹：梁丹辰　何经玮　张素婷

中国画名家册页典藏　明代传世经典册页（下卷）

中国画名家册页典藏编委会 编

出版发行　浙江人民美术出版社
　　　　　（杭州市体育场路347号）
网　　址　http://mss.zjcb.com
经　　销　全国各地新华书店
制　　版　浙江海虹彩色印务有限公司
印　　刷　浙江海虹彩色印务有限公司
版　　次　2020年12月第1版
印　　次　2020年12月第1次印刷
开　　本　889mm×1194mm　1/12
印　　张　14
字　　数　146千字
印　　数　0,001-1,500
书　　号　ISBN 978-7-5340-8319-8
定　　价　138.00元

如有印装质量问题，影响阅读，请与出版社营销部联系调换。

联系电话：0571-85105917

图版目录

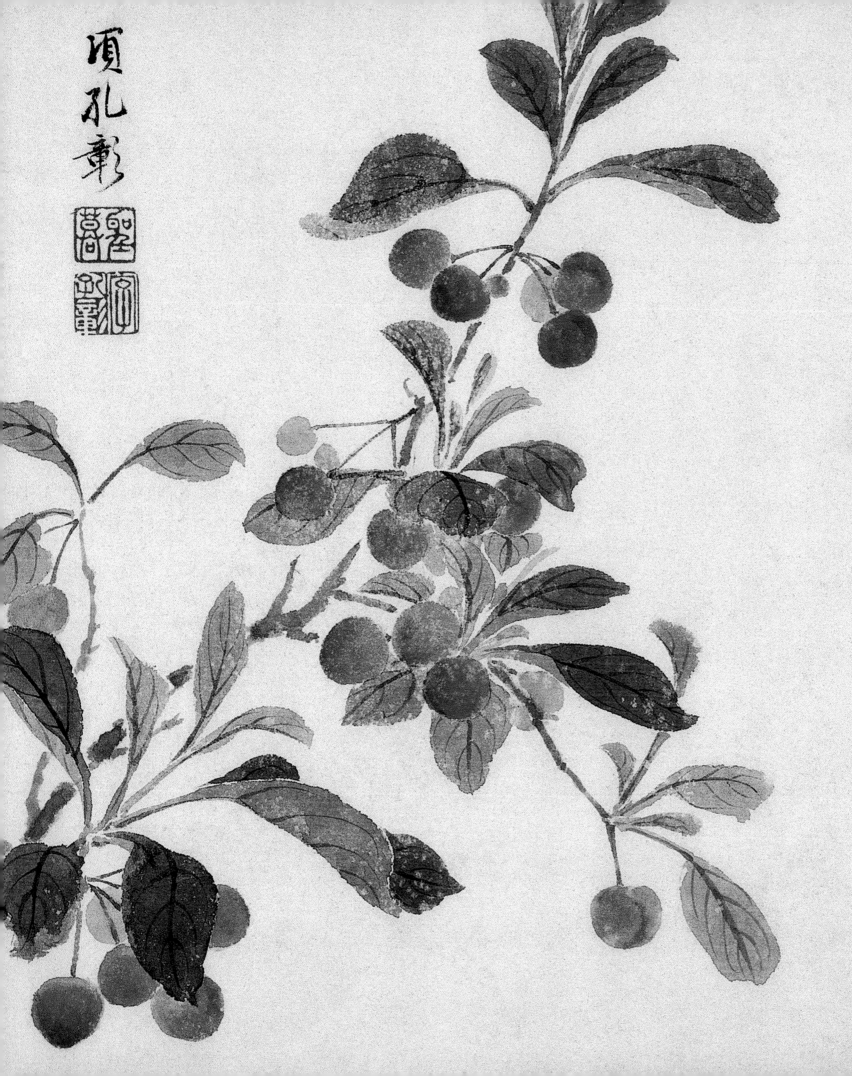

册 页 图 版

仇 英

仇英，字实父，号十洲，本江苏太仓人，后移居苏州。漆匠出身。他的山水作品，多作青绿重彩，正如董其昌所称"仇实父是赵伯驹后身"。在艺术技巧上，他有千锤百炼的功力，无论大幅、小幅都能结构谨严。他不只是擅长画山水，所画人物如《列女图》《春夜宴桃李园图》《桐阴清话图》《蕉阴结夏图》等，都笔力刚健，造型准确，显示出高度的概括能力。对人物神态的刻画极自然，与晚明陈洪绶的人物画有异曲同工之妙。他的山水画，有时作界画楼阁，尤为细密，设色讲究法度，要求严格，对宋代"青绿巧整"的院体画法有所发展。他的巨幅山水《剑阁图》，重彩辉煌，笔法取用李唐，写出山川的雄伟奇特，画家的魄力与功力在这幅画中体现得淋漓尽致。又如《观瀑图》《水阁观泉图》等，重在写溪山的幽美，画法用小斧劈皴，继承李唐、马远、夏珪一路，工细而见气势。传世作品有《煮茶论画图》《莲溪渔隐图》《桃花仙境图》等。

落笔乱真，无惭古人

——浅析仇英其人其画

张嘉欣

仇英以一位非文人画家的身份，与沈周、文徵明、唐寅合称"明四家"。他在后世虽以"明四家"之一而享誉盛名，可关于他的文献却寥寥无几。其生卒年，徐邦达先生根据董其昌的说法与传世画迹，考证大致在弘治十五年（1502）至嘉靖三十一年（1552）之间。仇英，字实父，号十洲，原籍江苏太仓，移居苏州桃花坞，居处盖离唐寅桃花庵不远。

仇英的生平仅可从题跋与留存的文献中得知。张潮在《虞初新志》中谈论到仇英："其初为漆工，兼为人彩绘栋宇，后徙而业画，工人物楼阁。"仇英年少时为漆工，后师法周臣，据徐沁《明画录》载："初执事丹青，周东村异而教之。"周臣被称为院派画家，故仇英也有偏于北宗一路的院体、浙派风格。后游于文徵明之门，彭年曾说："十洲少即见赏于衡翁。"而且文徵明之子文彭、文嘉，学生王宠、王穀祥、陈淳、陆治和王守、彭年等人与仇英都是好友，故而仇英的绘画又常呈现南宗一脉的文人画风格。

仇英精湛的画艺得益于他的赞助人，昆山周凤来、长洲陈官、嘉兴项元汴等人对仇英皆十分青睐，纷纷与之交往，或请至家中寓居作画，或订件资助其创作，同时提供古画供其观赏临摹，使仇英得以饱览宋元诸家画作，博采众长。赞助人对仇英热情的款待，也换来了画家十分用心的作品。譬如，仇英曾为周凤来画《子虚上林图》，庆祝他母亲九十大寿，据褚人穫《坚瓠集》载："周六观吴中富人，聘仇十洲主其家凡六年，奉千金，饮馔之半逾于上方，月必张灯集女伶歌宴数次。"从上文可知，仇英在周凤来家寓居多年，以贵宾待之，而且为其作画另有丰厚的报酬。

仇英晚年的另一位重要的艺术赞助人是陈官，据彭年在《职贡图》上的题跋："与十洲善，馆之山亭，屡易寒暑，不相促迫，由是获画。"陈官不仅请仇英寄居他家，而且为了得到他的画作耐心等待，可见仇英因其卓越的画艺得到了当时赞助人的尊重。《桃源仙境图》《溪山楼观图》和《职贡图》，都是仇英为陈官所作。

在仇英的画家生涯中还有一位重要的赞助人，因其丰富的藏品而广为人知，他就是项元汴。项元汴可能是通过其兄项元淇得以认识仇英，故宫博物院藏《桃村草堂图》是为项元淇所作，其上有项元汴题跋："季弟元汴敬藏"。与项元汴的交往是仇英晚年艺术精进的一个重要因素。项家家资丰饶，收藏了众多古画。仇英在观赏项家收藏的宋元千余幅画作的同时，亦留下了丰富的摹古之作。据唐志契《绘事微言》载："仇英仿宋元人花鸟山水画册，一百幅，在项希宪家。"项希宪，名德棻，是项元汴的侄子。仇英素善摹古，能以假乱真，据王穉登《国朝吴郡丹青志》载："仇英，字实父，太仓人。移家郡城，画师周臣而格力不逮，特工临摹，粉图黄纸，落笔乱真，至于发翠豪金，丝丹缕素，无惭古人。"项元汴赏识仇英摹古的能力，故而使之临摹家中众多藏品，这也有助于其保存众多的古画。《临宋人画册》（上海博物馆藏）就是仇英为项元汴所作，其上钤有"项墨林鉴赏章""天籁阁""清夜无尘"等项元汴的印章。此册题材涉及山水、花鸟、仕女、文人、界画、鞍马等，是临摹宋人的集成之作，为典型的南宋院体风格。

此外，资助过仇英的还有徐宗成、王献臣、华云等人。正是有这样的收藏家与富豪的资助，仇英才得以观摩大量的古画，取众家之长，形成自己的风格。仇英不仅向周臣、文徵明等吴门画家学习，古画亦是仇英提升水平不可或缺的范本。姜绍书曾在《无声诗史》中这样评价仇英："凡唐宋名笔，无不临摹，皆有稿本，其规仿之迹，自能夺真。"因其成长经历与其他三人颇为

不同，故而造就了他不同的绘画风格与生活方式。

仇英不仅擅长临摹，而且也能依据古画创作，即"以古人之法度，运自己之心思"。故宫博物院藏《人物故事图》册就是仇英借古意又别开生面之作。此套册页以工笔重彩为主，风格纤秀，意趣淡雅。册页最早的收藏印归属梁清标，其后分别为曾寅、裴景福、潘承厚等收藏。裴景福《壮陶阁书画录》对此套册页有过著录，与现存题签略有不同，册页中的题签应在裴景福之后题写，并且册页中些许题签与主题不符，《高山流水图》描绘的是"白衣送酒"的主题，《竹院品古图》表现的是"西园雅集"的主题，《贵妃晓妆图》应是"汉宫春晓"的缩影，《捉柳花图》表现的是白居易的诗意，须区别于杨万里的《闲居初夏午睡起》一诗。此套册页中的《明妃出塞图》应是画家依据宋画而来，仇英曾为项元汴临摹过此幅作品，见上海博物馆藏仇英《模天籁阁宋画〈明妃出塞图〉》。另，现藏于瑞典斯德哥尔摩远东文物博物馆的《銮舆渡水图》与上述两图也极为相似。《贵妃晓妆图》中的多个人物形象也可在仇英所绘《汉宫春晓图》中找到原型。

仇英既善于表现以历史故事为题材的人物画，又擅长描绘妍雅温柔的仕女形象，如上海博物馆藏《修竹仕女图》页。这是他晚年所作，画面上一位高髻娉婷的淑女，托腮伫立在湖石旁，有一个仕女随后侍立。女子凝目前视，若有所思。环境布置成庭院一隅，湖石后几竿修竹随风摇曳，池塘的沙岩上一对鸳鸯相偎栖息。景色透出一股清幽寂寥的气氛。他所塑造的仕女形象，既不是唐代贵妇式的丰腴高贵，又异于宋人笔下的娟秀妩媚，而是细眉小口，瓜子脸庞，削肩纤身。画幅的形式语言也呈现出婉约清雅的格调，仕女的衣纹线条流畅柔和，湖石和沙渚以淡墨勾皴，虽然转笔仍保留着李、刘派的峭立，然皴笔变得疏朗柔婉，修竹的双钩在工谨中含爽劲的骨力。全图的赋彩以赭石和淡石青、白色为主色，色调十分淡洁。这是仇英晚年融合院体画和文人画双重意趣的典型面貌。

他晚年的作品中出现了较多表现文人休闲生活的主题，诸如文人读书、弹琴、赏泉、论画等，同时笔墨简率放逸、含蓄蕴藉，形成雄畅而不狂肆、率放而不颓唐、明快清逸的风格。例如上海博物馆藏《江岸停琴图》《松下眠琴图》，两图皆为扇页，构图十分相似，均表现湖山之景，浅坡之上，古松掩映，其下一白衣高士或坐或卧，身旁置有一古琴，喻示着高士的情操。画面的中心均在扇面左面，右边则隔水相对，简笔勾勒出汀渚、远山。画法以浅绛为之，运笔简古，赋色浅淡，意趣闲适而萧散。

除了工细设色的人物画，仇英也用粗简的水墨表现文人题材的作品。例如上海博物馆藏《柳下眠琴图》页，此图以文人隐逸为题材，图绘岩壁之侧古柳高映，一文士倚琴休憩，前陈白纸一卷，似乎为随时赋诗填词而备，坡下童子正背着众多卷轴前来。此图布局采用马远的边角取景之法，画山坡的一隅，古柳高耸。山石用雄浑刚健的斧劈皴，远山淡墨渲染，这些都出自李唐、马远风格。柳树作绞干状，柳叶以淡墨细笔写出，墨色浑融而不狂肆。人物衣纹清劲畅利，简洁明快，用笔方折顿挫，脸部的线描精细柔和，刻画出高士清俊的气质。这幅画把宋人的刚健和元人的放逸融为一体。与此图布局相似的另有荣宝斋藏《松溪高士图》，都将重心放置于画面下半部分，古松下一文士席地而坐，远景山石皆用斧劈皴表现。

仇英于山水花鸟、文人仕女、界画鞍马、历史故事、佛道人物等无所不能。张丑在《清河书画舫》中如此评价仇英："山石师王维，林木师李成，人物师吴元瑜，设色师赵伯驹，资诸家之长而浑合之种种臻妙。"

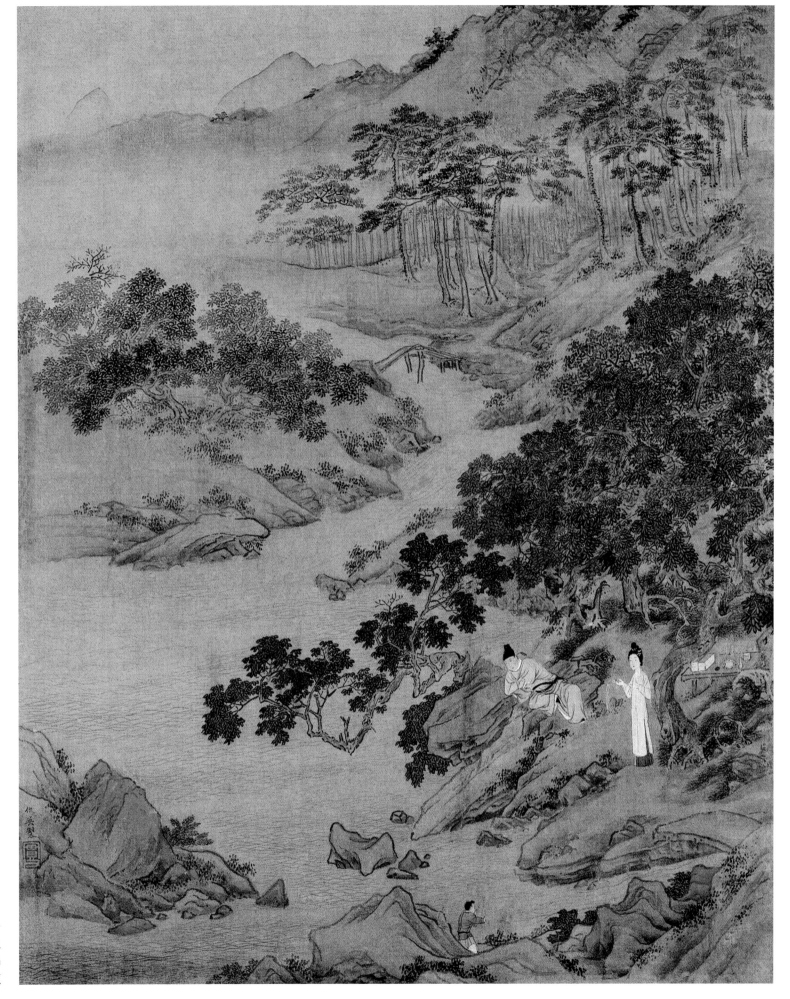

人物故事图册之一
绢本设色
41.1cm×33.8cm
故宫博物院藏

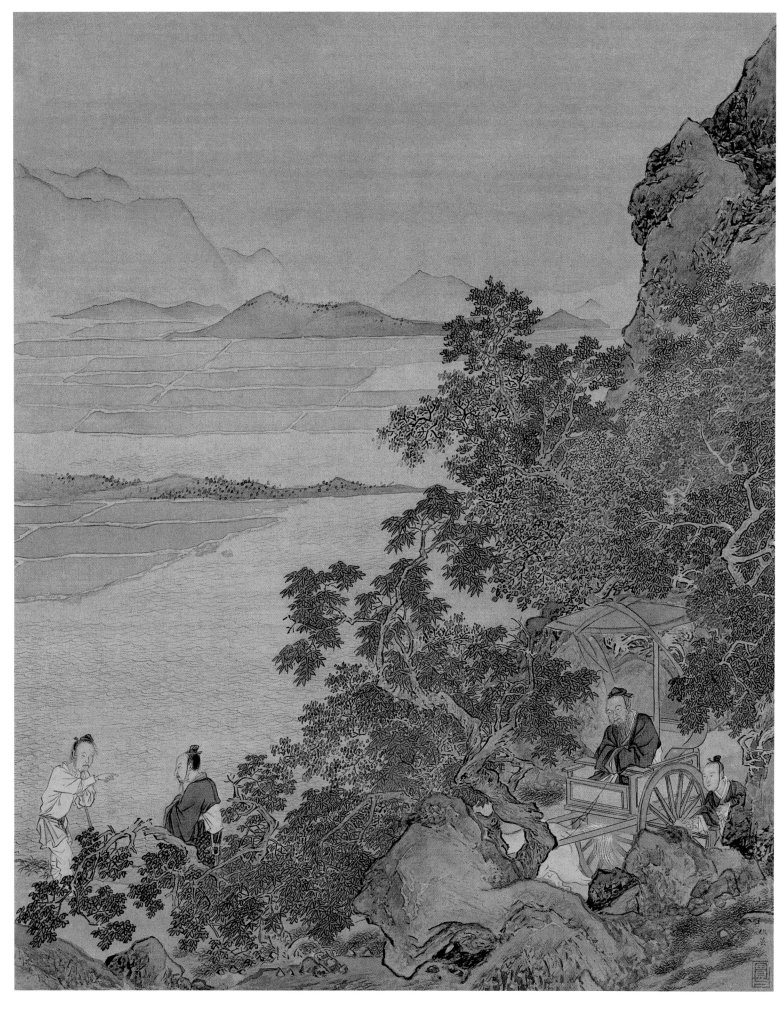

人物故事图册之二
绢本设色
41.1cm×33.8cm
故宫博物院藏

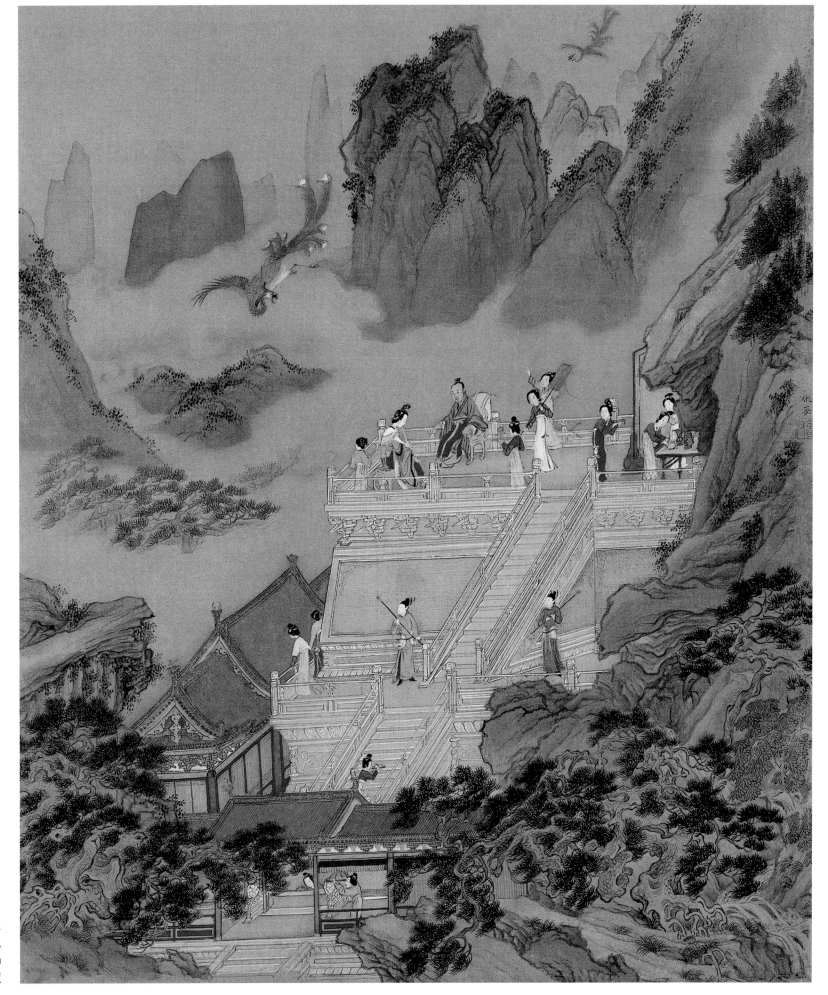

人物故事图册之三
绢本设色
41.1cm×33.8cm
故宫博物院藏

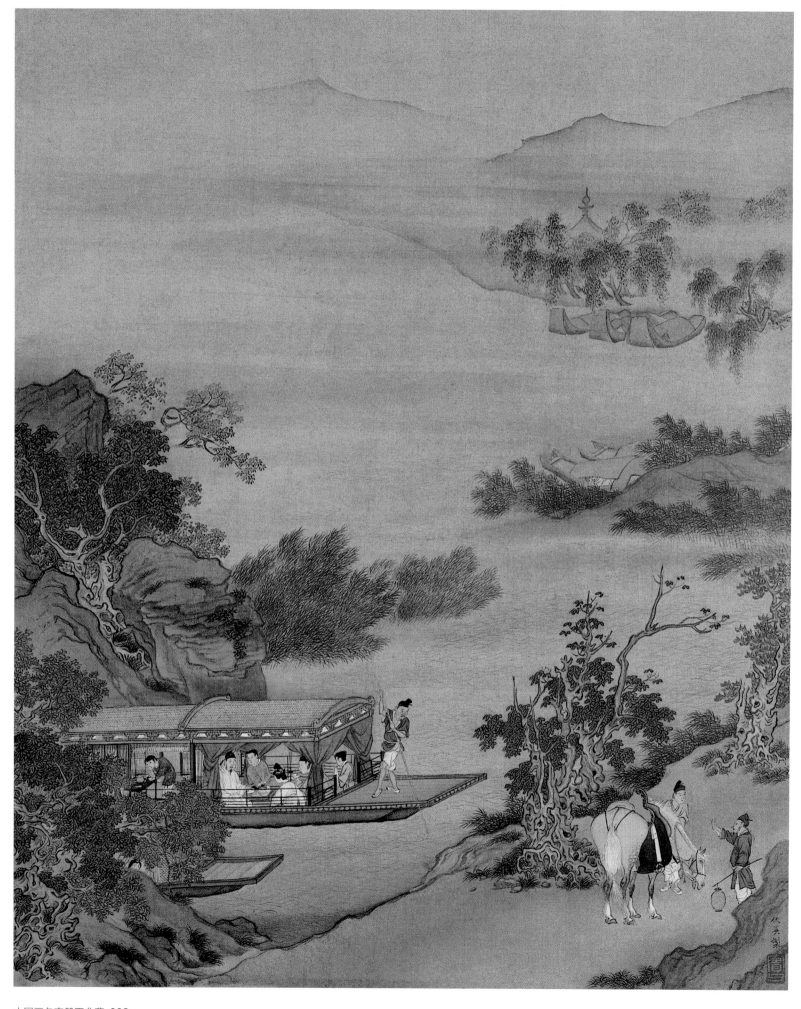

人物故事图册之四
绢本设色
41.1cm×33.8cm
故宫博物院藏

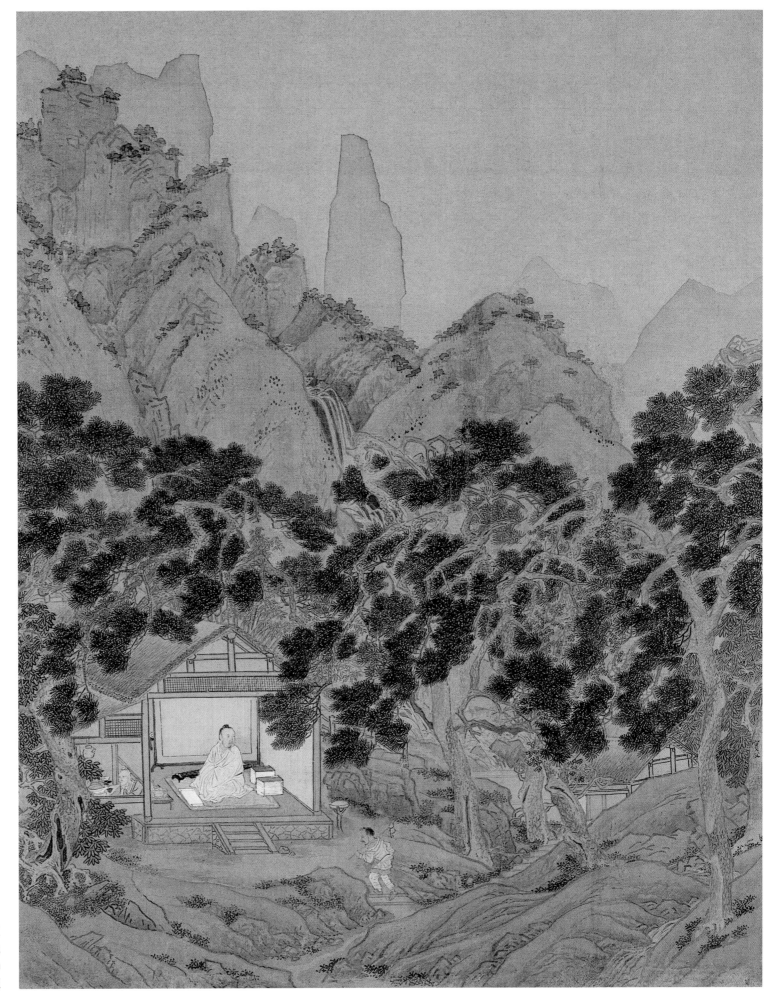

人物故事图册之五
绢本设色
41.1cm×33.8cm
故宫博物院藏

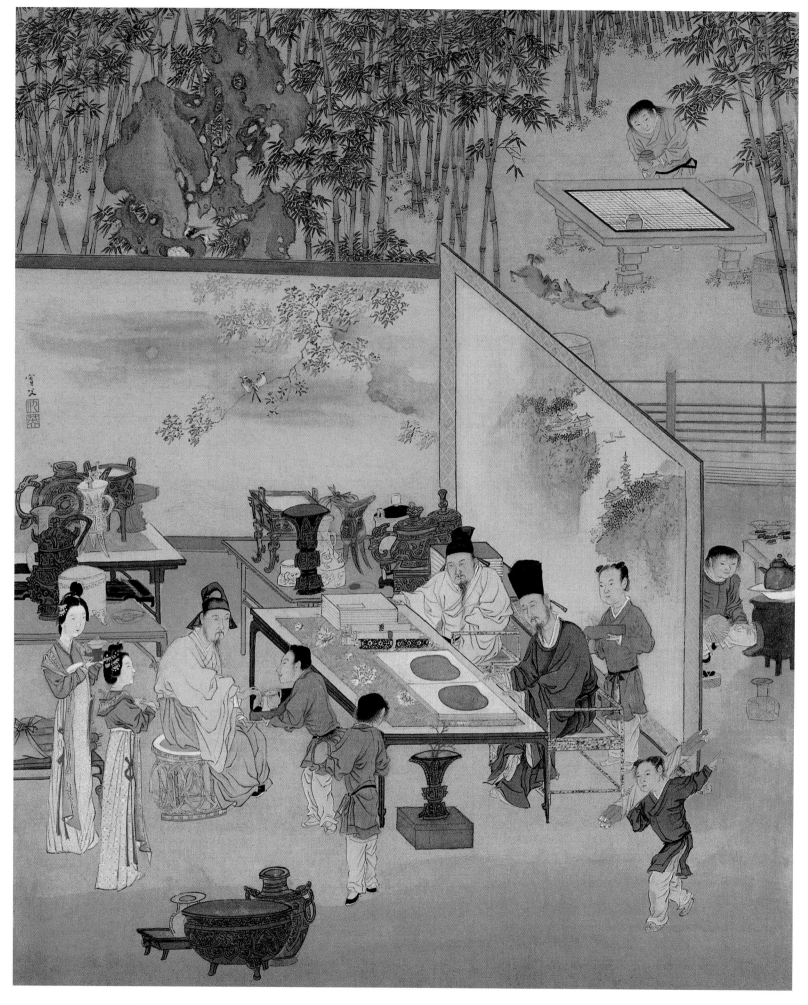

人物故事图册之六
绢本设色
41.1cm×33.8cm
故宫博物院藏

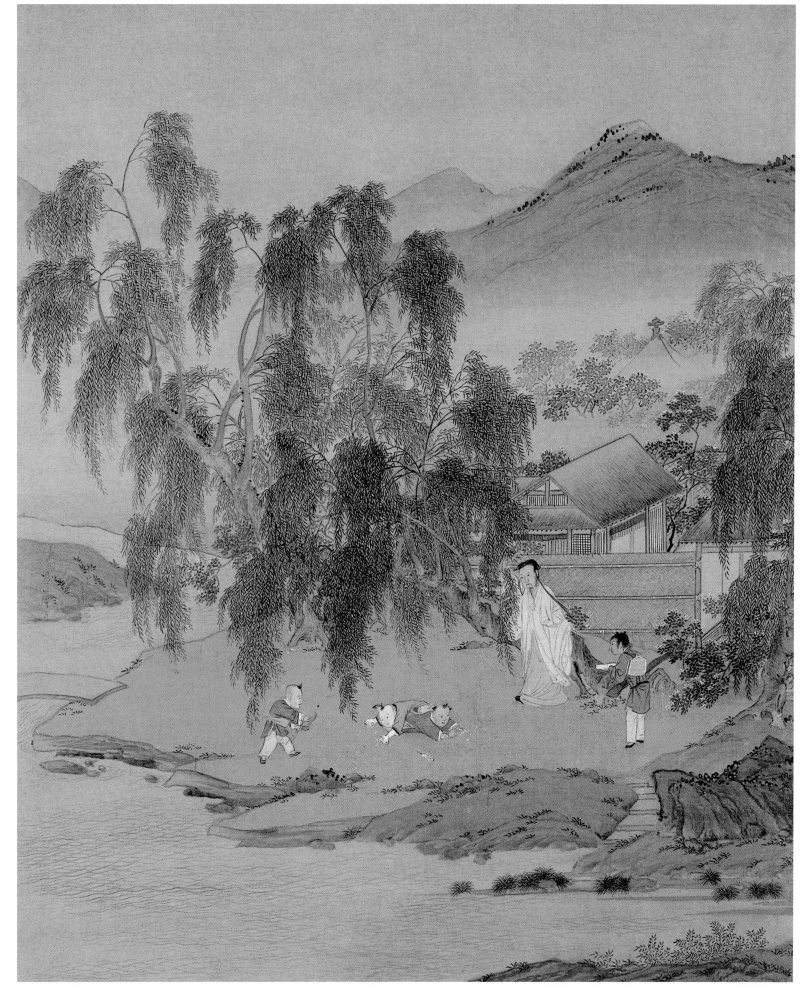

人物故事图册之七
绢本设色
41.1cm×33.8cm
故宫博物院藏

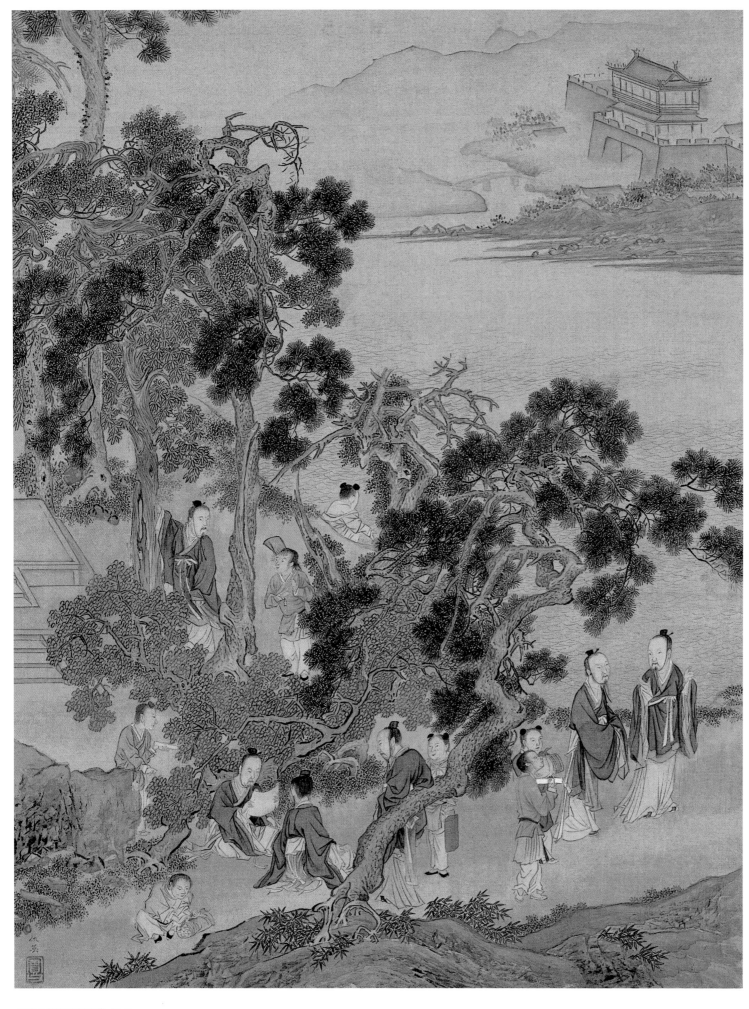

人物故事图册之八
绢本设色
41.1cm×33.8cm
故宫博物院藏

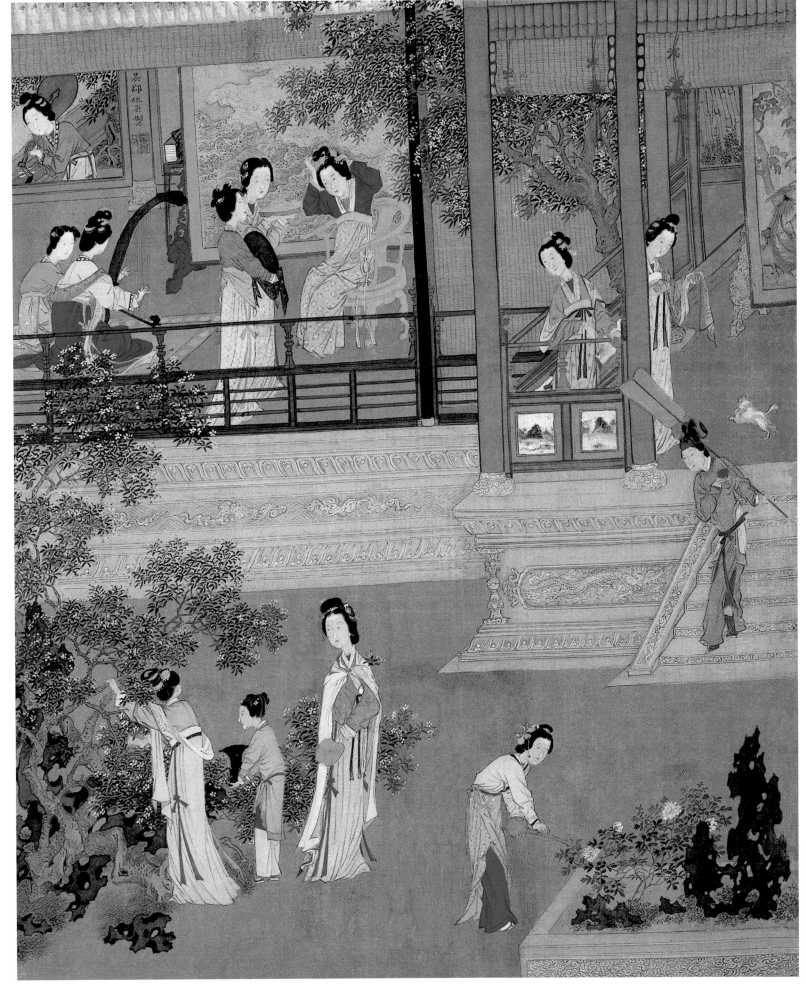

人物故事图册之九
绢本设色
41.1cm×33.8cm
故宫博物院藏

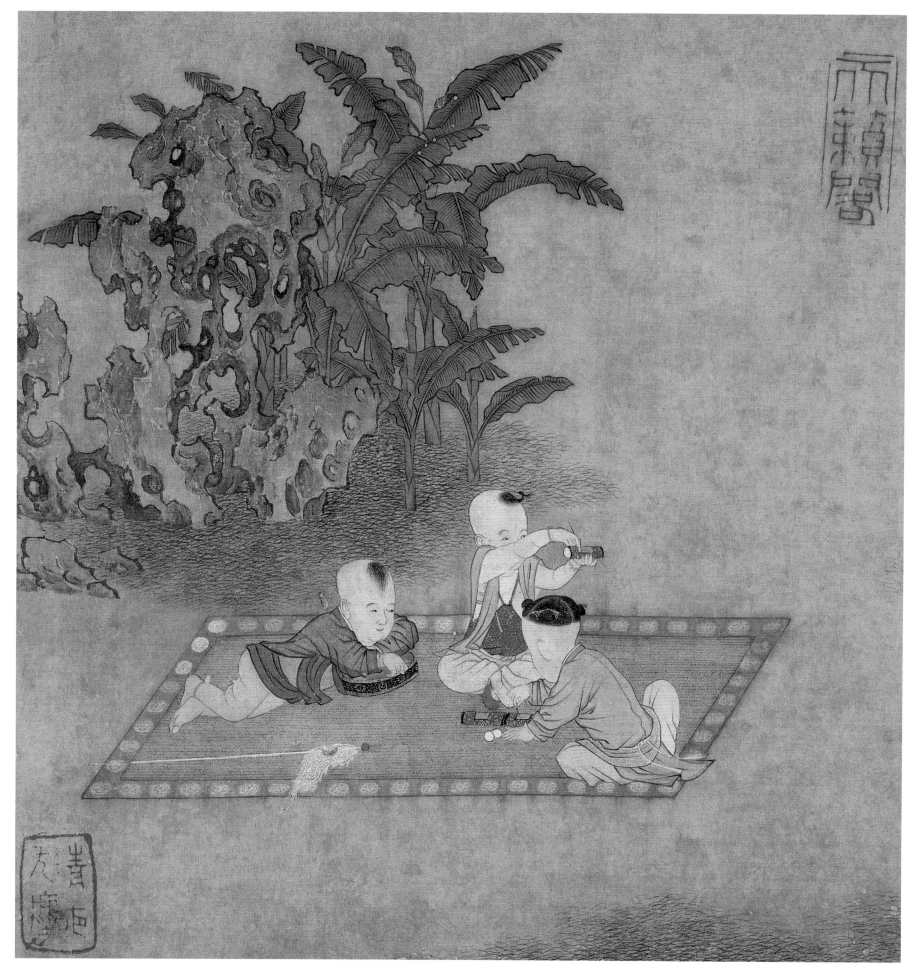

临宋人画册之一　绢本设色　27.2cm×25.5cm　上海博物馆藏

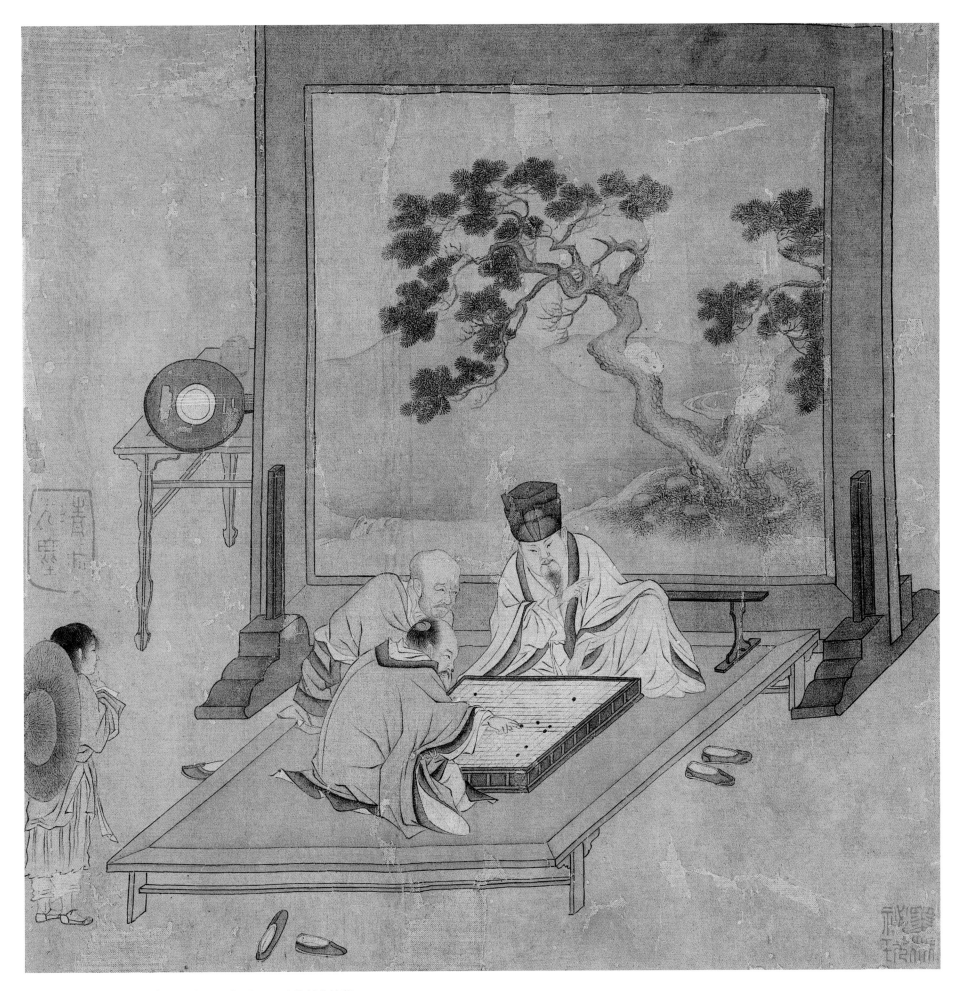

临宋人画册之二　绢本设色　27.2cm×25.5cm　上海博物馆藏

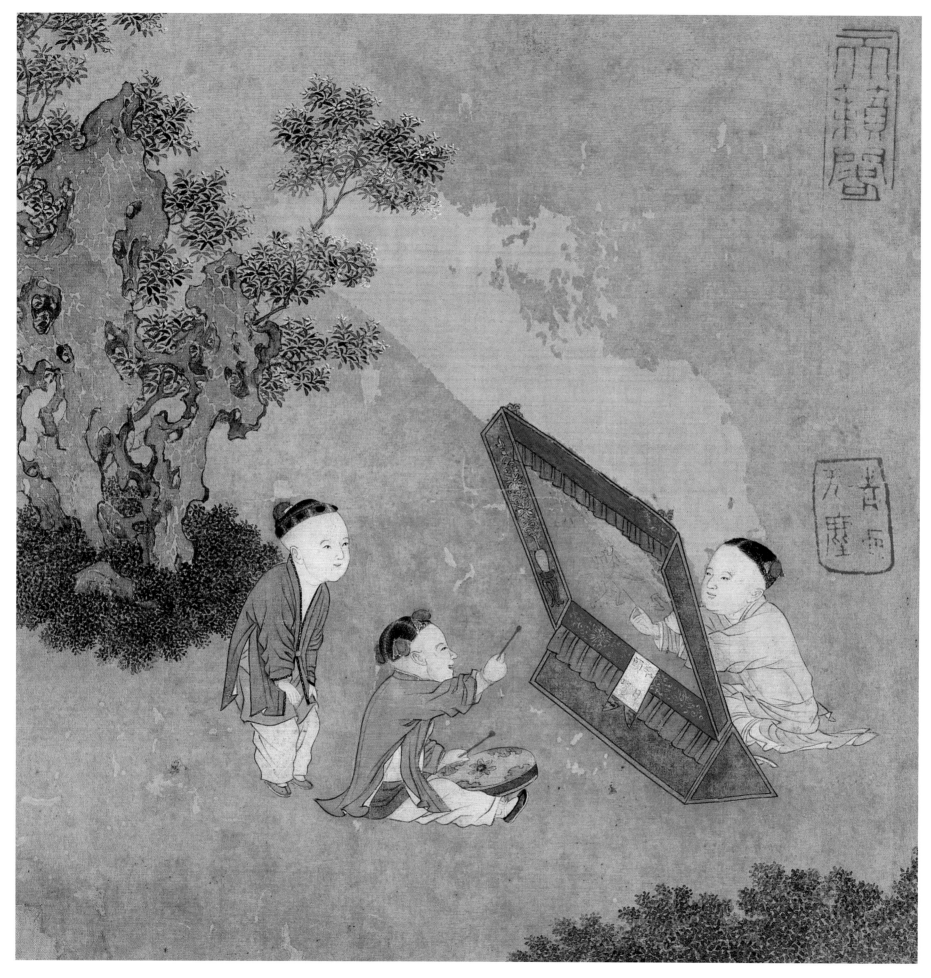

临宋人画册之三　绢本设色　27.2cm×25.5cm　上海博物馆藏

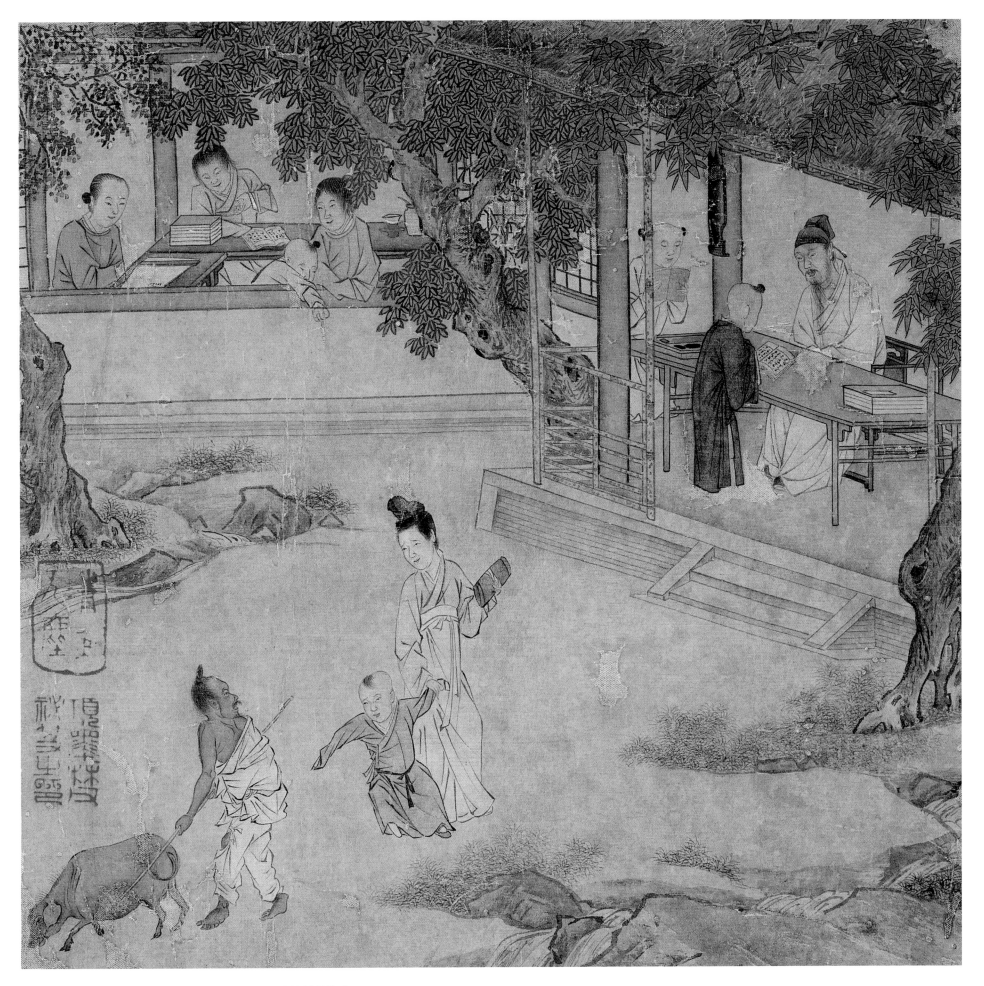

临宋人画册之四　绢本设色　27.2cm×25.5cm　上海博物馆藏

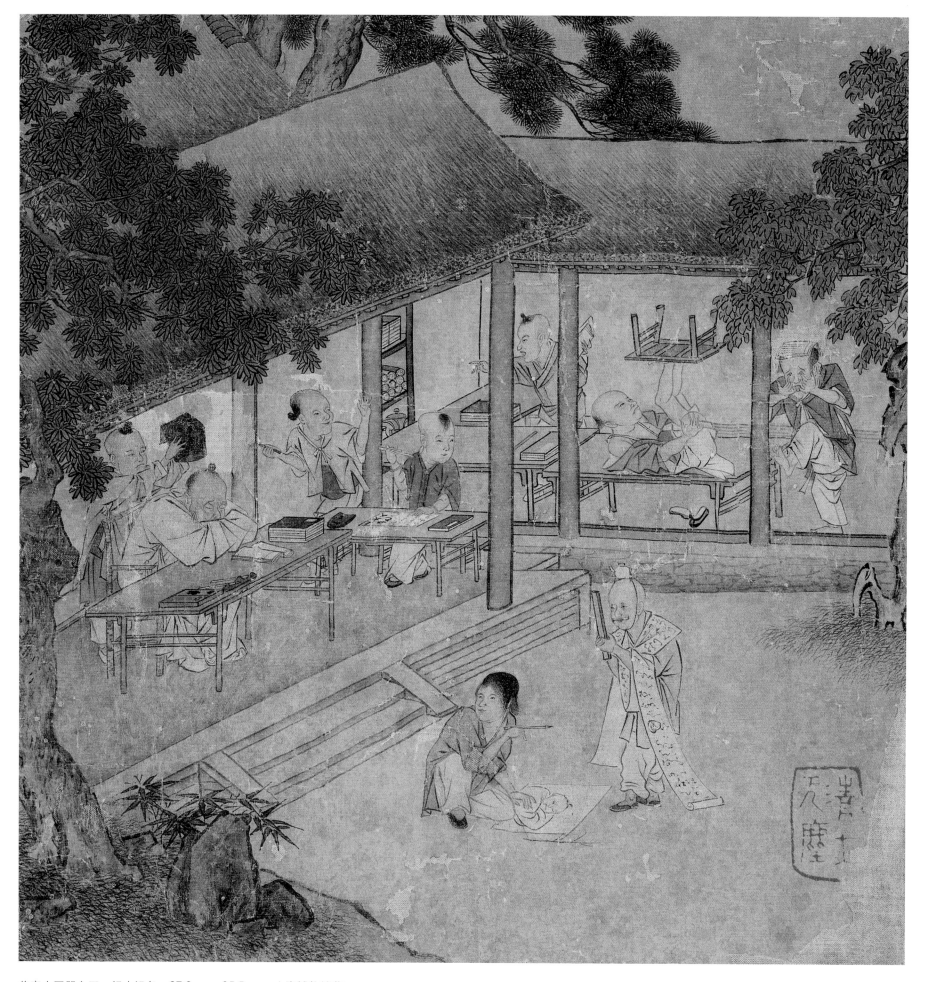

临宋人画册之五　绢本设色　27.2cm×25.5cm　上海博物馆藏

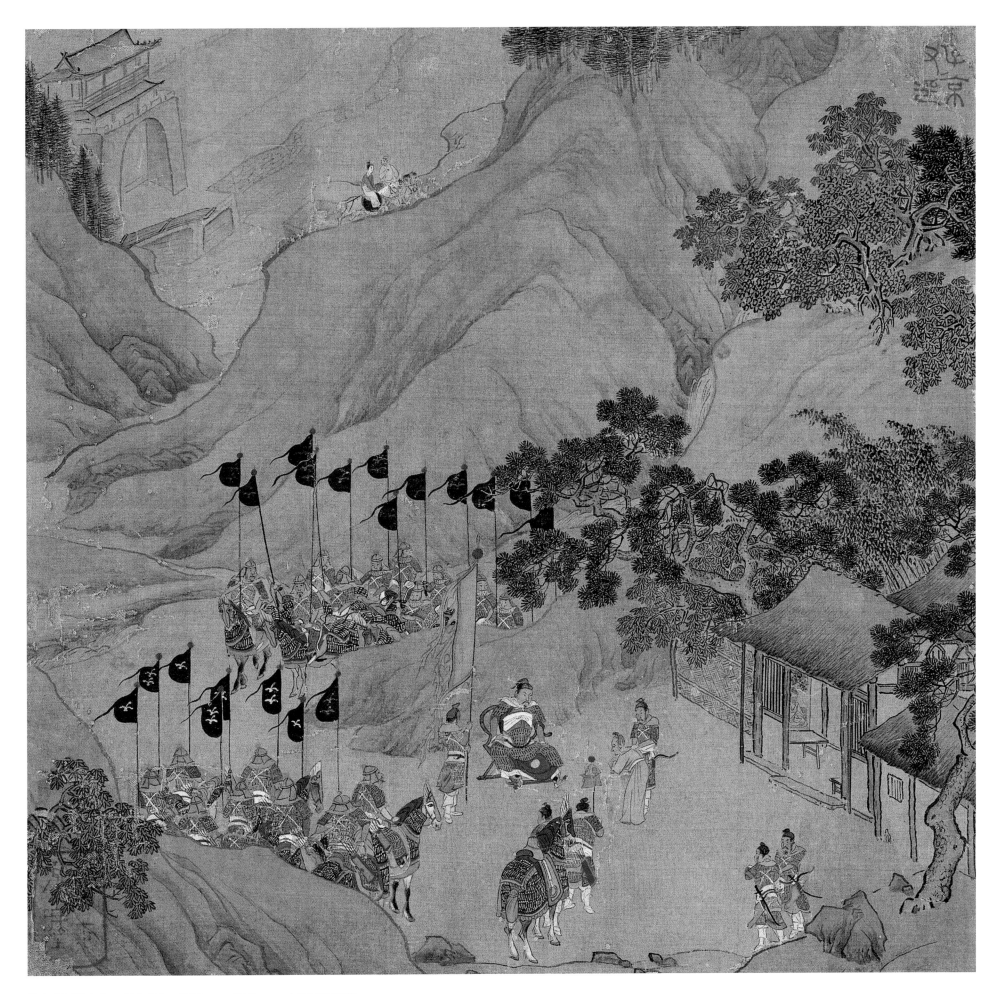

临宋人画册之六　绢本设色　27.2cm×25.5cm　上海博物馆藏

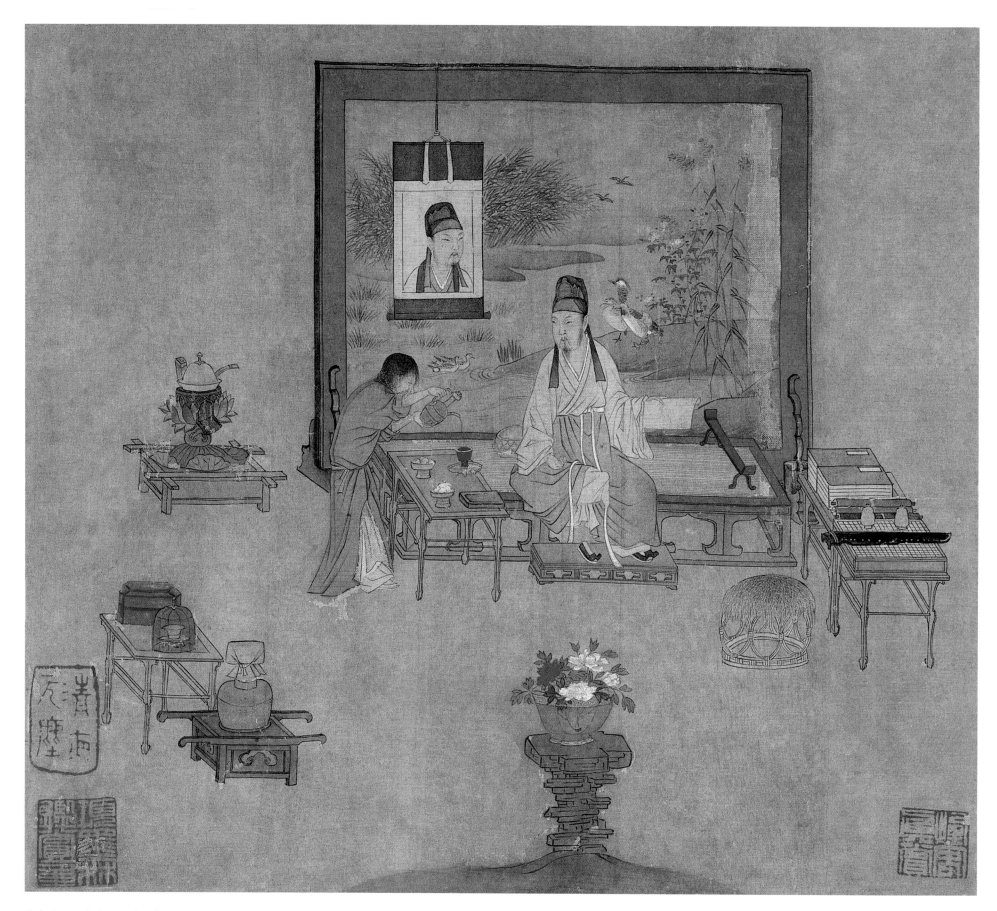

临宋人画册之七　绢本设色　27.2cm×25.5cm　上海博物馆藏

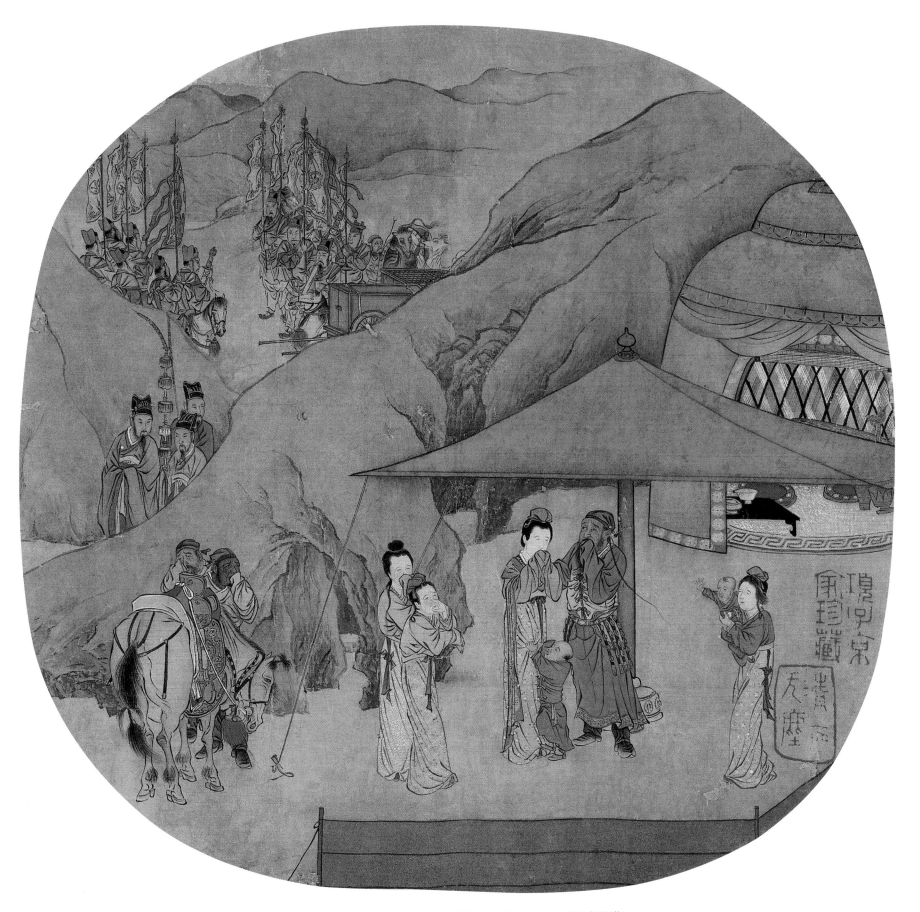

临宋人画册之八　绢本设色　27.2cm×25.5cm　上海博物馆藏

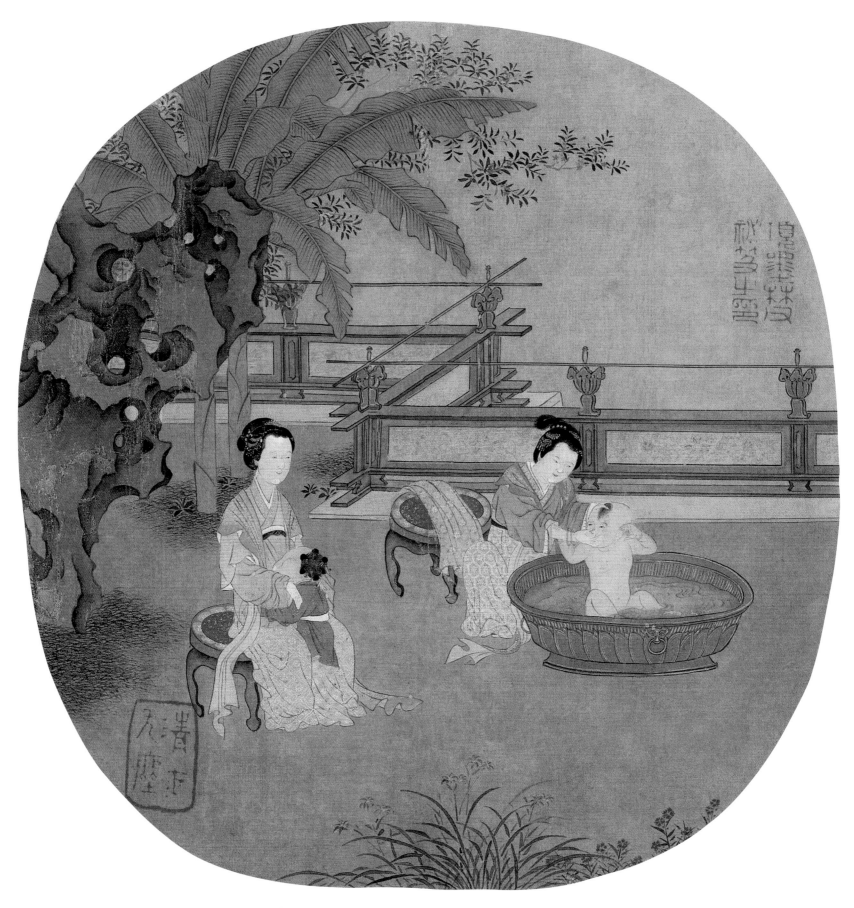

临宋人画册之九　绢本设色　27.2cm×25.5cm　上海博物馆藏

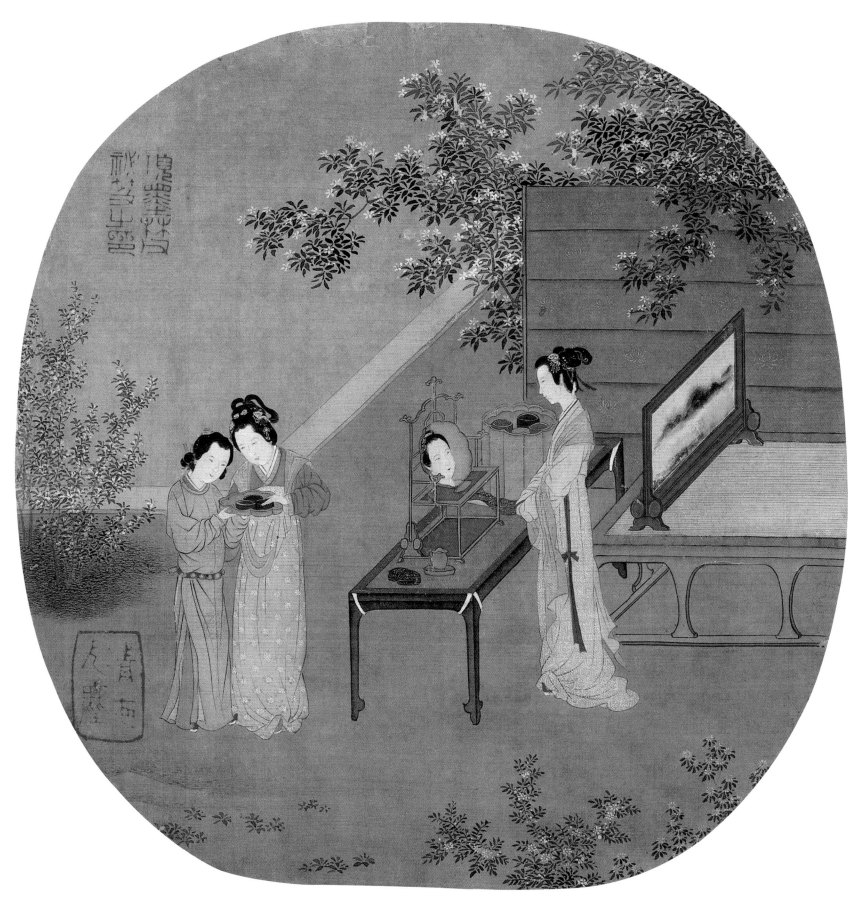

临宋人画册之十　绢本设色　27.2cm×25.5cm　上海博物馆藏

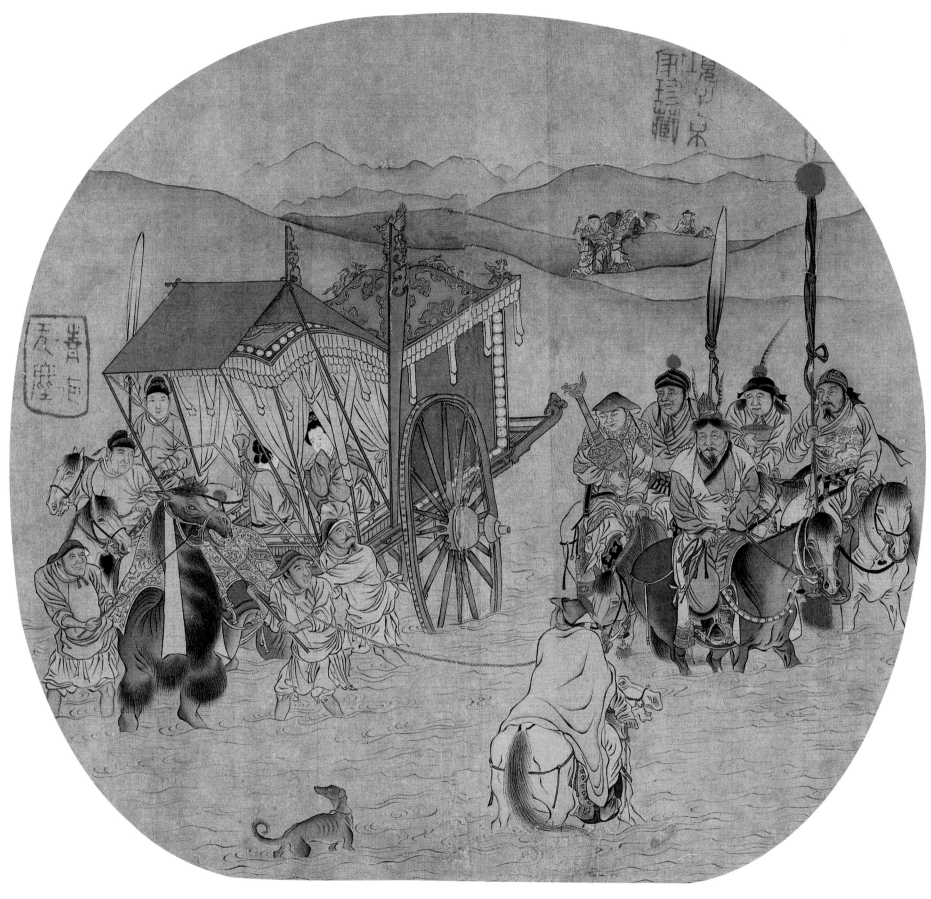

临宋人画册之十一　绢本设色　27.2cm×25.5cm　上海博物馆藏

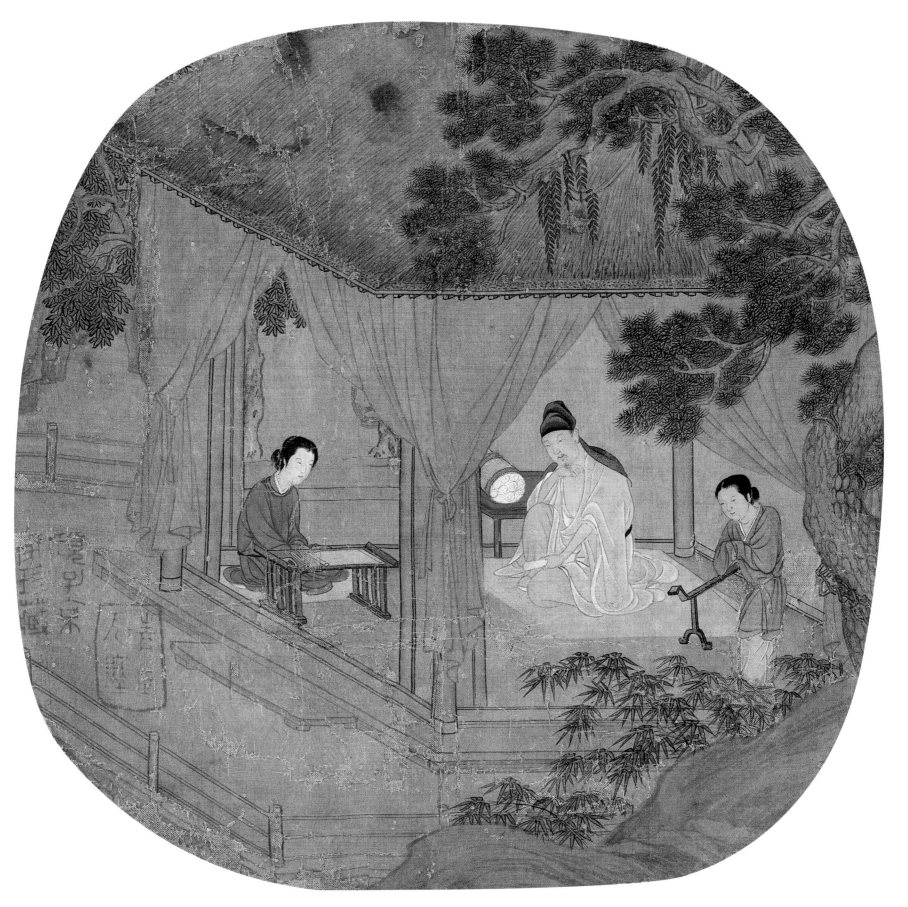

临宋人画册之十二　绢本设色　27.2cm×25.5cm　上海博物馆藏

董其昌

　　董其昌（1555—1636），明代书画家、鉴赏家。字玄宰，号思白、香光居士。华亭（今上海松江）人。万历十六年（1588）进士，选庶吉士授编修，官至礼部尚书。谥文敏。天才俊逸，善谈名理。少好书画，临摹古迹，至忘寝食。画宗董源、巨然、"元四家"，画风平淡天真。又倡"南北宗"论，以禅论画。推崇王维、董源一系为"南宗"而贬李思训、"南宋四家"一系为"北宗"，客观上推动了文人画的发展。董其昌不仅影响了明末、清初的画坛，对他的研究，美术界至今犹是热点。另外，他于书法及鉴赏均有很高的造诣。传世作品有《云山小隐图》卷、《烟江叠嶂图》卷、《仿梅道人山水图》轴等。

汲古泽今

——董其昌山水画小议

王素柳

董其昌生于明嘉靖三十四年（1555），嘉靖三十八年（1559）他五岁时，吴门画派的领袖人物文徵明以享年九十岁的高寿离世。这两位巨匠的一生一死，仿佛也预示了后世画坛审美趣向的转移。由于吴门画家身处富庶喧嚣之地，虽曰"大隐隐于市"，然而艺术创作与附庸风雅并存，利益纠葛与造伪风气相助，导致文人画中孜孜以求的"林泉之志"在逐渐丧失。所以吴门后学的画面虽然保留了文、沈的形貌，却走向琐碎、甜媚的末流之态。正如黄宾虹所总结的那样："有明一代，江南画学自沈石田、文衡山以往，吴越流派渐趋'邪、甜、俗、赖'，不为士夫所重。"而董其昌恰恰生得其时，崛起云间，立派南宗而远祖王维、董源，不落吴下画史甜俗魔境，脱去纤媚陋习。

董其昌曾自述自己的学画经历云："余以丁丑年（1577）三月晦日之夕燃烛试作山水画，自此日复好之。时往顾中舍仲方家观古人画，为元季四大家多所赏心。顾独师黄子久，凡数年而成。既解褐，求长安好事家借画临仿，懂宋人真迹马、夏、李唐最多，元画寥寥也。辛卯（1591），请告还里，乃大搜吾乡四家援墨之作。久之谓当溯其源委，一以北苑为师……"当时年轻的董其昌正在陆树声家里做馆师，可见他在学画山水之始便深受文人山水的影响，而顾正谊对"元四家"的欣赏则对他起了直接作用。在后来的学习岁月里，董其昌参照禅宗的谱系，将山水画史分为南北二派，即为后世聚讼不休的"南北宗论"。南宗画家大多为饱学通慧的高人逸士，他们的胸襟与学养是一般的能工巧匠和丹青妙手远所不逮的。因此董其昌特别强调要"读万卷书，行万里路，胸中脱去尘浊"，才能够达到平淡秀润、超逸虚和的审美意境。也只有通过"以画为寄、以画为乐"这样陶冶性情的绘画过程，才不会为造物所役，最终实现"烟云供养"的修身养性目的。陈继儒这样描述董其昌的绘画心境："凡诗文家客气、市气、纵横气、草野气、锦衣玉食气，皆钮治抖擞，不令微细流注于胸次而发现于毫端。故其高文大册、隽韵名章，温厚中有精灵，潇洒中有肃括。"

董其昌《画禅室随笔》论画云："以蹊径之怪奇论，则画不如山水；以笔墨之精妙论，则山水决不如画。"这段话正可谓他对山水画最精辟的阐述。董其昌的一生，由于其为宦与交游，曾经到过很多山水名胜。除了进京供职而往来于南北之间以外，他还两次到过福建，一次是为他的座师田一俊扶枢回乡，另一次是出任福建副使，他对福建武夷、沙县、大田一带的山水赞不绝口；还因封吉藩、出任湖广提学副使到过潇湘楚地。其他如邻近的嘉兴、杭州、苏州、徽州等更是他经常往来游赏之地。他缓慢徜徉于江河之上，穿梭于峰峦之间，沉醉于云天之际，天地造化所孕育的山川景致和阴晴雨晦就如天然的粉本悠然舒展于他的眼前。在把这美景搬上卷轴之时，董其昌发现自然的奥妙有楮墨难以言尽之处，绘画给人感受之强烈远远比不上山水本身，但是山水画之所以成为源于自然又超出自然的艺术，正是因其往往在"似与不似之间"。他将绘画超越山水之关捩归结于笔墨。《画禅室随笔》中专列一章论"用笔"，更是重视用笔与用墨之间的关系。他曾如是说："古人云：有笔有墨。笔墨二字，人多不识，

画岂有无笔墨者？但有轮廓而无皴法，即谓之无笔；有皴法而不分轻重、向背、明晦，即谓之无墨。古人云：石分三面。此语是笔亦是墨，可参之。"所以在山水画中的位置皴法，都有着各自发展的门庭与源头，在董其昌看来甚至是不可相通的。一位高雅的文人画家只有对笔墨有着精到而细致的研究，才能够在画卷与自然之间架构一座桥梁，用以传达"卧游"的崇高理想。从寄托人文理想的角度来看，绘画艺术当然远胜于山水本身。

而董其昌所强调的笔墨绝非无源之水、无本之木，他非常重视师法古人。临仿古画是他学习笔墨最重要的方法，而且认为若不从临古入门的话必会堕入恶道。但是董其昌的师古或摹古并不是亦步亦趋地"逼肖古人"，而是要摄取古画中的精神，并在谙熟古人面目之后不囿于某家某派的门户之见，在博采众长中开创自家本色。他说："学古人不能变，便是篱堵间物，去之转远，乃由绝似耳。"这一观点直接得到"四王"的继承与推崇。自董其昌开始，将笔墨提炼为超越绘画造型手段的独立存在方式，中国山水画的笔墨被归纳为多种规律与面貌，带有很强的形式感与抽象性。王时敏在题跋中就强调："画不在形似，有笔妙而墨不妙者，有墨妙而笔不妙者。"王翚也说："画家六法，以气韵生动为要。人人能言之，人人不能得之。全在用笔用墨时夺取造化生气。"在他们的作品中，以从古人那里提炼出来的各种笔墨形态，按照自己的修养与审美来经营画面的虚实开合，于有限的尺幅中创造无限的意境。这种"宇宙在乎手"的造景方式甚至与养生结合在一起，以期于身心的健康长寿。董其昌的这些艺术观念同时还影响了新安派、清初"四僧"乃至晚清民国的一些画家，三四百年间，其倡者不绝如缕。

本书所选之册页大都为董其昌师法古人之作，笔精墨妙之余更是在方寸之间展现无穷的自然奥妙。他于明万历四十五年（1617）精心绘制了一本十六开的册页送给王时敏，自称是"写此十六幅似逊之世丈览教"。册中每一幅都展现了董其昌精湛的笔墨功夫与深厚的艺术修养，以仿董源、米芾、黄公望、倪瓒诸家为主，尤其是对倪瓒"墨萧淡而气浓""笔疏散而意厚"的风格模拟再三。画上多题有诗句，来进一步阐发隽永的画意。而万历四十六年（1618）的八开《仿古山水图》册则冠题有被模拟的对象，或为古代大家，或为古代名作。这种不断唤起欣赏者无限回味笔墨历史的做法在绘于天启元年（1621）的八开《仿古山水》册中得到同样的体现。这本册页所仿的八家没有重复，跨越了唐、宋、元三代，而且水墨与设色并存。特别是《仿唐杨昇》一页展现了董其昌在青绿山水领域的探索，可见其虽不取法北宗山水，却从张僧繇开创的"没骨山水"一脉将青绿的富艳转化成儒雅的审美。而无纪年的八开《仿古山水图》册则在金笺纸上以各家笔墨表达了董其昌对山水画的理解。其中一页题为"舟次娄江追写虞山所见之景"便带有纪游的特点，所绘虞山应是黄公望笔下的常见题材，正显示了董其昌的"得大痴神髓"。董其昌其他任意涂抹、信手拈来的图册为数尚多，皆值得玩味其"小中见大"之意。

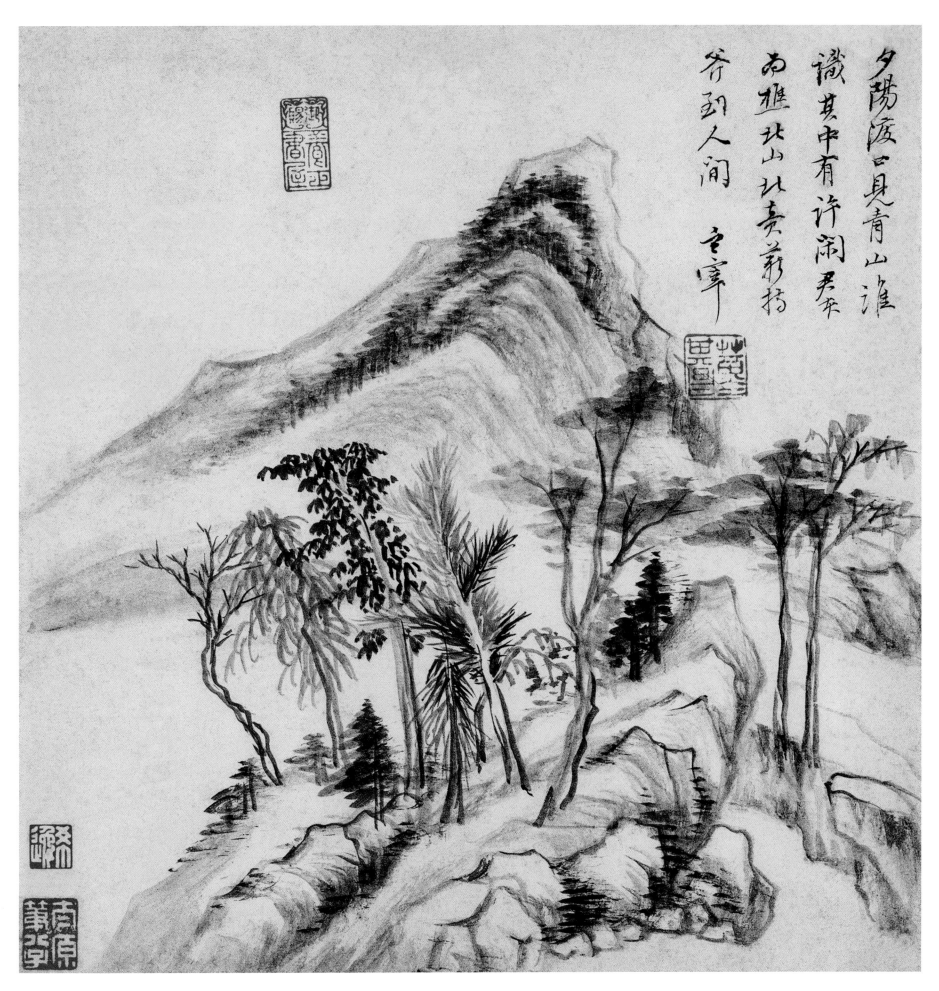

夕陽渡口見青山，誰識其中有許閑。畫稿北山北賣薪�※，斧斤人間　玄宰

仿古山水图册之一　纸本墨笔　26cm×25.3cm　上海博物馆藏

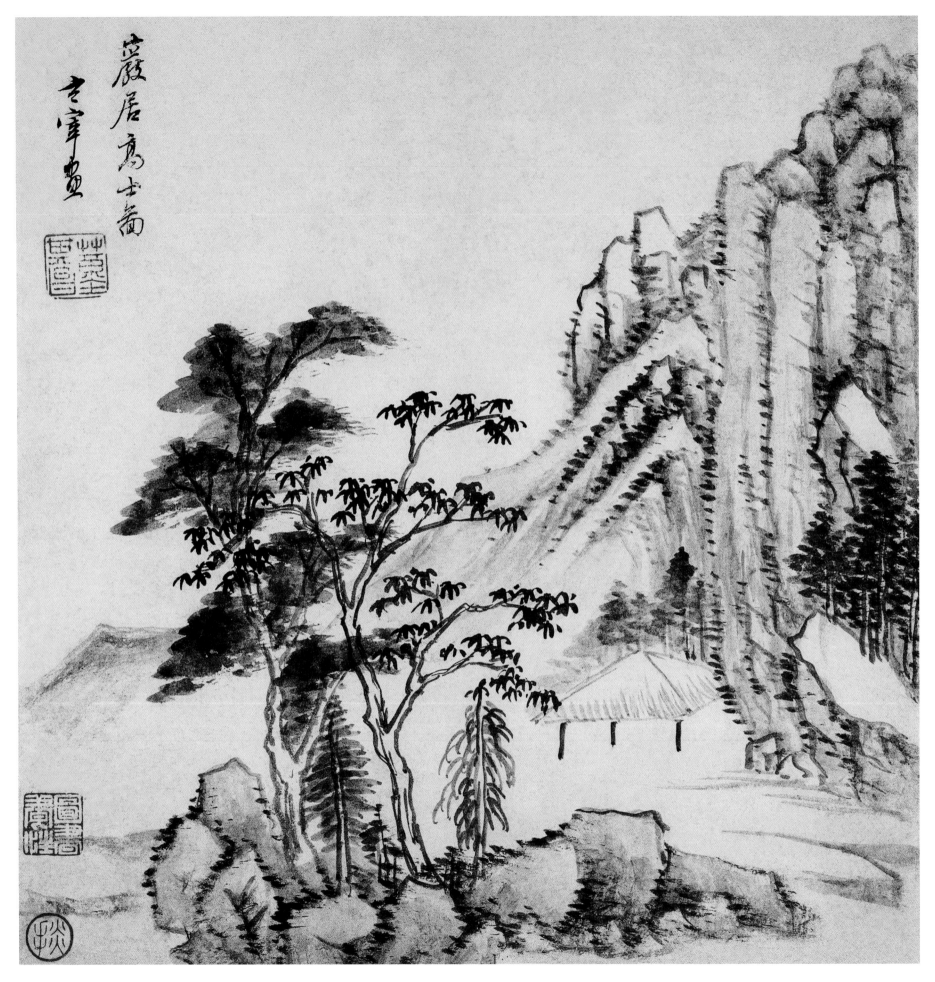

仿古山水图册之二　纸本墨笔　26cm×25.3cm　上海博物馆藏

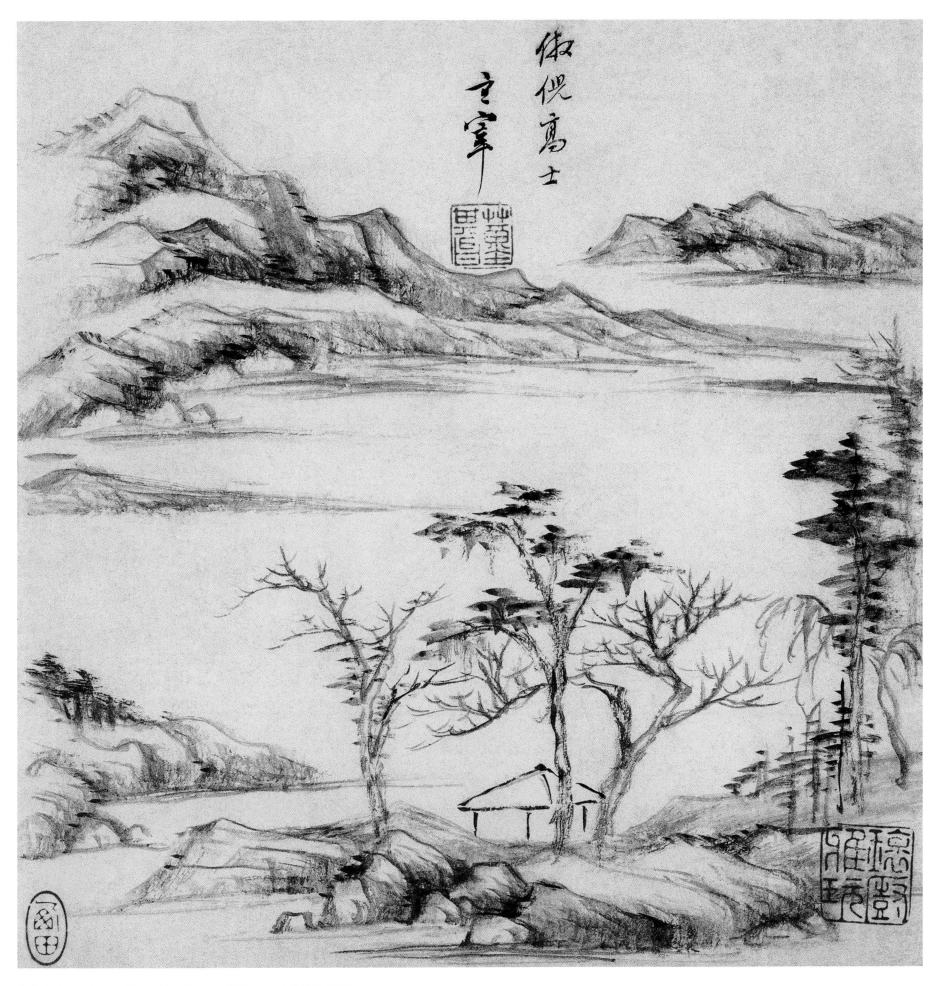

仿古山水图册之三　纸本墨笔　26cm×25.3cm　上海博物馆藏

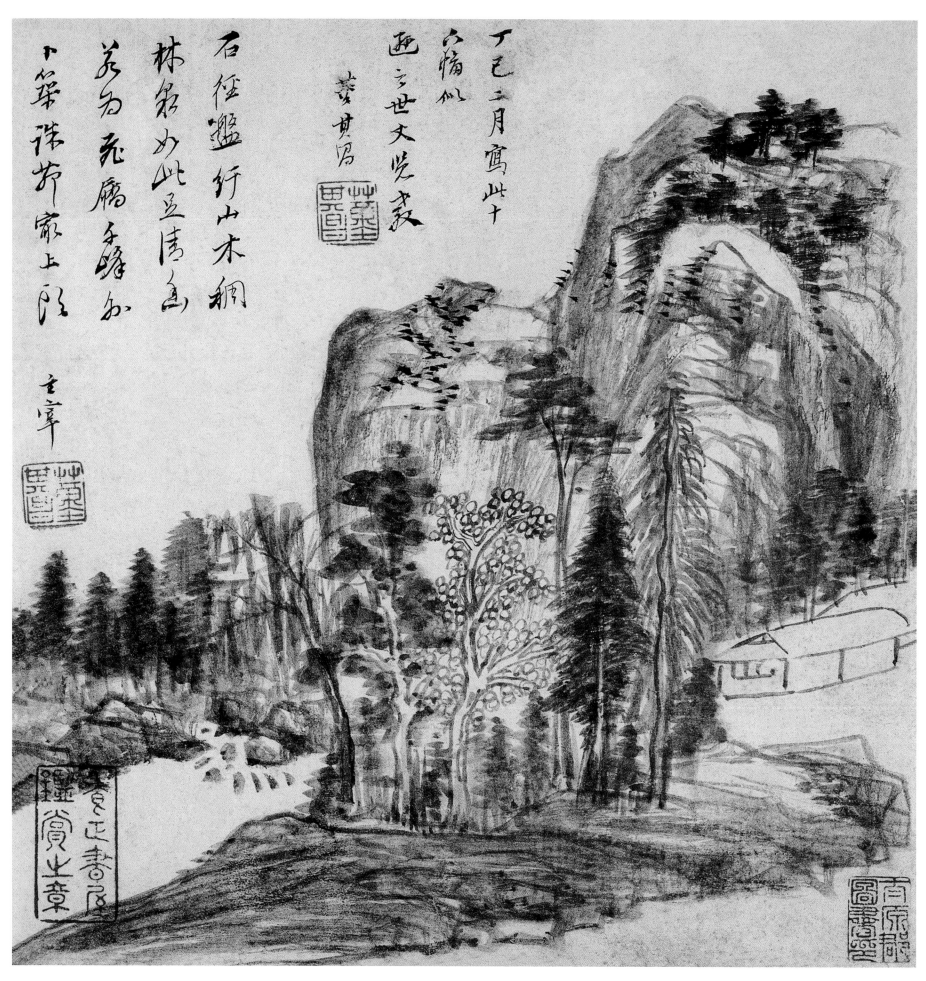

石径盘纡山木稠 林深幽此足清游 莫为元膺千峰外 小筑诛茅寄上头

丁巳二月写此十六幅似 西之世文览教 董其昌写

玄宰

仿古山水图册之四　纸本墨笔　26cm×25.3cm　上海博物馆藏

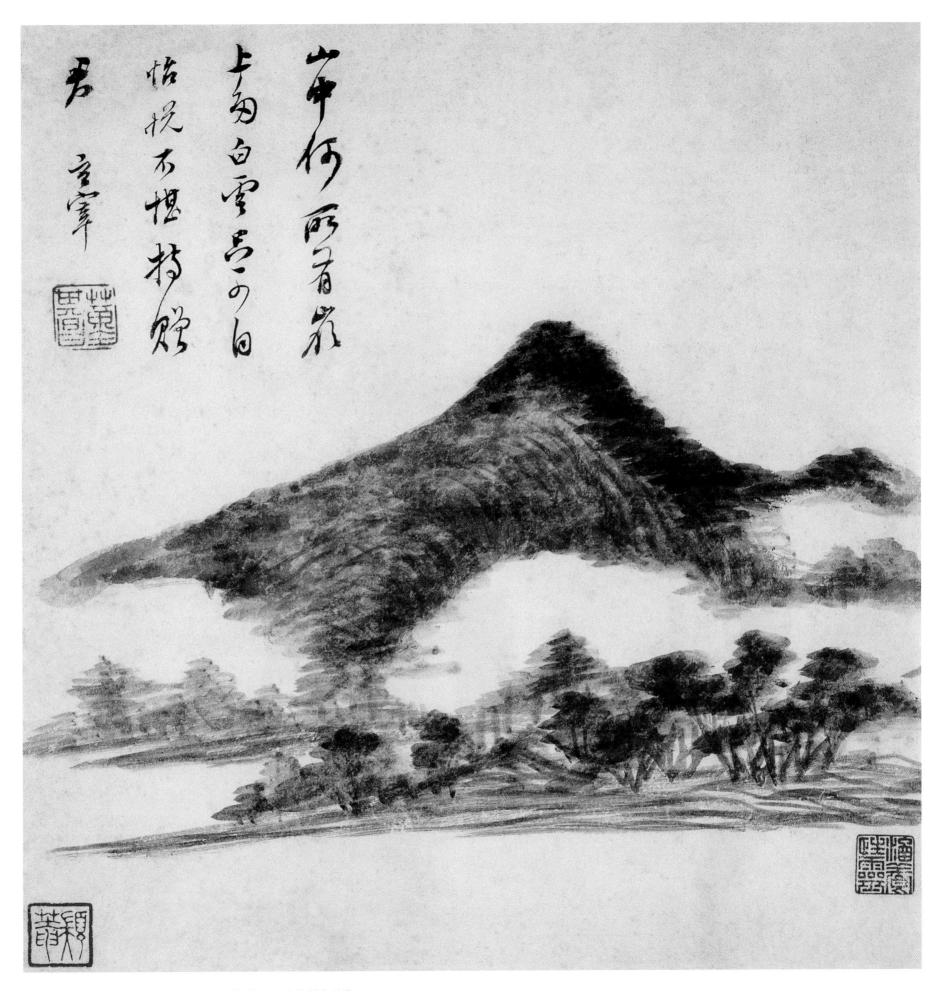

仿古山水图册之五　纸本墨笔　26cm×25.3cm　上海博物馆藏

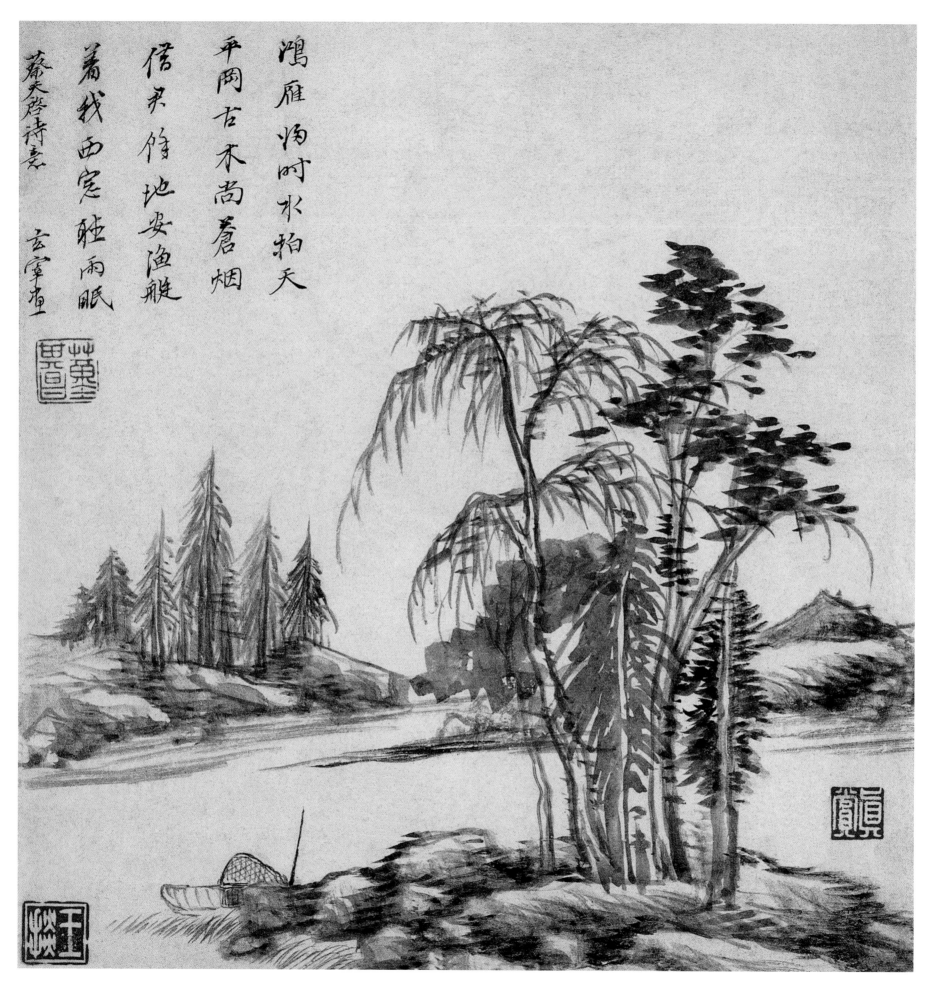

鸿雁炳时水拍天
平冈古木尚苍烟
借问修地安渔艇
萧我西窗独雨眠
蔡天启诗意
玄宰画

仿古山水图册之六　纸本墨笔　26cm×25.3cm　上海博物馆藏

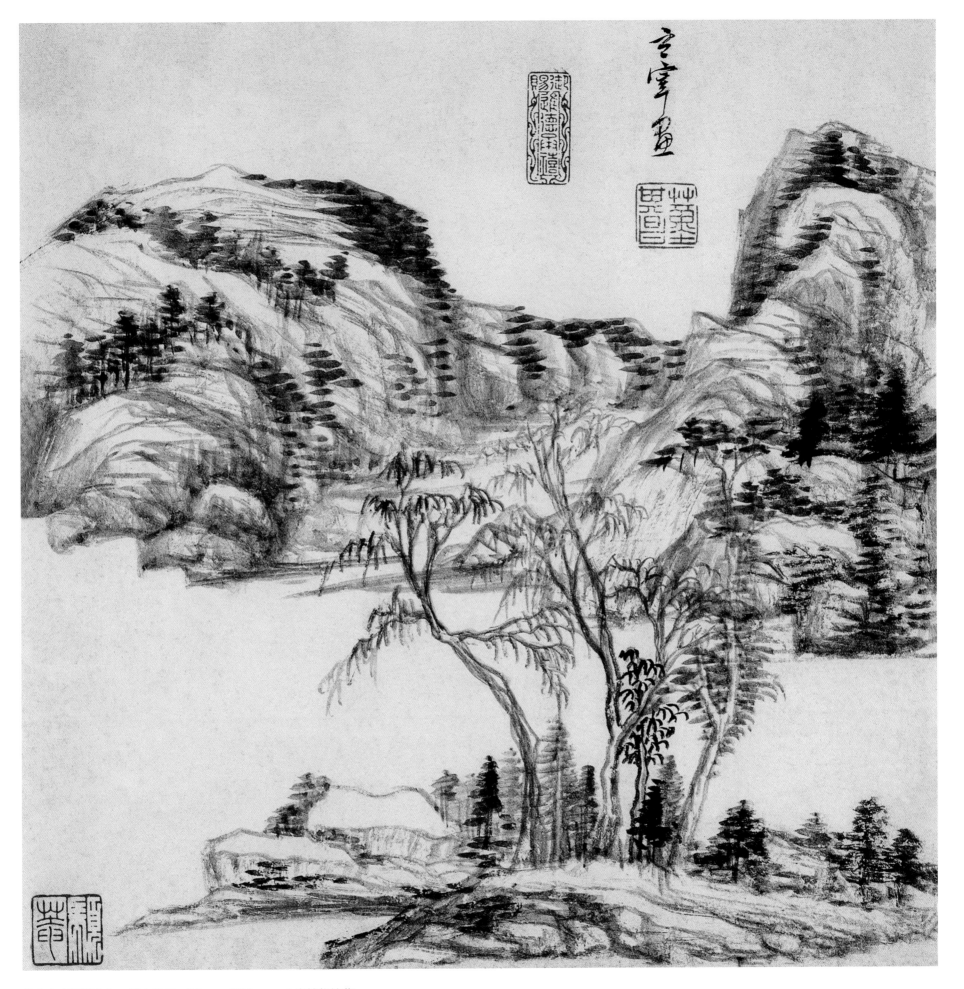

仿古山水图册之七　纸本墨笔　26cm×25.3cm　上海博物馆藏

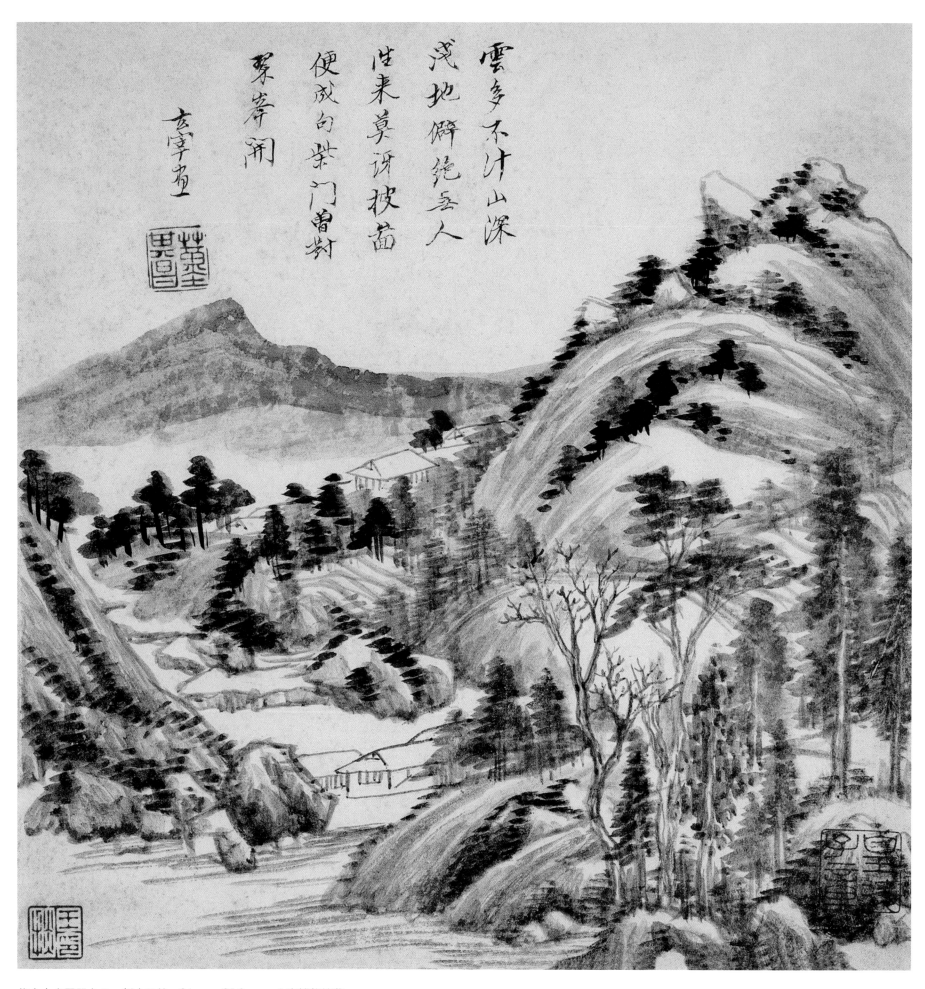

云多不计山深
戍地僻绝无人
性来莫讶披苗
便成句柴门曾对
翠岑闲

玄宰画

仿古山水图册之八　纸本墨笔　26cm×25.3cm　上海博物馆藏

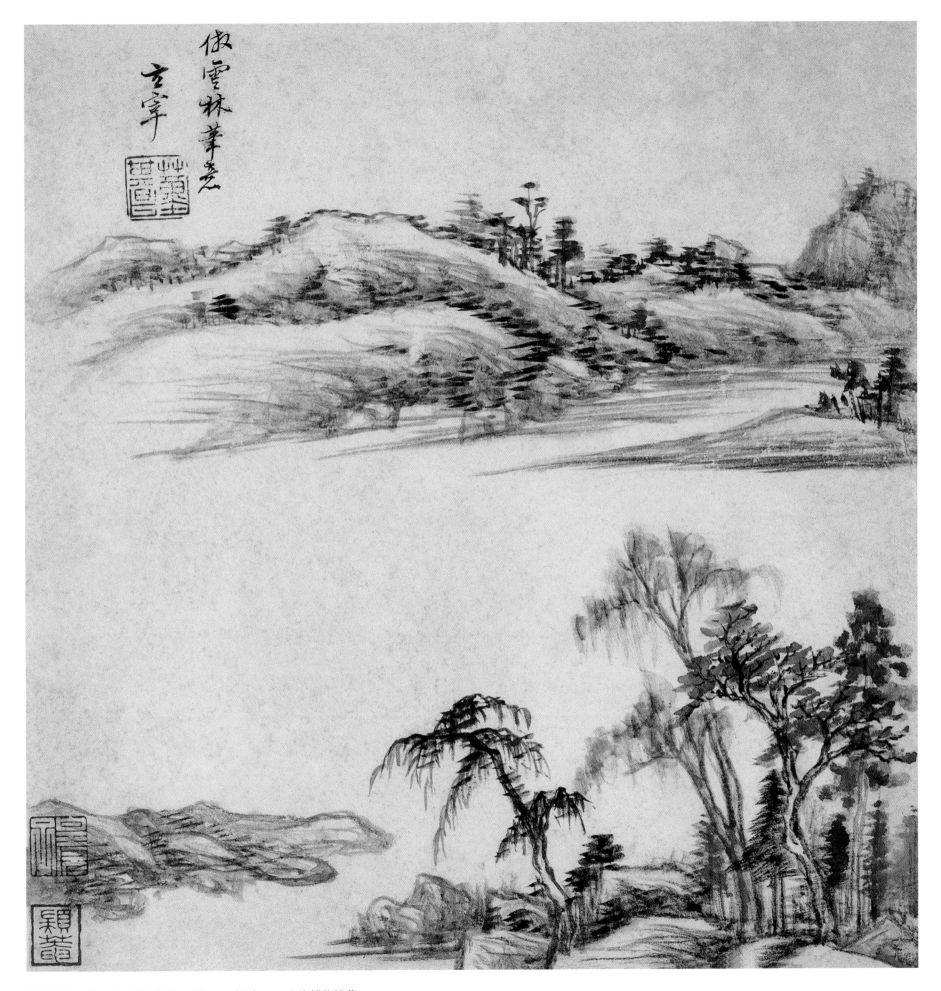

仿古山水图册之九　纸本墨笔　26cm×25.3cm　上海博物馆藏

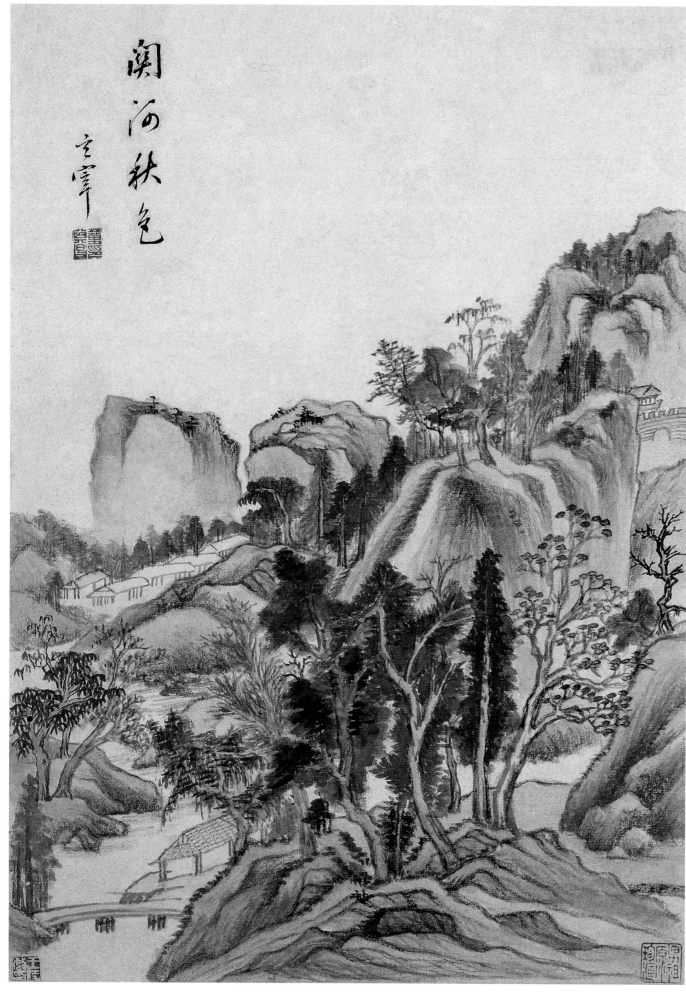

关河秋色
玄宰

仿古山水图册之一
纸本设色
42cm×29.6cm
故宫博物院藏

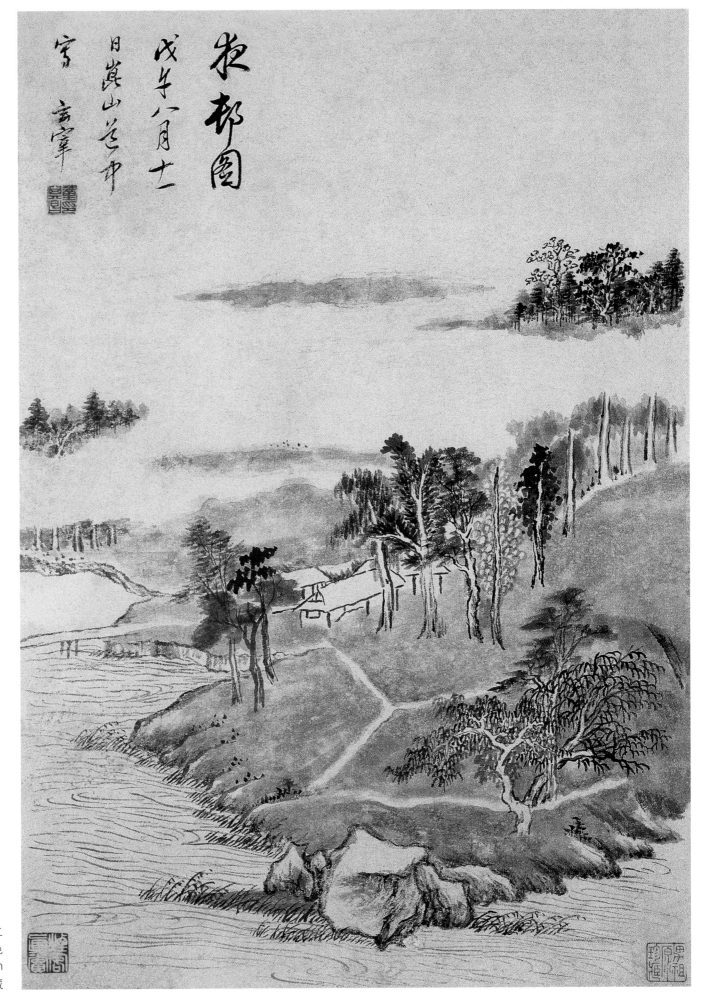

仿古山水图册之二
纸本设色
42cm×29.6cm
故宫博物院藏

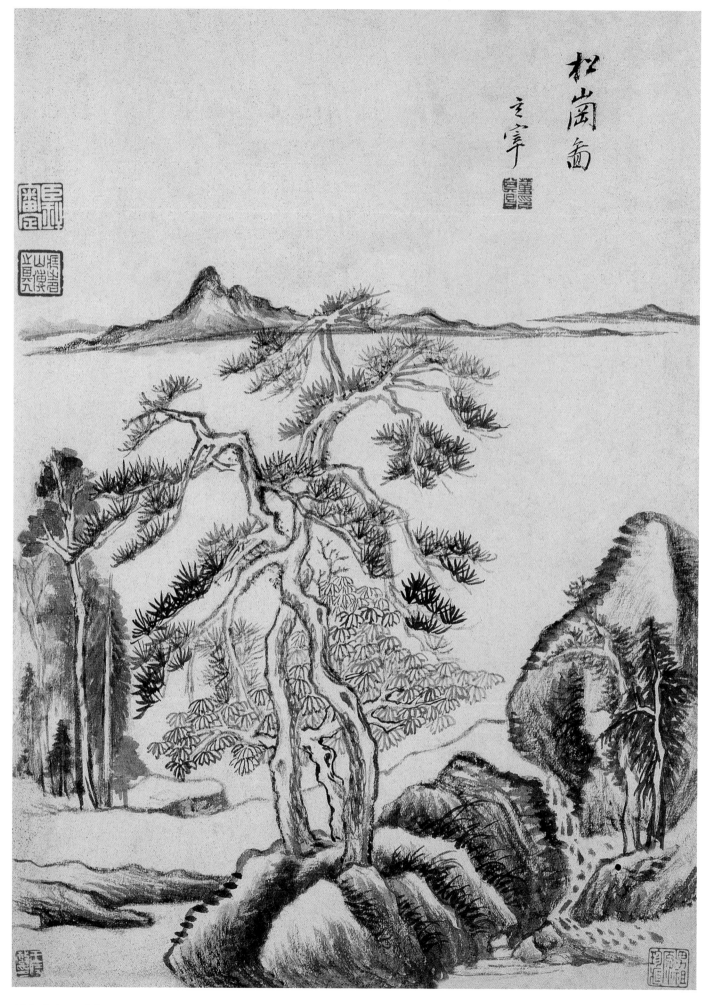

松山冈畬
玄宰

仿古山水图册之三
纸本设色
42cm×29.6cm
故宫博物院藏

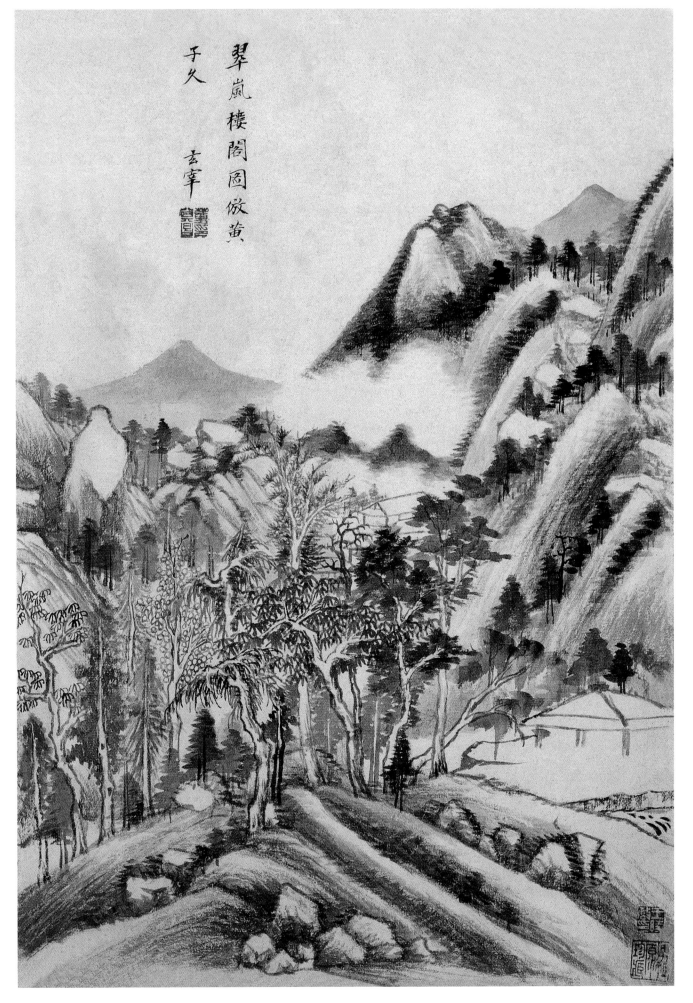

翠嵐樓閣圖倣黃
子久 玄宰

仿古山水图册之四
纸本设色
42cm×29.6cm
故宫博物院藏

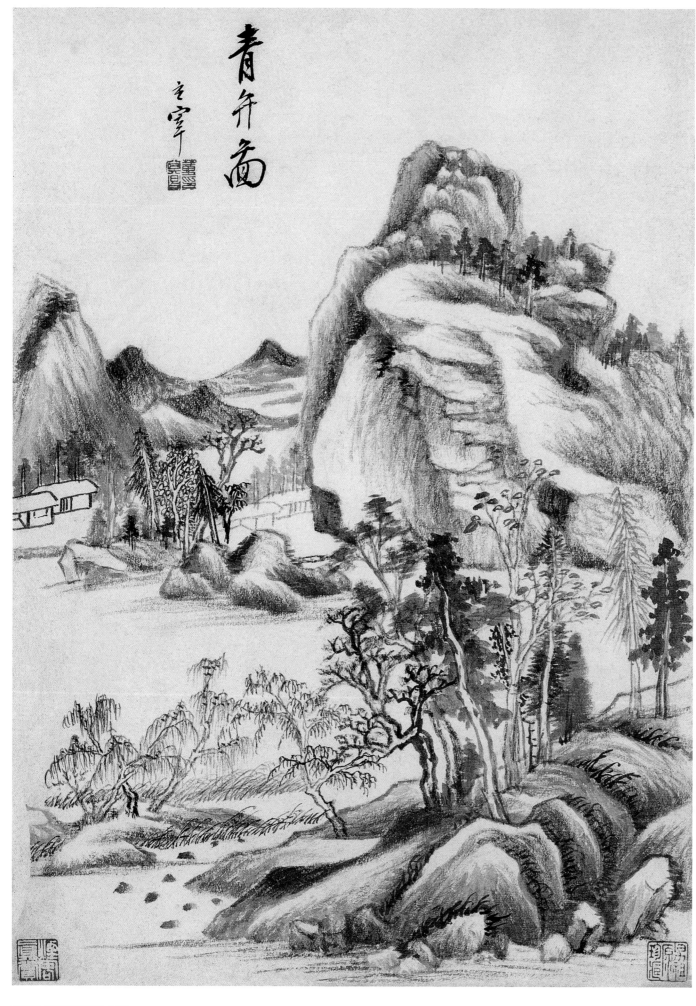

仿古山水图册之五
纸本设色
42cm×29.6cm
故宫博物院藏

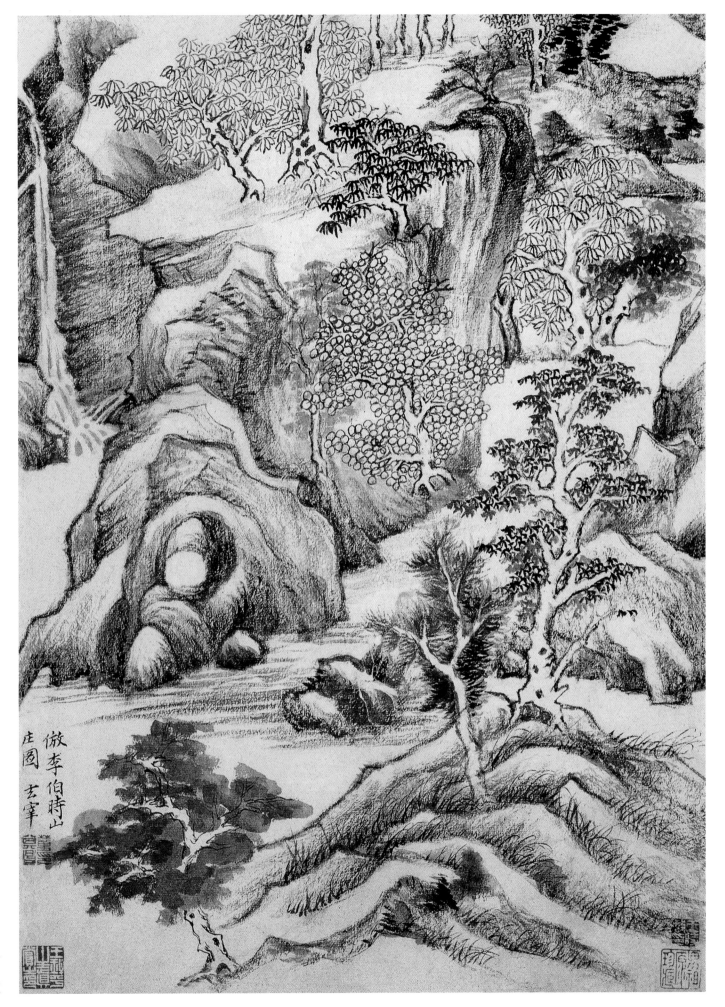

仿古山水图册之六
纸本设色
42cm×29.6cm
故宫博物院藏

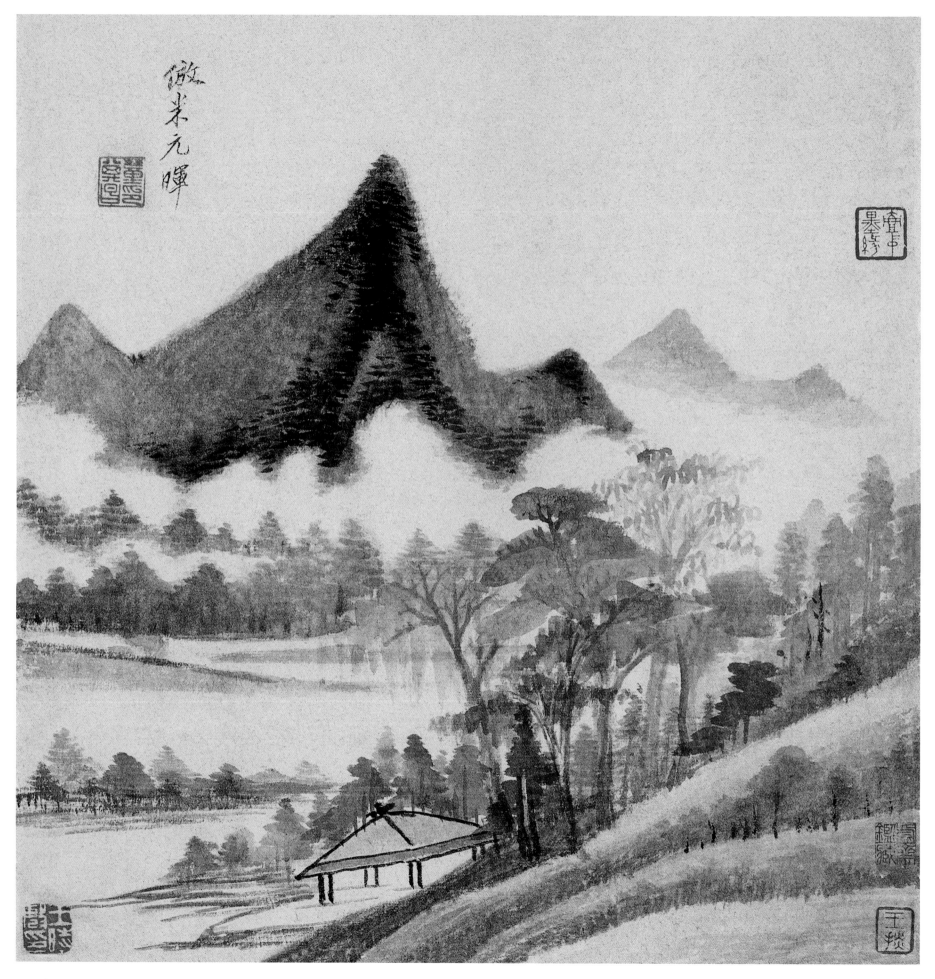

仿古山水图册之一　纸本墨笔　26.2cm×25.5cm　故宫博物院藏

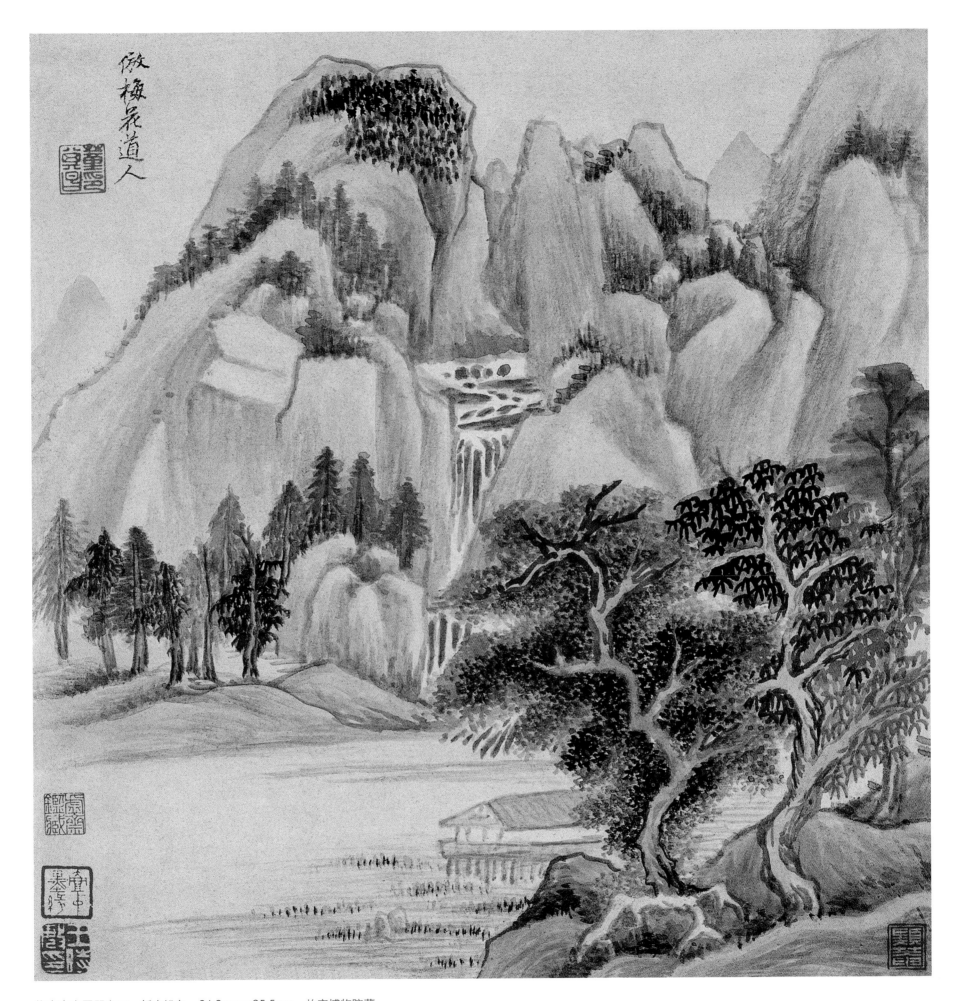

仿古山水图册之二　纸本设色　26.2cm×25.5cm　故宫博物院藏

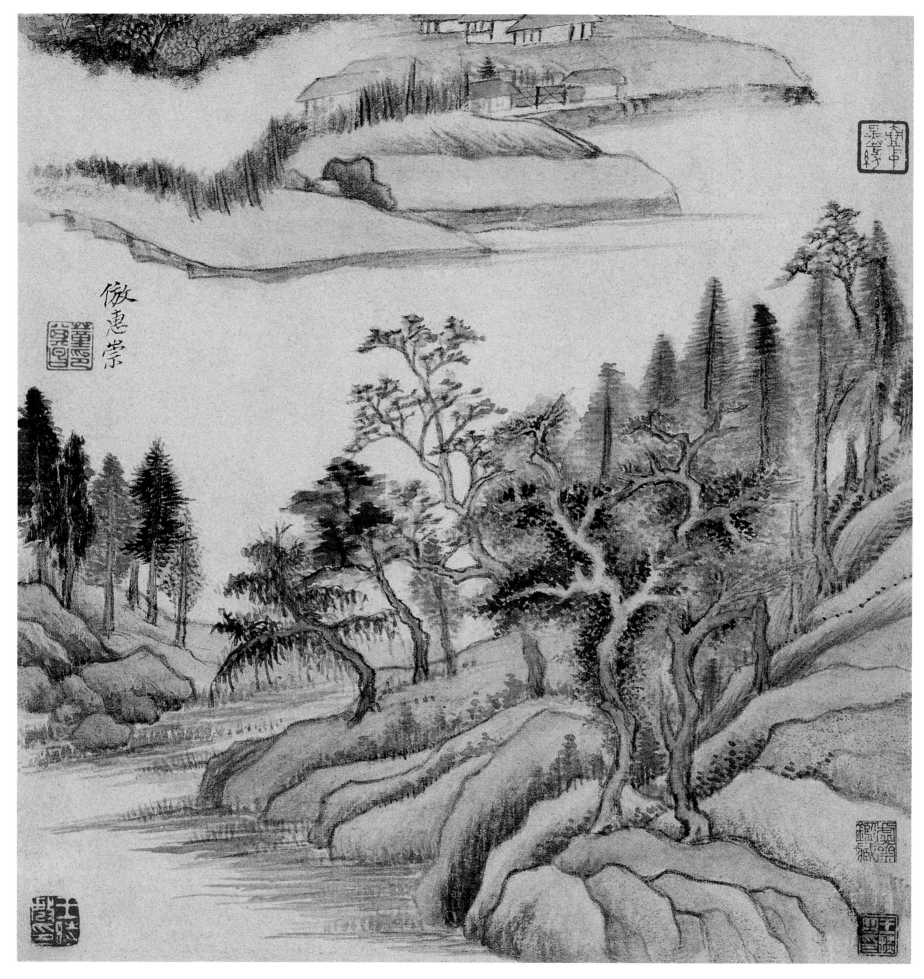

仿古山水图册之三　纸本设色　26.2cm×25.5cm　故宫博物院藏

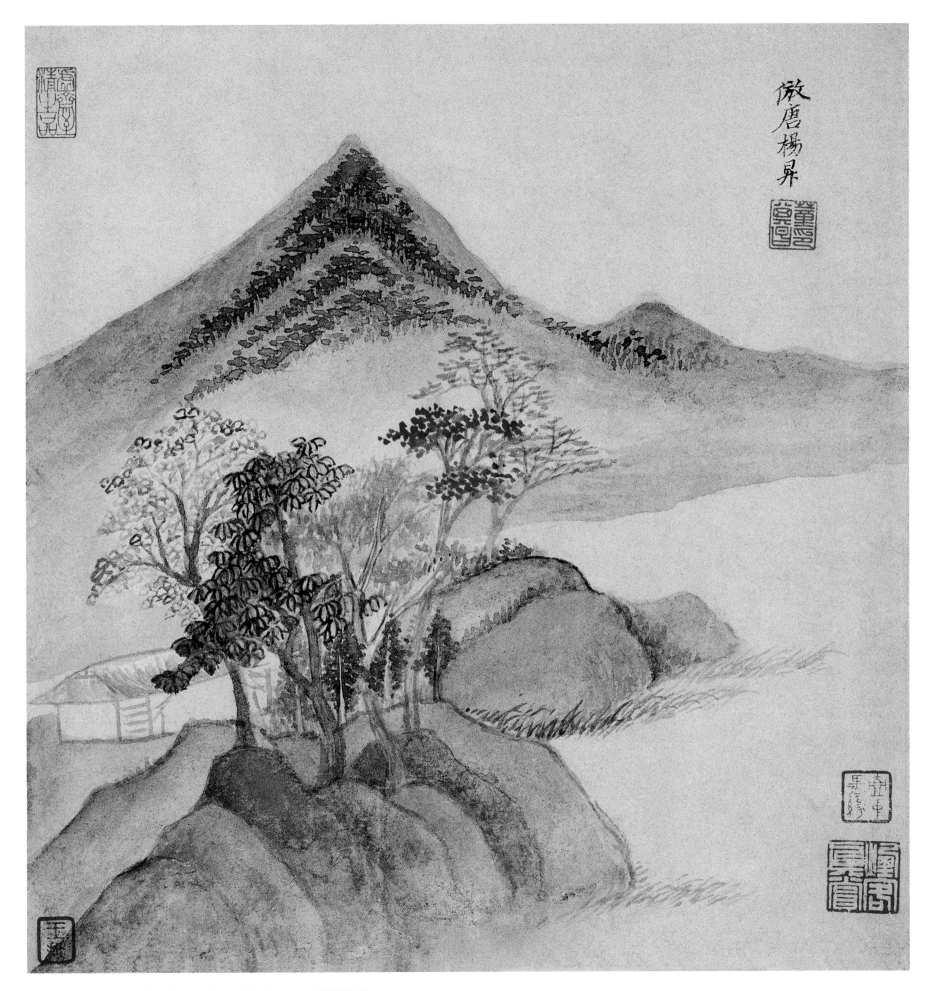

仿古山水图册之四　纸本设色　26.2cm×25.5cm　故宫博物院藏

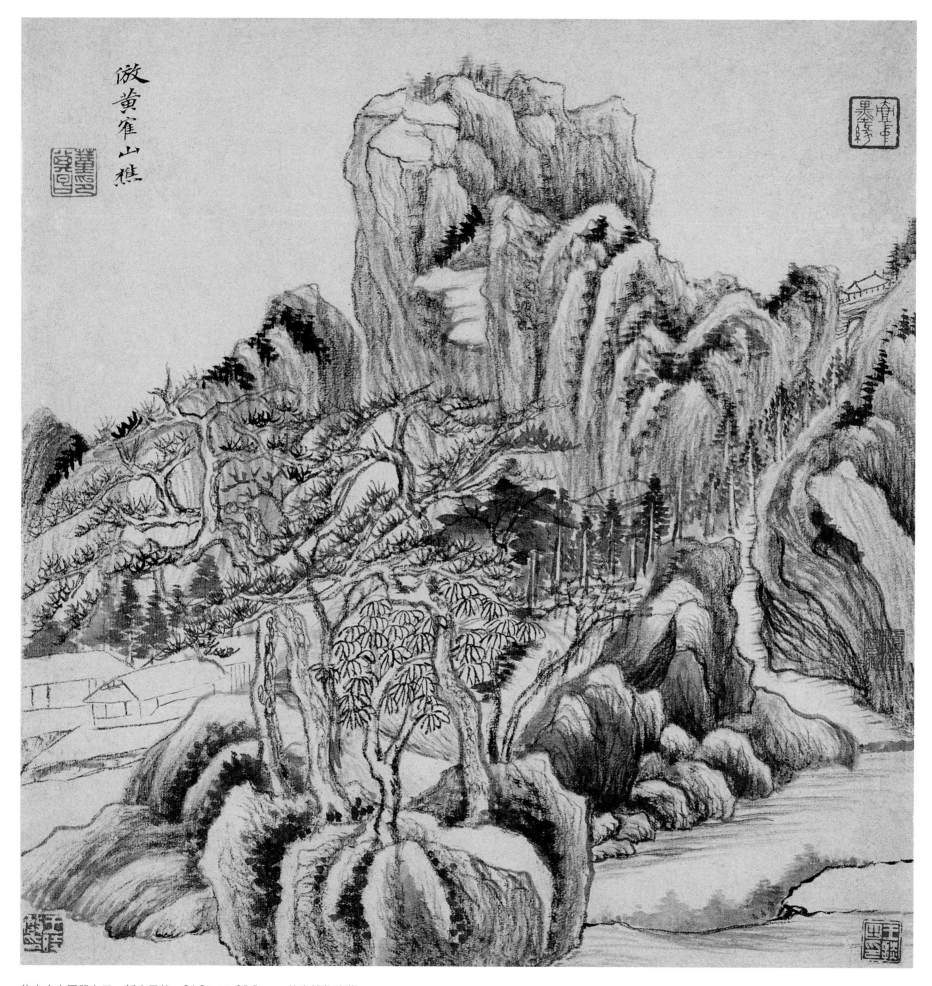

仿古山水图册之五　纸本墨笔　26.2cm×25.5cm　故宫博物院藏

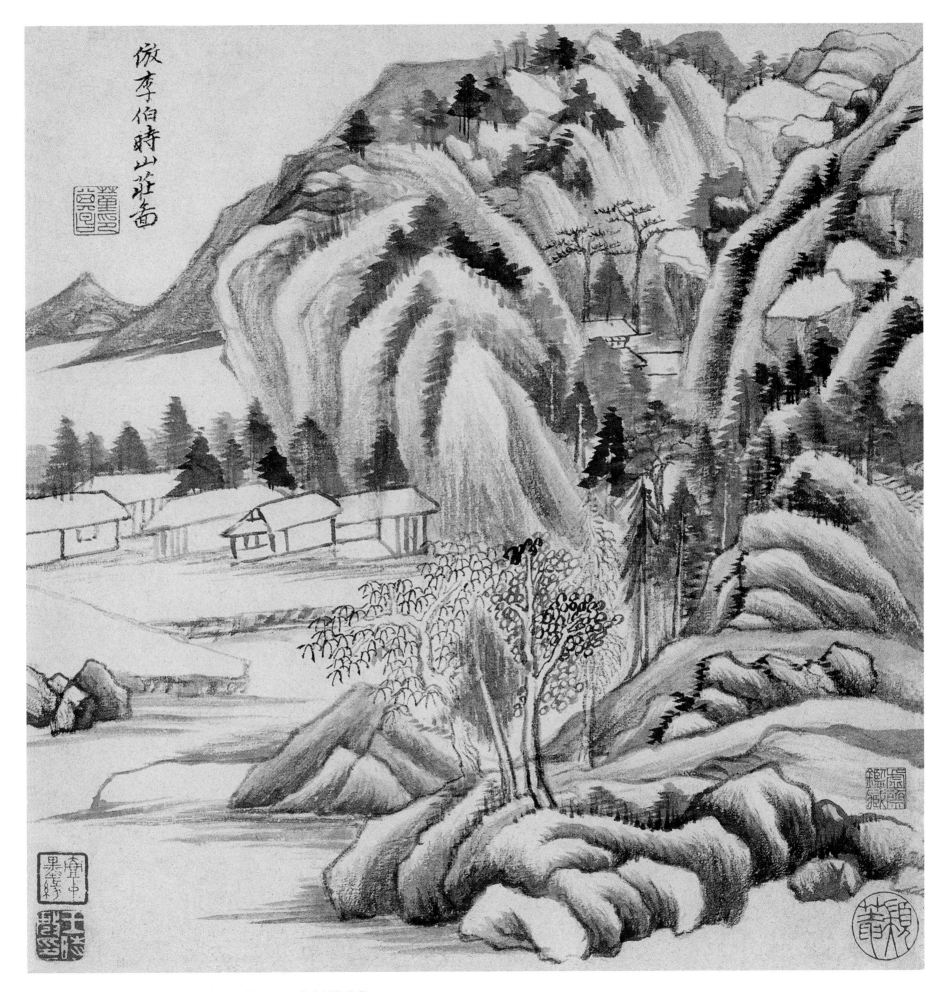

仿古山水图册之六　纸本墨笔　26.2cm×25.5cm　故宫博物院藏

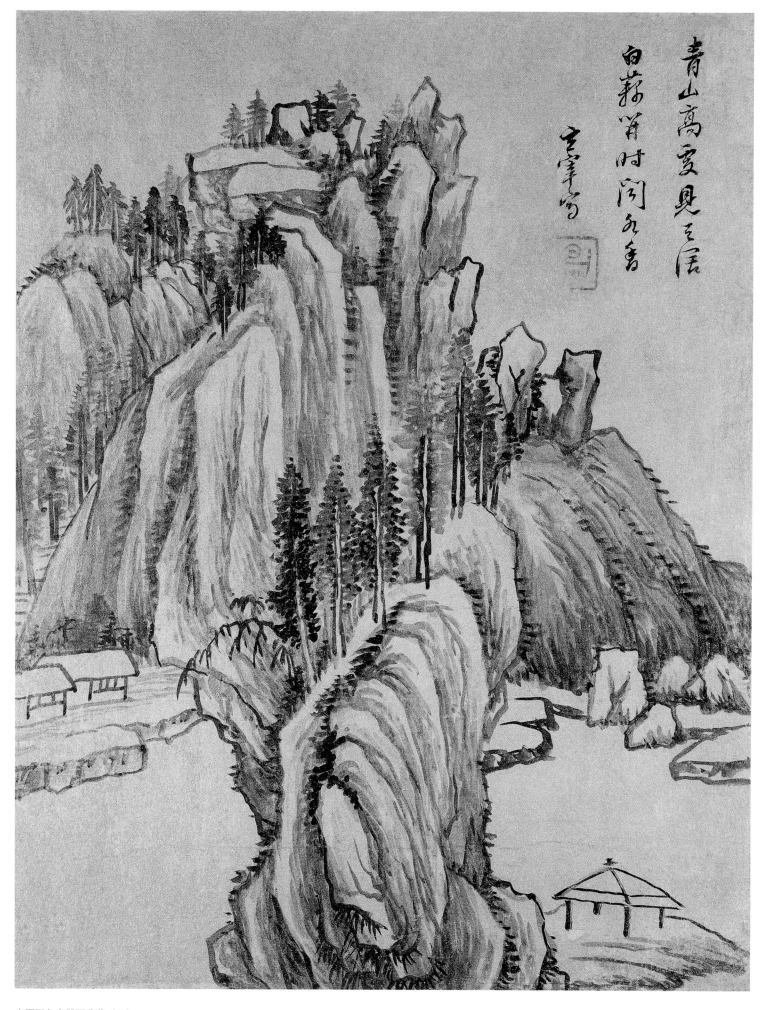

青山高夏見三層
白薪箭時間心香
玄宰寫

仿古山水图册之一
金笺墨笔
29.4cm×22.8cm
上海博物馆藏

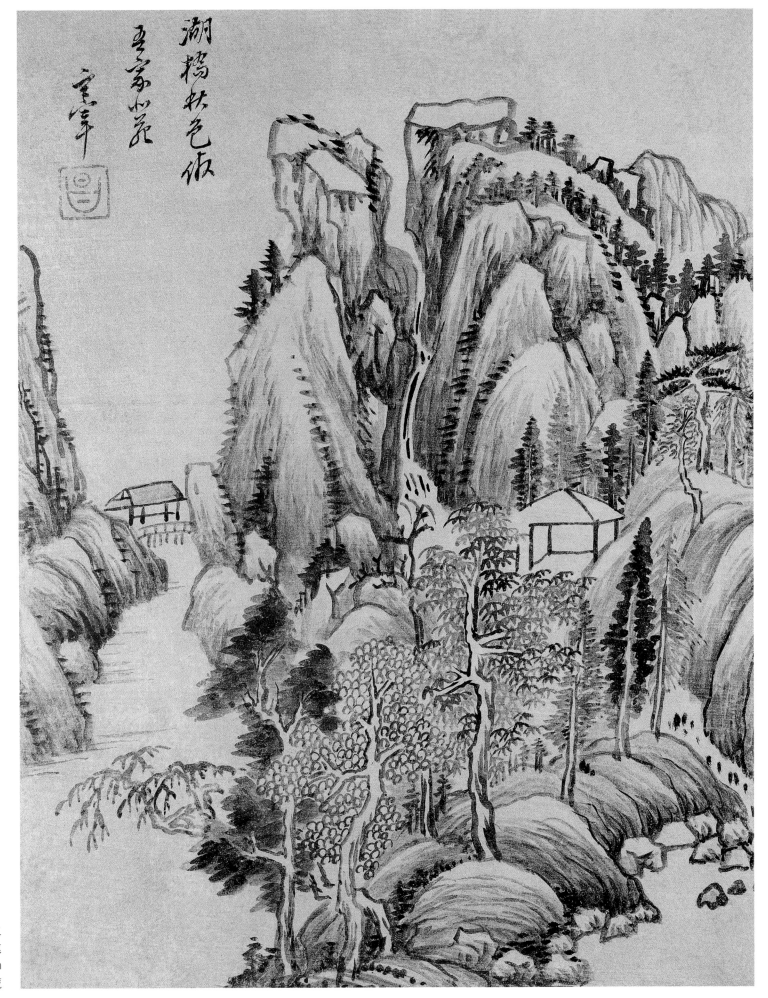

潮檔秋色依
玄宰家似花
玄宰

仿古山水图册之二
金箋墨笔
29.4cm×22.8cm
上海博物馆藏

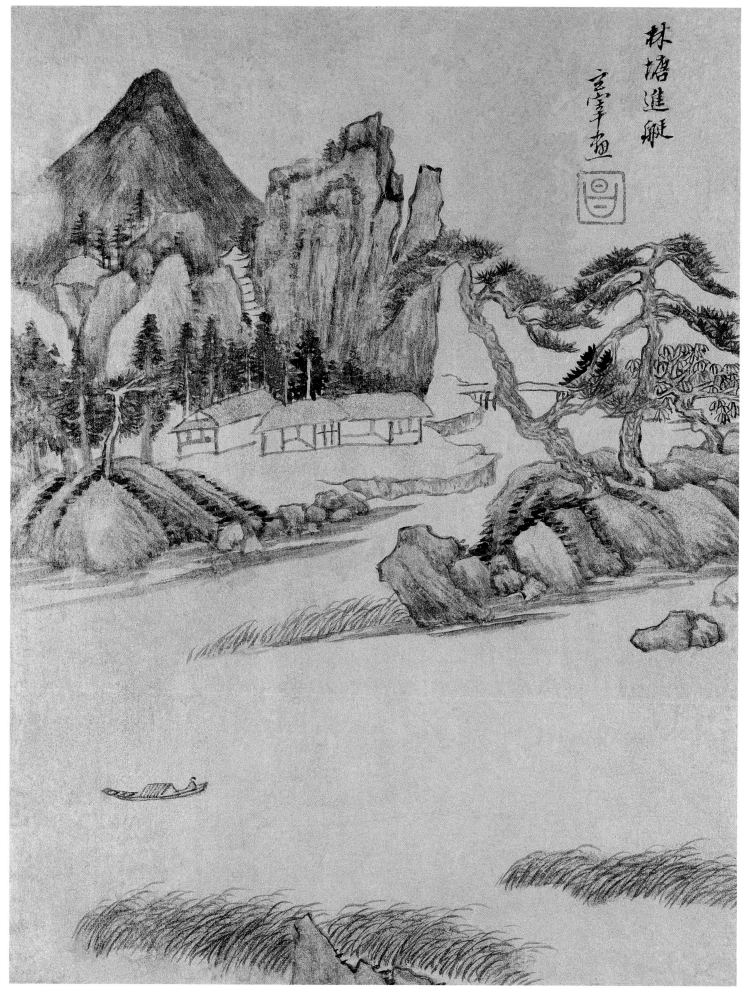

林塘進艇

玄宰畫

仿古山水图册之三

金笺设色

29.4cm×22.8cm

上海博物馆藏

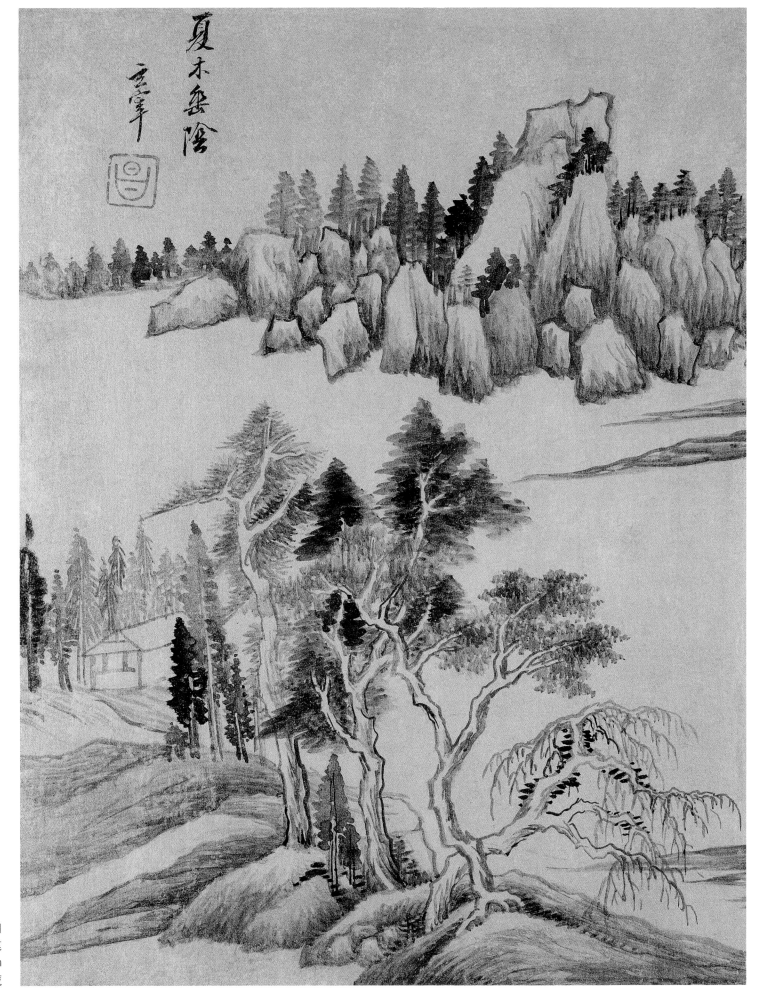

夏木垂阴
玄宰

仿古山水图册之四
金笺墨笔
29.4cm×22.8cm
上海博物馆藏

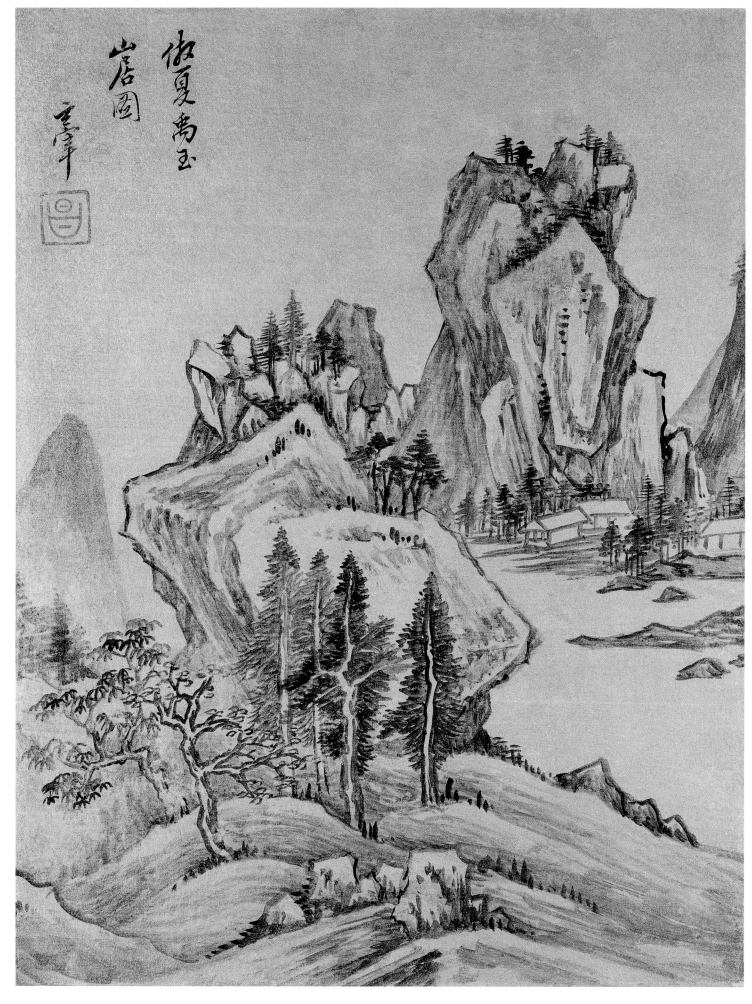

仿古山水图册之五
金笺墨笔
29.4cm×22.8cm
上海博物馆藏

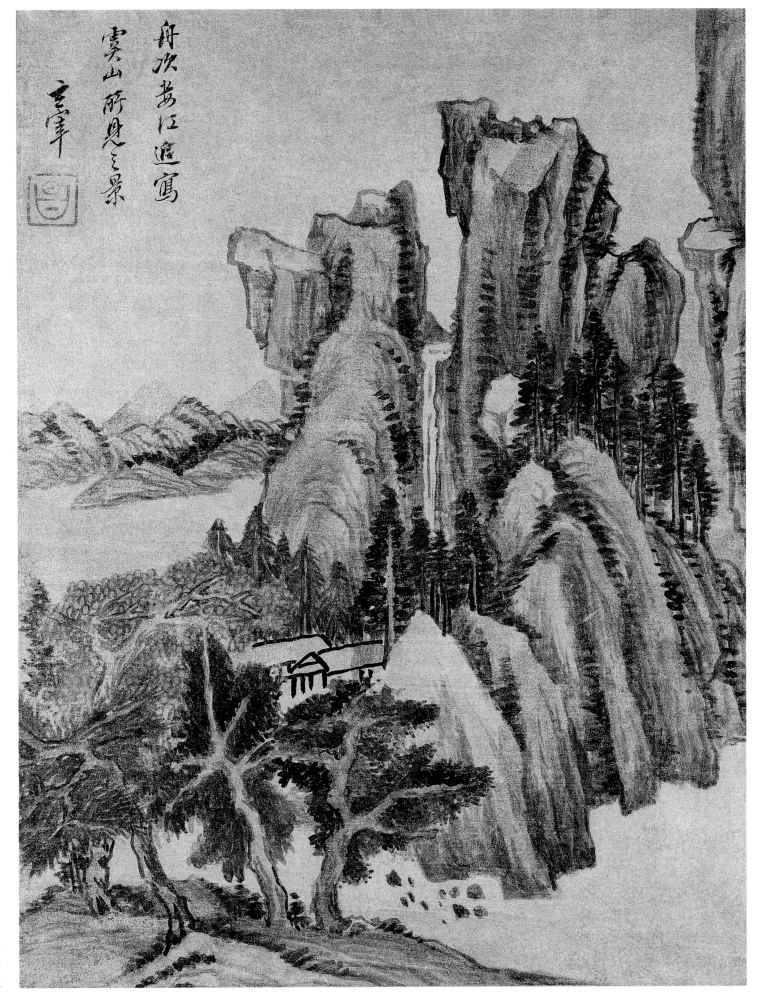

舟次安江遮寫
雲山所見之景
玄宰

仿古山水图册之六
金笺设色
29.4cm×22.8cm
上海博物馆藏

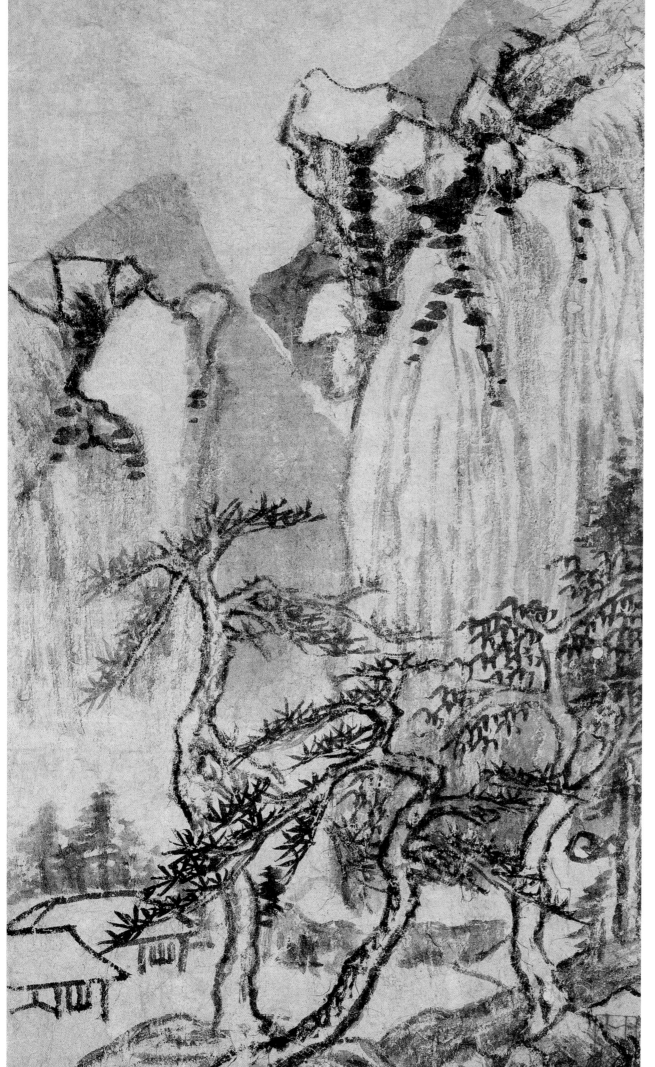

山水图册之一
纸本设色
26.1cm×16cm
故宫博物院藏

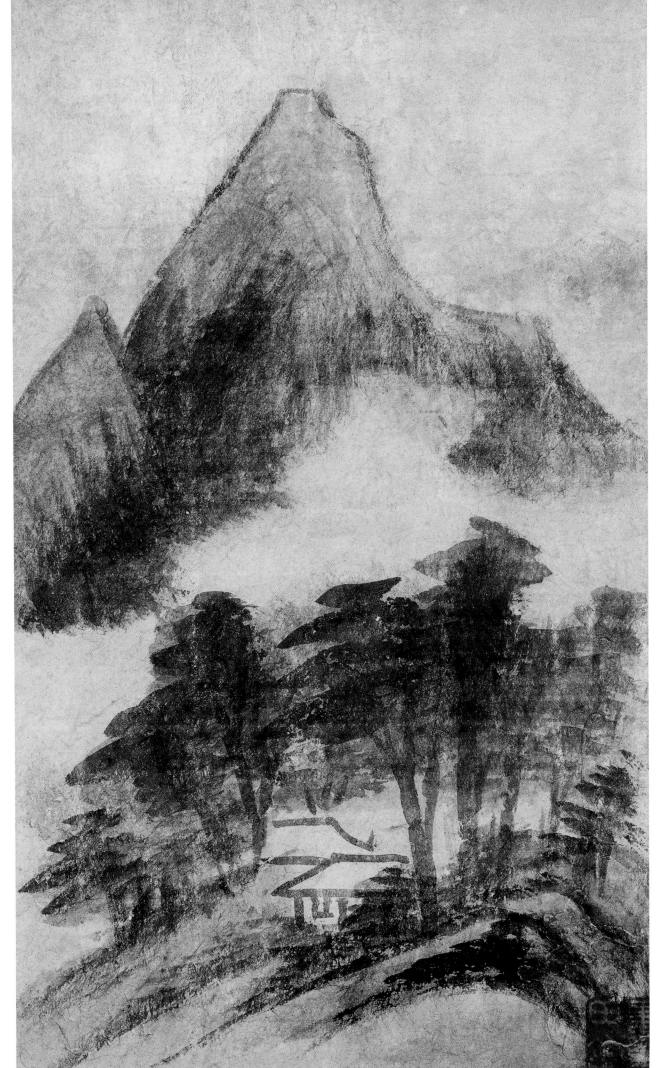

山水图册之二
纸本设色
26.1cm×16cm
故宫博物院藏

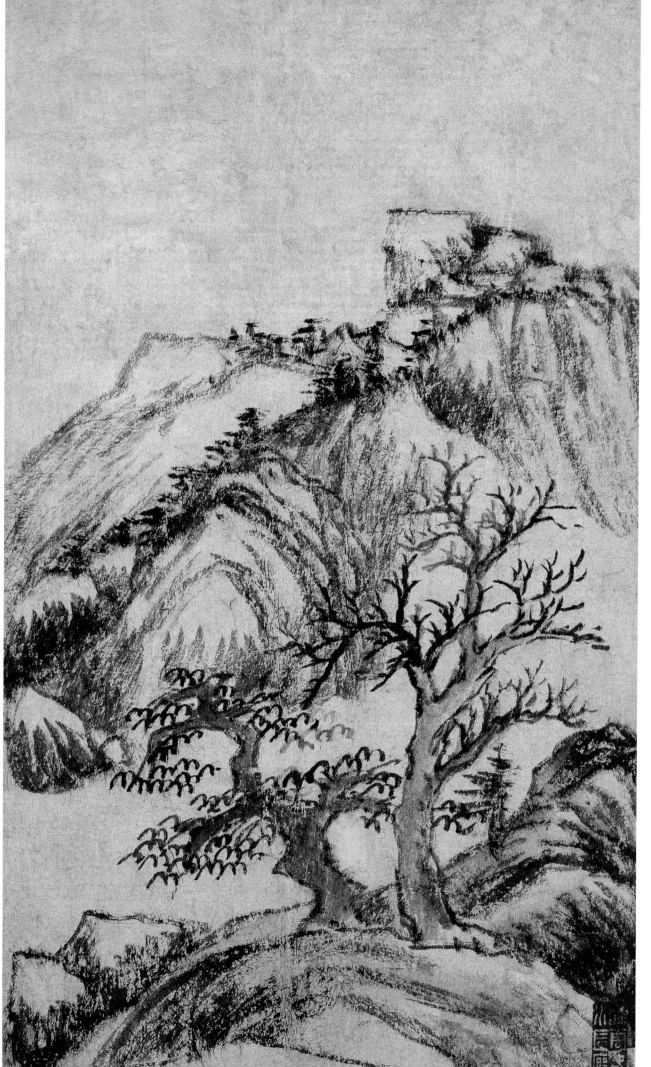

山水图册之三
纸本设色
26.1cm×16cm
故宫博物院藏

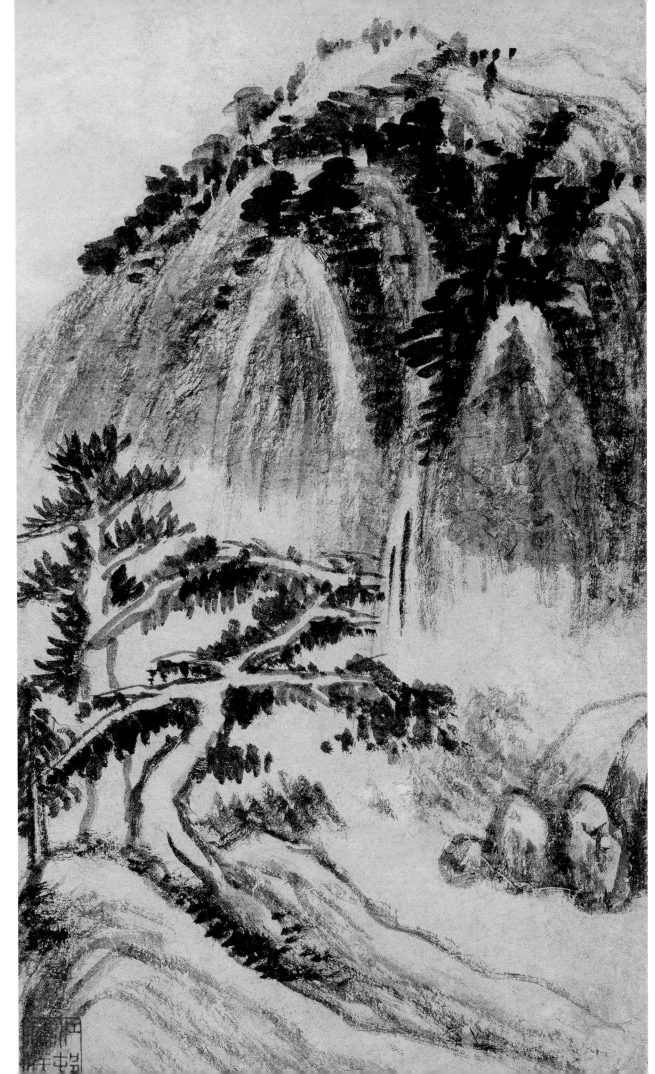

山水图册之四
纸本设色
26.1cm×16cm
故宫博物院藏

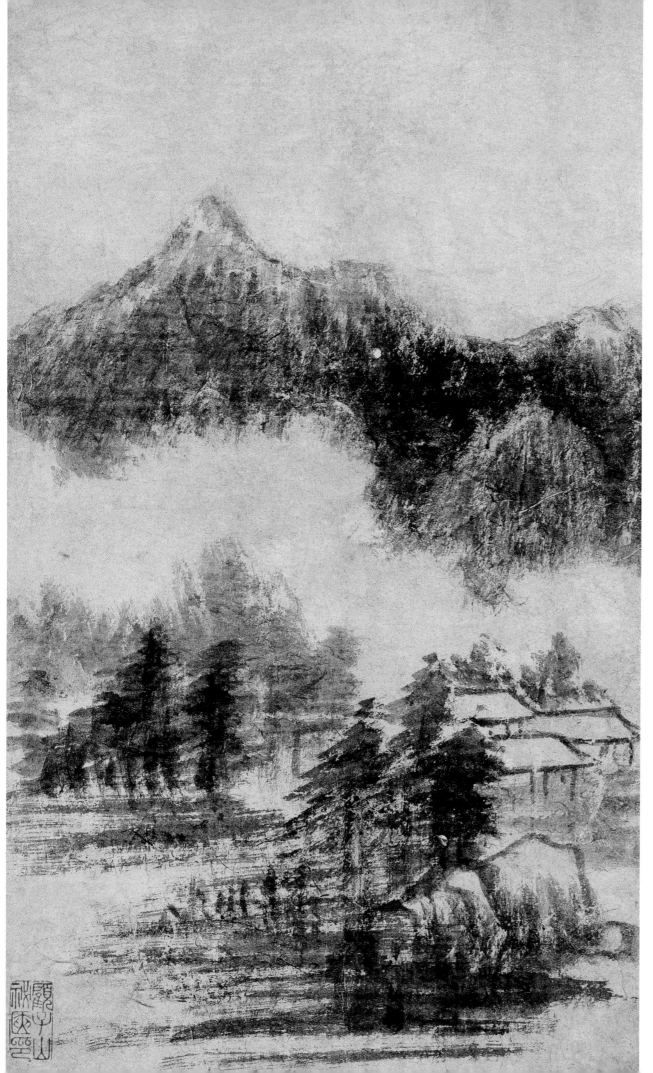

山水图册之五
纸本设色
26.1cm×16cm
故宫博物院藏

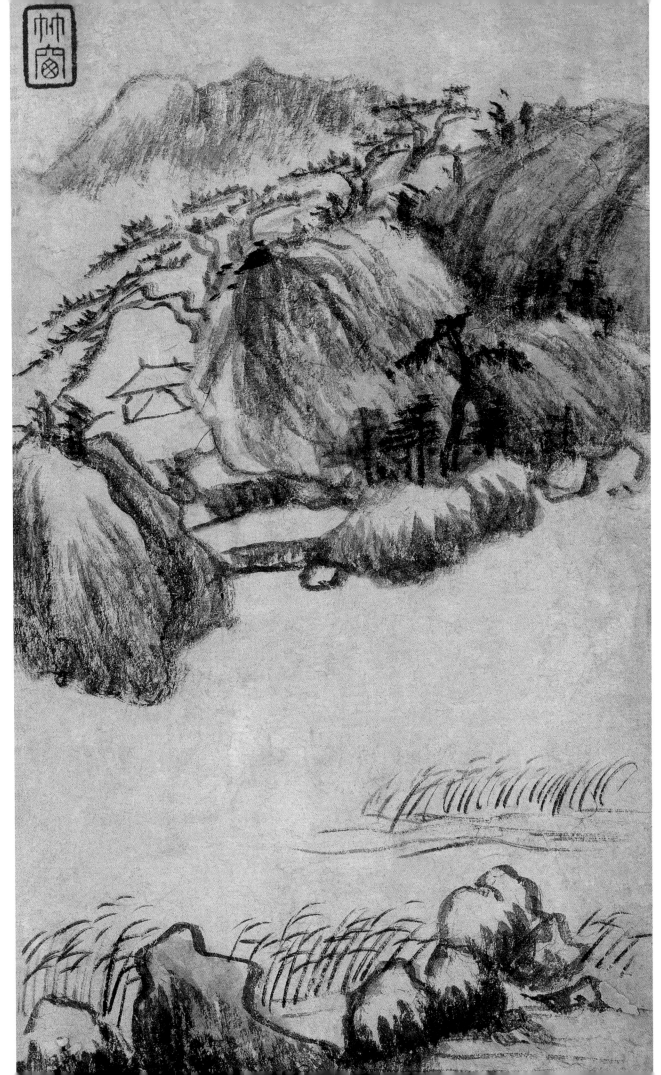

山水图册之六
纸本设色
26.1cm×16cm
故宫博物院藏

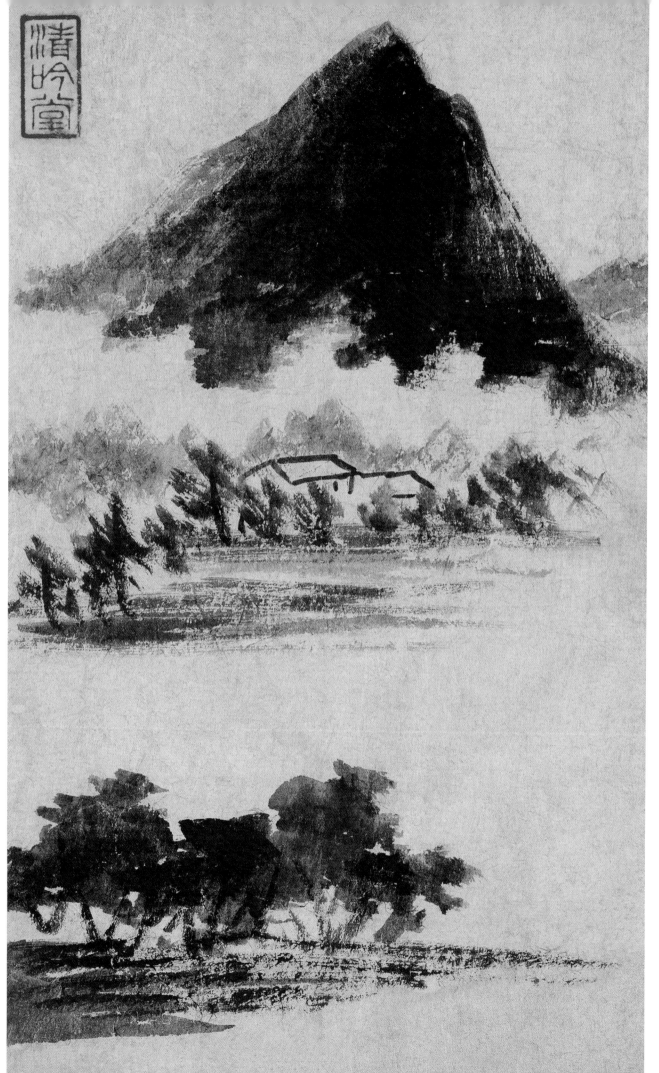

山水图册之七
纸本设色
26.1cm×16cm
故宫博物院藏

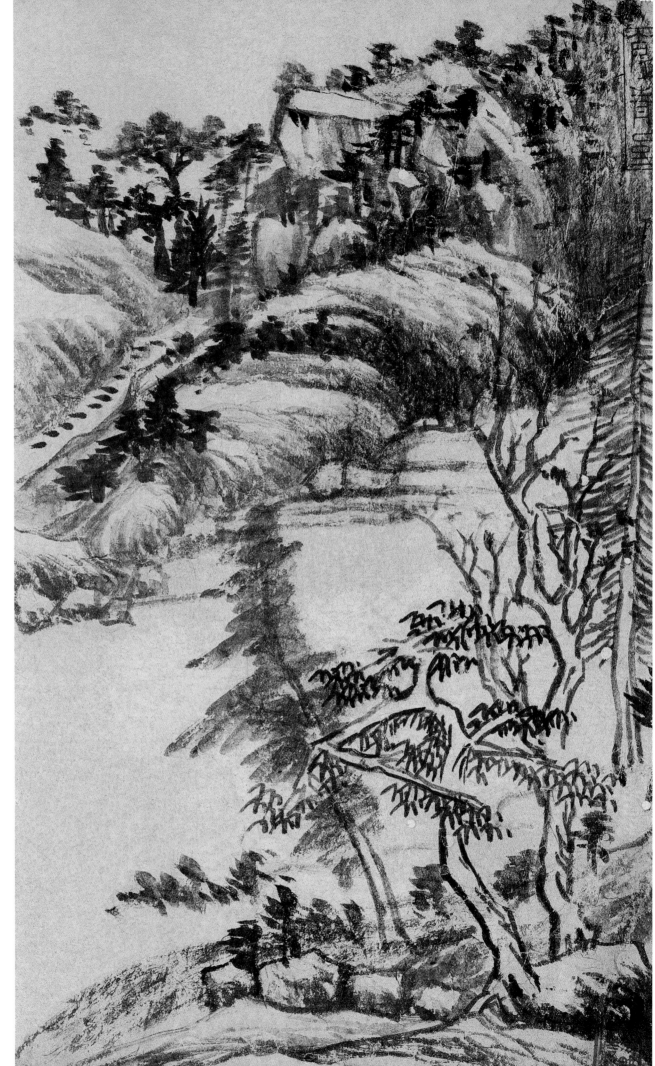

山水图册之八
纸本设色
26.1cm×16cm
故宫博物院藏

蓝 瑛

　　蓝瑛，明代画家。生于公元 1585 年，卒年不详，但 1664 年尚在。钱塘（今浙江杭州）人。字田叔，号蝶叟，晚号石头陀、东郭老人等。山水初从黄公望入门，上窥晋、唐、宋、元诸家，兼能花鸟兰竹，风格秀润。中年自立门户，落笔纵横，气象峻嶒，自成一格。其绘画对明末、清初浙江地区的绘画影响很大，画史称其山水画为"浙派"之"殿军"。传世作品有《红树青山图》轴、《仿倪云林山水》轴、《仿元各家山水图》卷等。

广纳博收　焕烂备至

——蓝瑛的绘画特质

杨瑾楠

蓝瑛，明代画家。字田叔，号蜨叟、石头陀、东郭老农、西湖外史等，钱塘（今浙江杭州）人。《图绘宝鉴续纂》如是称颂蓝瑛："书写八分，画纵黄子久入门而惺悟焉。自晋唐两宋，无不精妙，临仿元人诸家，悉可乱真。中年自立门庭，分别宋元家数，某人皴染法脉，某人蹊径勾点，毫不差谬，迄今后学咸沾其惠。性耽山水，游闽、粤、荆、襄，历燕、秦、晋、洛，涉猎既多，眼界弘远。故落笔纵横，墨汁淋漓，山石巍峨，树木奇古，练瀑如飞，溪泉若乡，至于宫妆仕女，乃少年之游艺，竹石梅兰，尤为冠绝，写意花鸟，俱余技耳。博古品题，可称法眼。"

蓝瑛工书善画，其山水宗法宋元而能自成一家，其中以师黄公望最为致力，亦追摹同时代的前辈大师沈周，多方临仿加诸游历，于传统画风基础上形成自己的独特风貌。蓝瑛多作大幅山水立轴，以高远为主，用笔顿挫，墨色苍润，气象雄峻。其水墨山水以苍迈疏秀胜，设色则分青绿及淡设色，其青绿重彩的作品善用石青、石绿、朱砂、赭石、蛤粉诸色，点染精到，古艳别致，为晚明富有变化及独创性的山水作品之一。蓝瑛对明末清初之绘画有较大影响，师从者众，如陈洪绶、刘度等。后世将蓝瑛及其追随者归为武林派，或称蓝瑛为"浙派殿军"，尽管事实上蓝瑛的绘画作品与浙派关系不大。

作为一个职业山水画家，蓝瑛最初在钱塘习得坚实的技艺基础，并树立了过人的职业声誉。钱塘延续了数百年的南宋画院传统，亦乃浙派在明代初中期的荟萃之地。

除却钱塘，蓝瑛能留名画史还应当归功于由钱塘转至松江发展的经历。松江正是当时新的绘画运动勃兴之地。蓝瑛从松江新的美学观念及绘画风格中获益良多，他力行临仿"元四家"，被公认技艺卓绝，临仿得秋毫不爽、几可乱真，缘此获得当地艺术圈中的文人画家及艺术赞助者的一致赞赏及一定赞助。

尽管明代存在尊吴抑浙、推崇南宗而贬低北宗、尊崇业余画家而贬低职业画家之类的现象，蓝瑛也未逐时流，从不摒弃自己在钱塘习得的职业传统，而是不分宗派地从所有伟大传统中汲取养分，再经游历师造化，糅合成自己的画风。这一点在当时以文人画为主流的画坛中，并不太被推举。文人画家给予蓝瑛的赞赏大多止于称赞其高超的仿古技巧，但绝少如称赞文人画家般激赏其作品包蕴的高洁品性及风雅意趣，陈继儒更直言其"未脱画院习气"。

但若就画论画，蓝瑛堪称晚明山水画家中最多才多艺的一员。蓝瑛一生兢兢业业于绘画技能的修炼，避免如业余文人画家般沉迷于形式、笔法游戏以及文学典故的辉映，甚至在一帧仿古册页上题识，鞭策自己不可"邯郸步生疏"。蓝瑛既非晚明画坛的职业画匠，亦非单纯的文人画家；既有可充分彰显其职业技能的作品，也不乏富含文人画气息的作品，其成就是集大成的。

蓝瑛的绘画作品中有许多册页。册页源于唐时将长卷裁剪、装裱而成的独幅作品，独幅作品虽便于观赏，久之却不便保存，

故进而集合若干幅装帧成册，便于文士案头赏玩。善作册页者能于不足盈尺的画心中营造出丰盈美感。册页具备形制上的优势，可以非常精悍的方式展示出画家执管临仿的全面技能，更可展示出画家研习先辈的经历对个体创作的影响。

蓝瑛有许多仿宋元的山水册页，用八种、十种或十二种古人风格分别绘于同一本册页的不同页幅中，从题材、章法、笔墨乃至风格理念等方面着力发掘多种可能性，如故宫博物院藏的《潜观图》册、上海博物馆藏的《仿古山水图》册，每帧画都风格各具，笔力雄迈，墨色滋润，设色或古艳，或清淡，充分展示出蓝瑛临仿前辈大师的广度及其所达到的精湛程度。这类册页作品在17世纪极受欢迎，也为后代所沿袭，影响深远。

蓝瑛另外一种创制册页的方式则是以十几开册页制作出成套风格相同的作品，如浙江省博物馆藏的《山水图》册，用笔疏松，墨法清润，敷染亦只用薄而清透的花青、赭石，并在点景人物身上略点朱色，风格脱落自黄公望而清迈雅正。

我们经常可在蓝瑛的山水作品中看到表明仿自某家的题跋，如"仿李成""法荆浩""临董源""用云林法"之类的表述，但实际上蓝瑛是托名仿古，实则用其他大师的语汇来言志达意。蓝瑛作为晚明画家中富有启示意义的个例之一，其启示性就在于他广泛临仿先代典范，却能由其临仿的广度发展出个人手笔。

贡布里希在《艺术与错觉》一书中亦指出种种再现风格一律凭图式而行。图像的创造过程离不开传承前人，换言之，临仿是学习中必经的一环。在中国绘画中，依靠从传统中习得的技法、图式及规律来表达自我，更是非常自然的事情，当然也不乏改进、自创图式的状况，即"创新"。但无论何种状况，都必须先习得一定的语汇或公式，以仿古为耻并不明智。

"临仿"作为中国画中常见的命题方式，可分几种层次：其一，忠于原作的临摹仿制之作，这类画册与书法帖册一样，更多的是作传承典范之用；其二，"仿"并非止于模仿技法、风格或图式之类，也包含创造性的仿制；其三，或者仅用"仿"之名而不尽然行"仿"之实，"仿"字作为风雅古典的点缀，被借以向某种传统或风格、理念表示激赏仰慕，或用以自证画风的正宗性，并表明个人技艺可与职业画家比肩，诸如此类。

简言之，先辈的语汇或风格可成为后辈创作的基石，反本以求同样可以实现高度创新，如董其昌的绘画实践。我们不应割裂"仿古"与"创新"之间的联系，但亦须提防单纯从画作中汲取养分来作画会导致固步自封的状况。临仿前人画风时不应当只停留于机械模仿阶段，而应该具备个人的视角及理念，并将之呈现在创作中，才能自出机杼，而蓝瑛正是完美的例子。

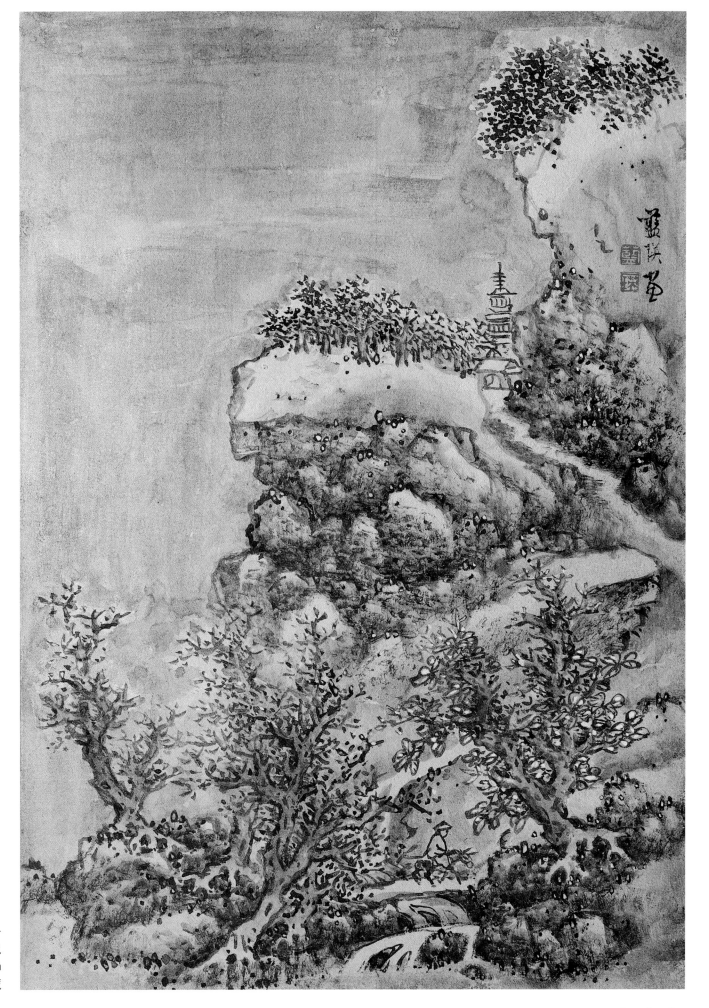

澄观图册之一
金笺设色
42.5cm×30cm
故宫博物院藏

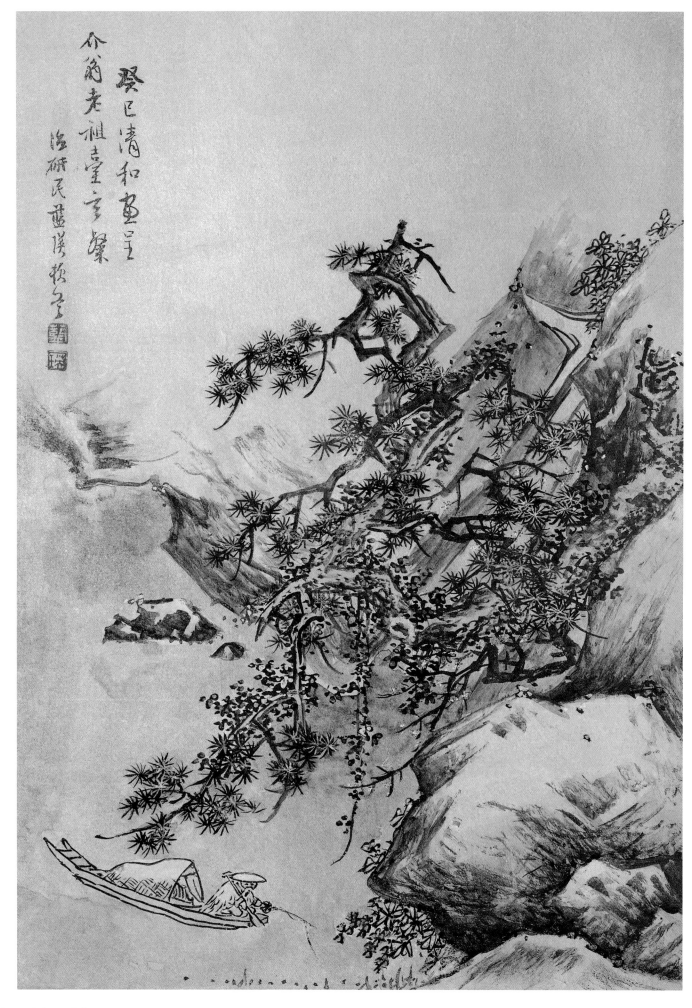

澄观图册之二
金笺设色
42.5cm×30cm
故宫博物院藏

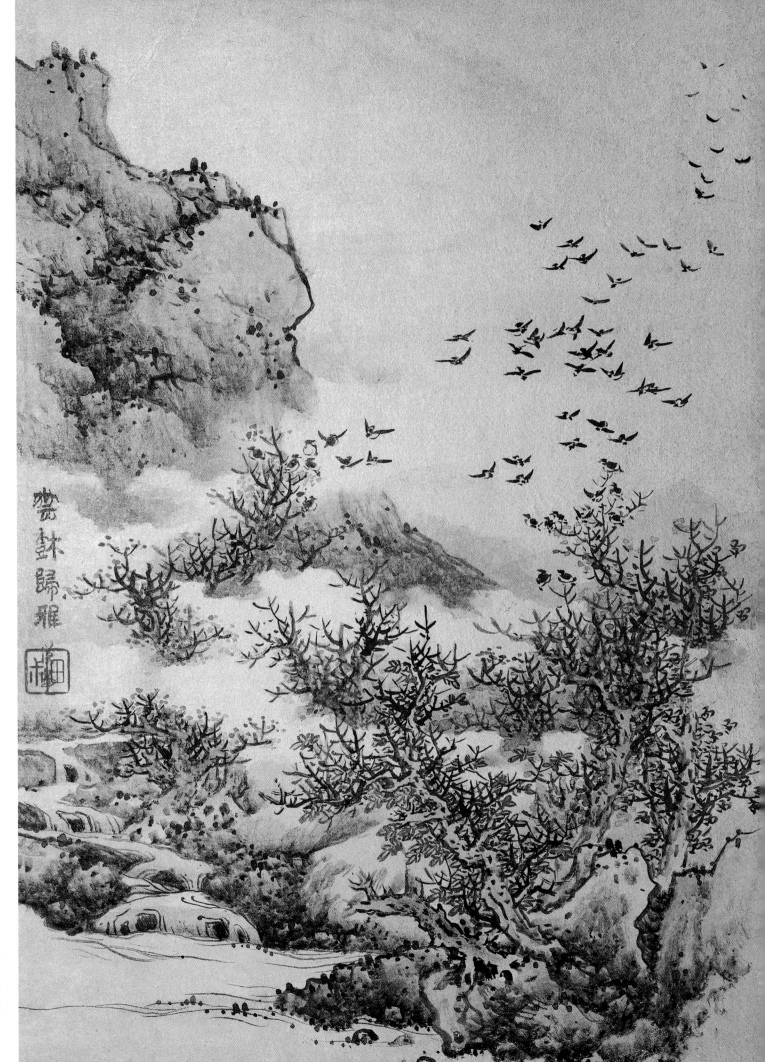

澄观图册之三
金笺设色
42.5cm×30cm
故宫博物院藏

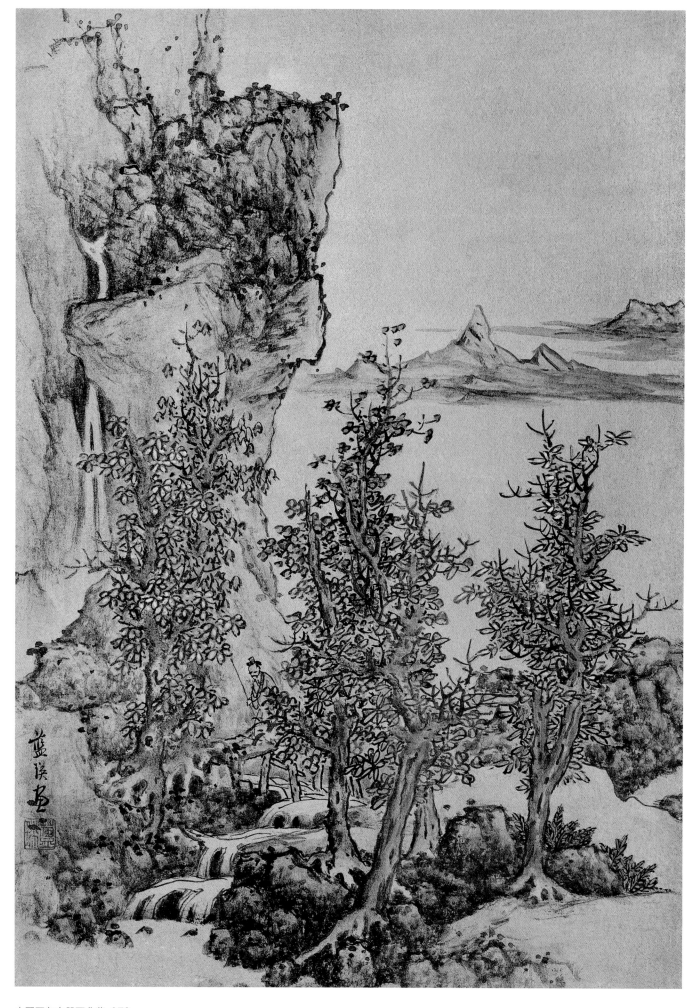

澄观图册之四
金笺设色
42.5cm×30cm
故宫博物院藏

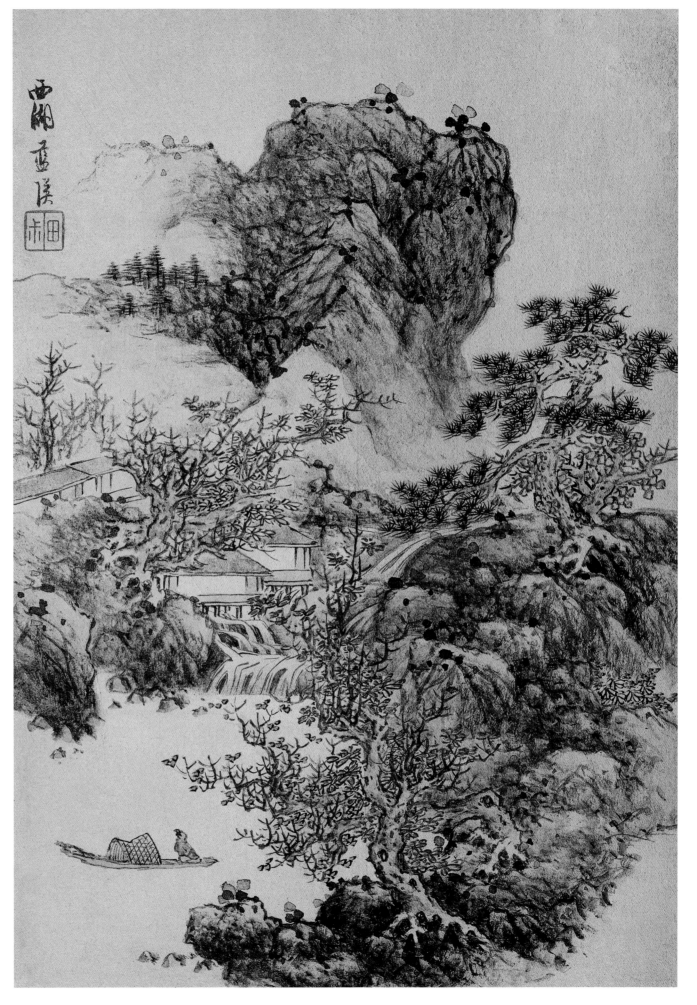

澄观图册之五
金笺设色
42.5cm×30cm
故宫博物院藏

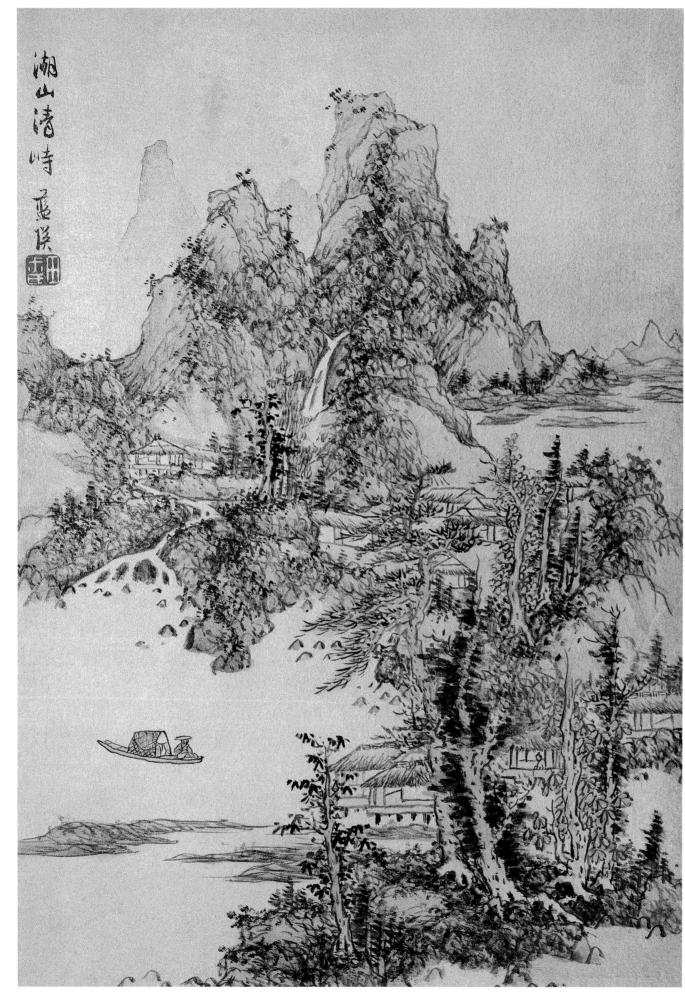

澄观图册之六
金笺设色
42.5cm×30cm
故宫博物院藏

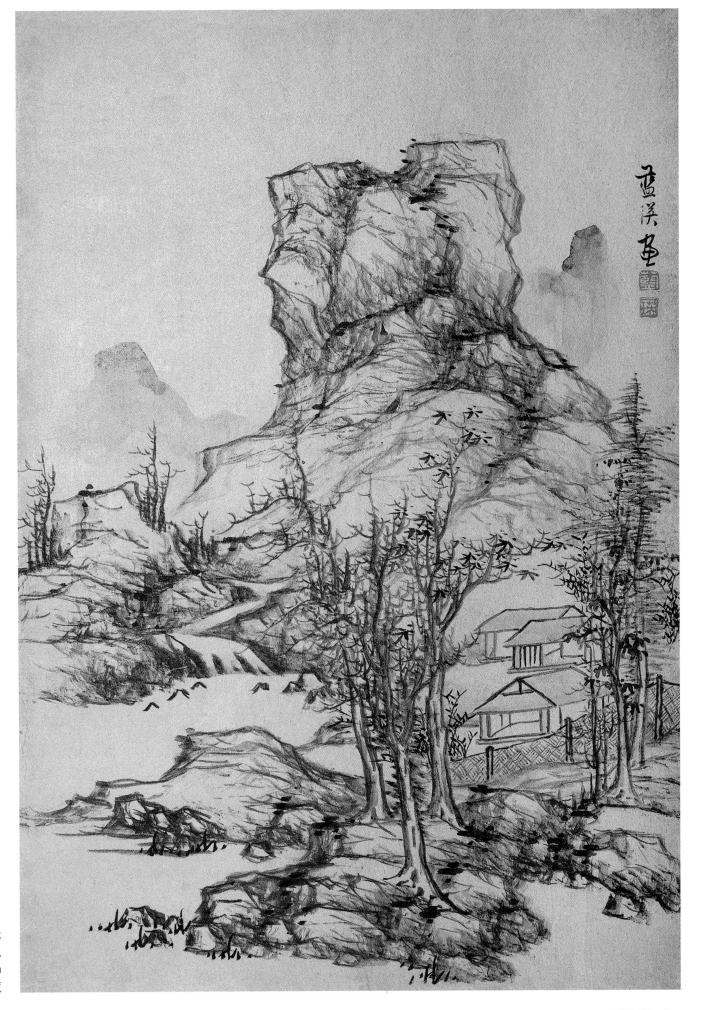

澄观图册之七
金笺设色
42.5cm×30cm
故宫博物院藏

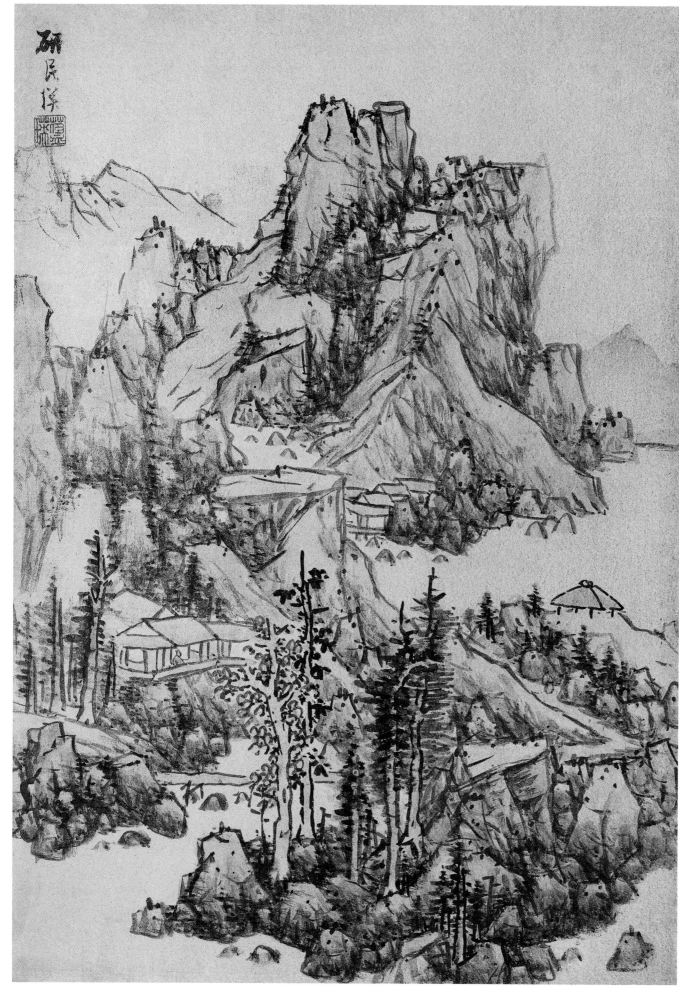

澄观图册之八
金笺设色
42.5cm×30cm
故宫博物院藏

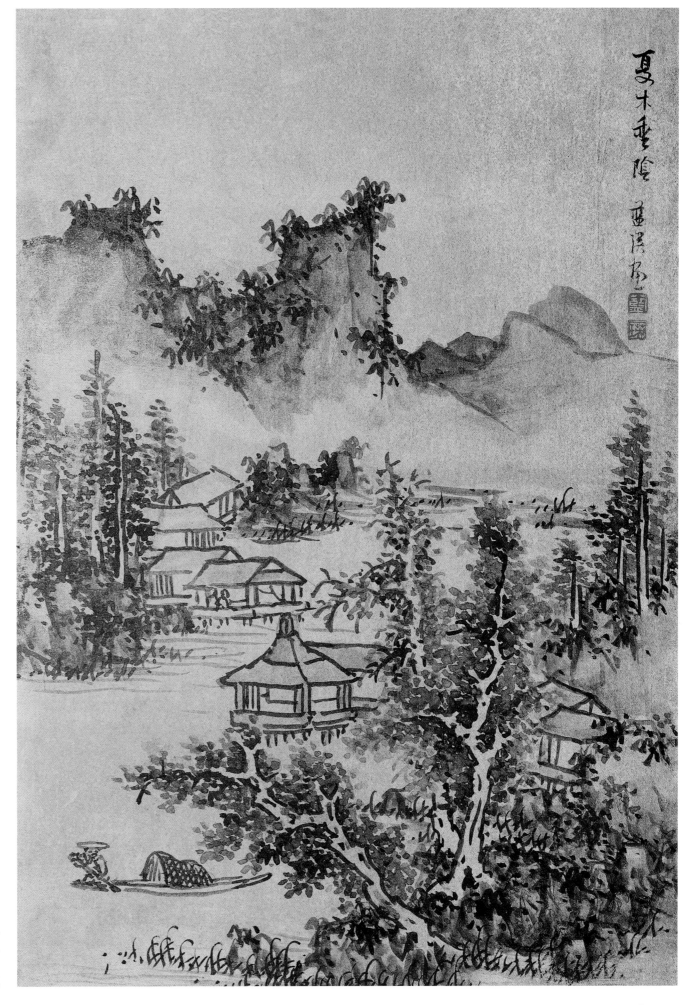

澄观图册之九
金笺墨笔
42.5cm×30cm
故宫博物院藏

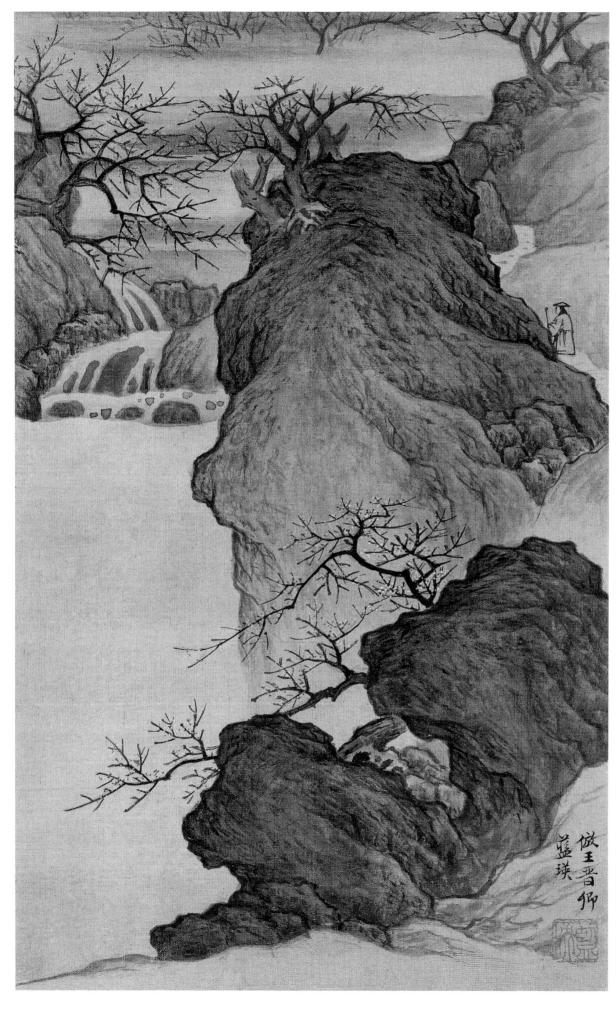

仿古山水图册之一
绢本设色
24.9cm×10cm
上海博物馆藏

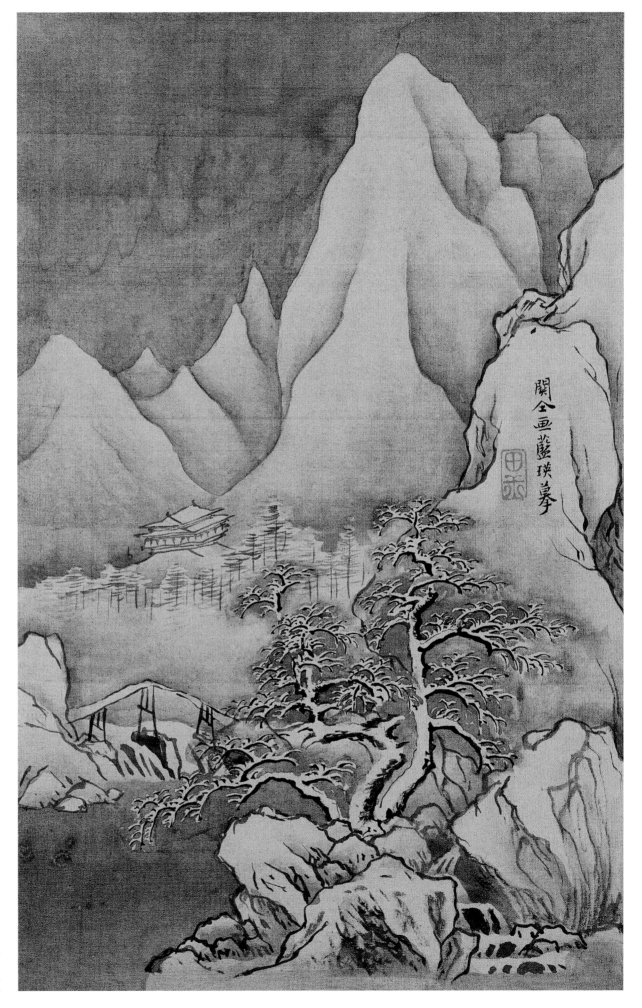

仿古山水图册之二
绢本设色
24.9cm×10cm
上海博物馆藏

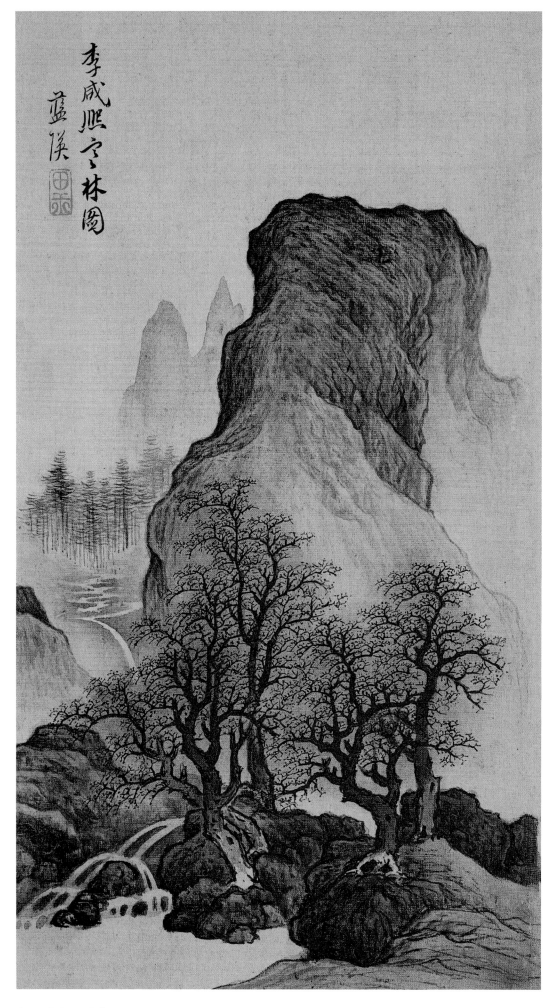

仿古山水图册之三
绢本设色
24.9cm×10cm
上海博物馆藏

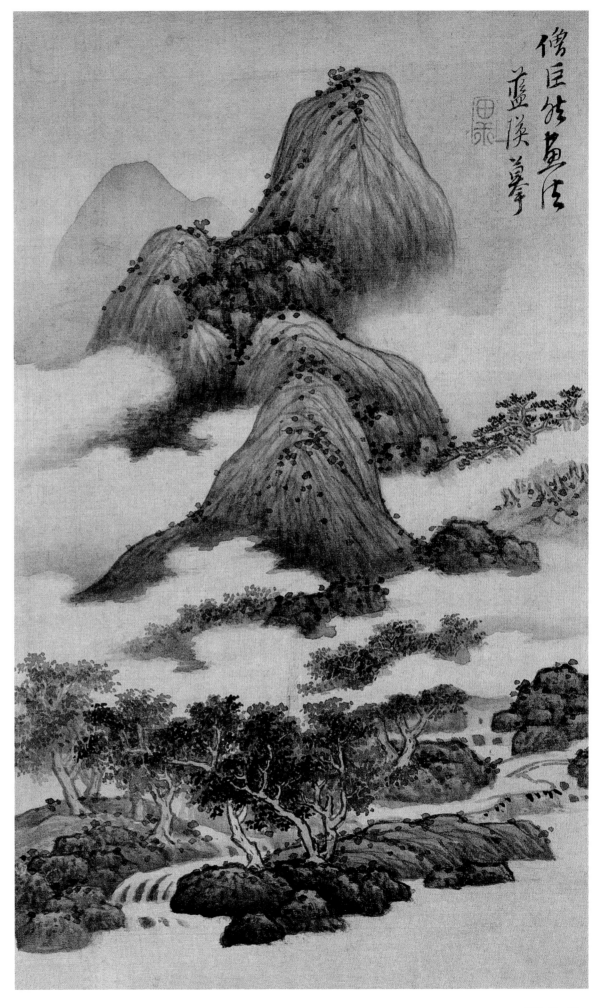

仿古山水图册之四
绢本设色
24.9cm×10cm
上海博物馆藏

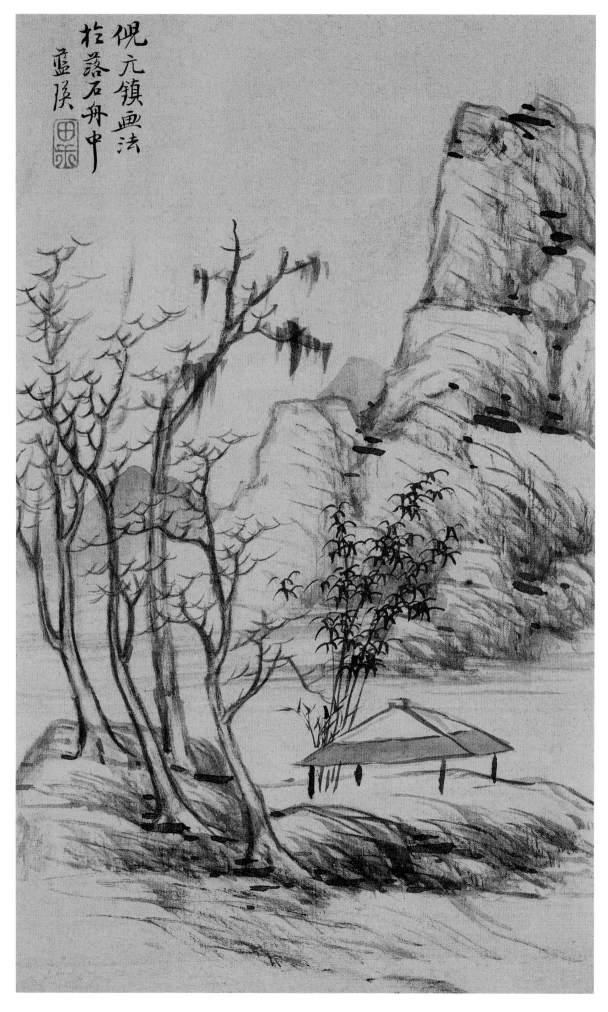

倪元镇画法拈落石舟中盧溪

仿古山水图册之五
绢本设色
24.9cm×10cm
上海博物馆藏

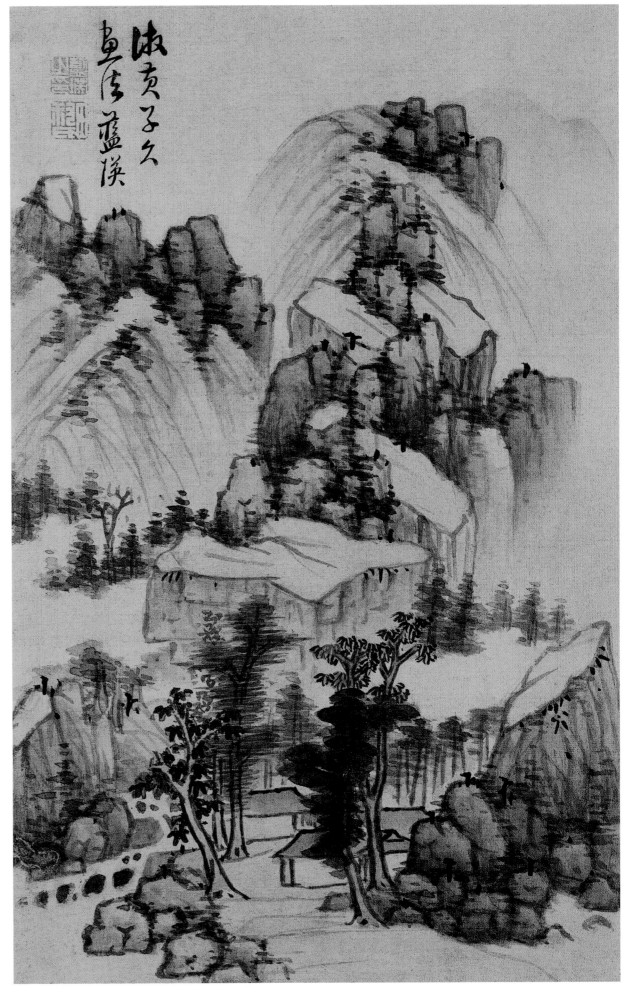

仿古山水图册之六
绢本设色
24.9cm×10cm
上海博物馆藏

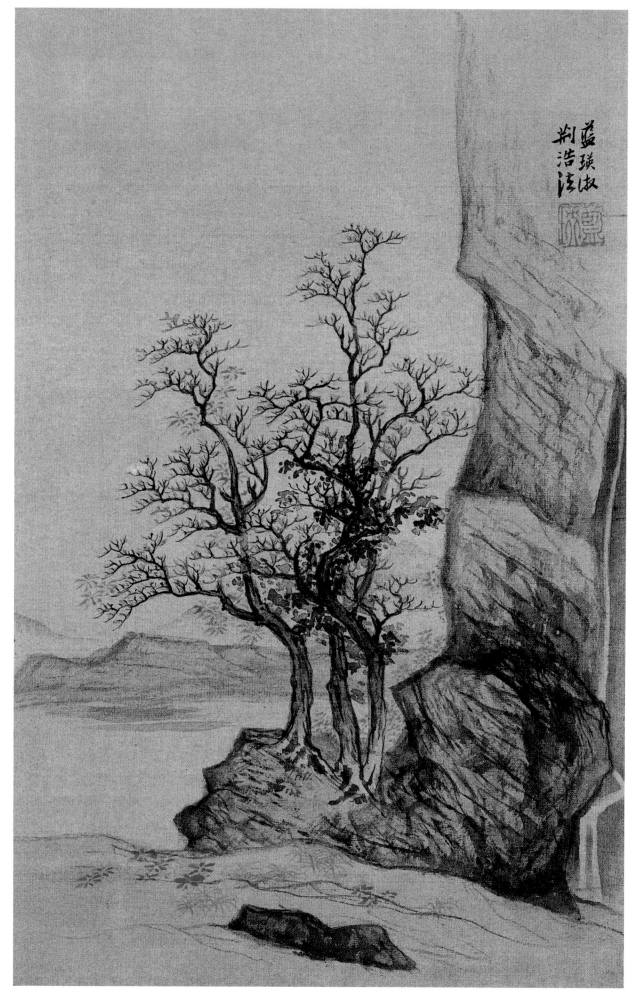

仿古山水图册之七
绢本设色
24.9cm×10cm
上海博物馆藏

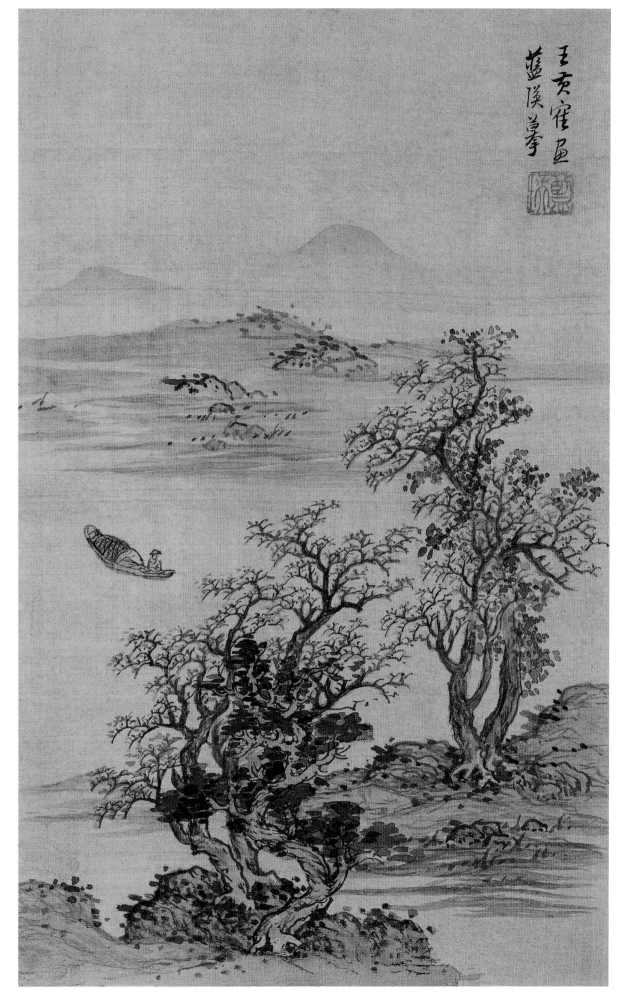

仿古山水图册之八
绢本设色
24.9cm×10cm
上海博物馆藏

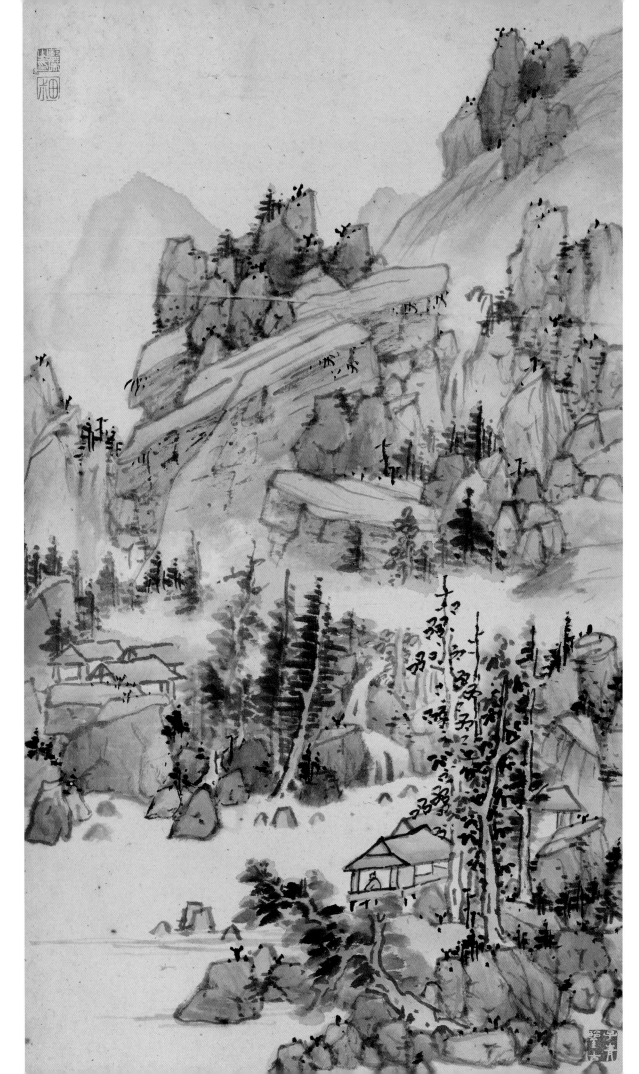

山水图册之一
纸本设色
51.9cm×29.2cm
浙江省博物馆藏

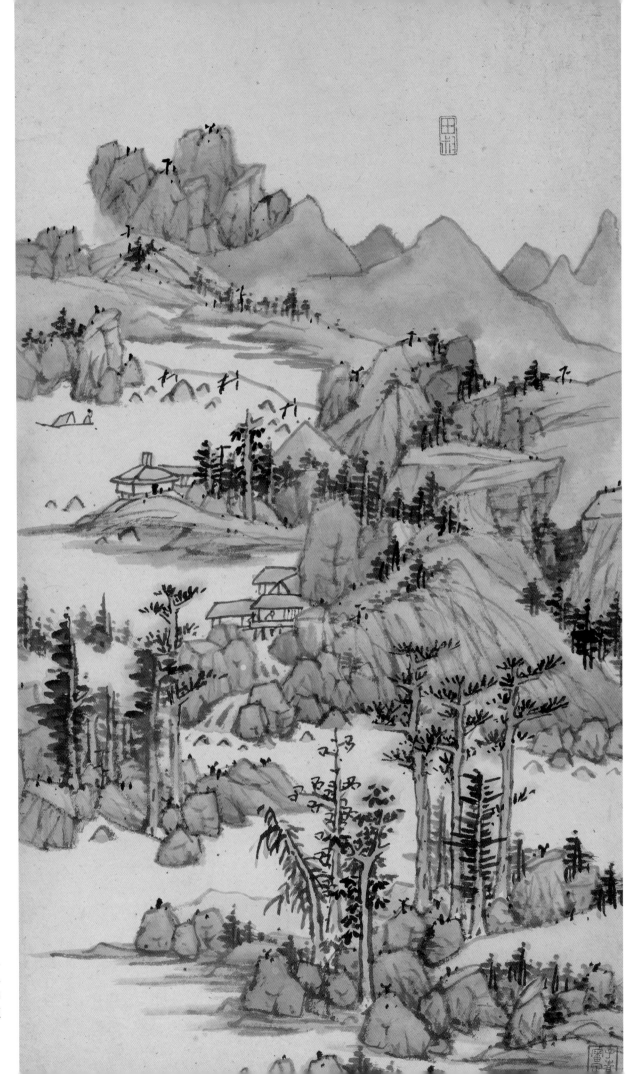

山水图册之二
纸本设色
51.9cm×29.2cm
浙江省博物馆藏

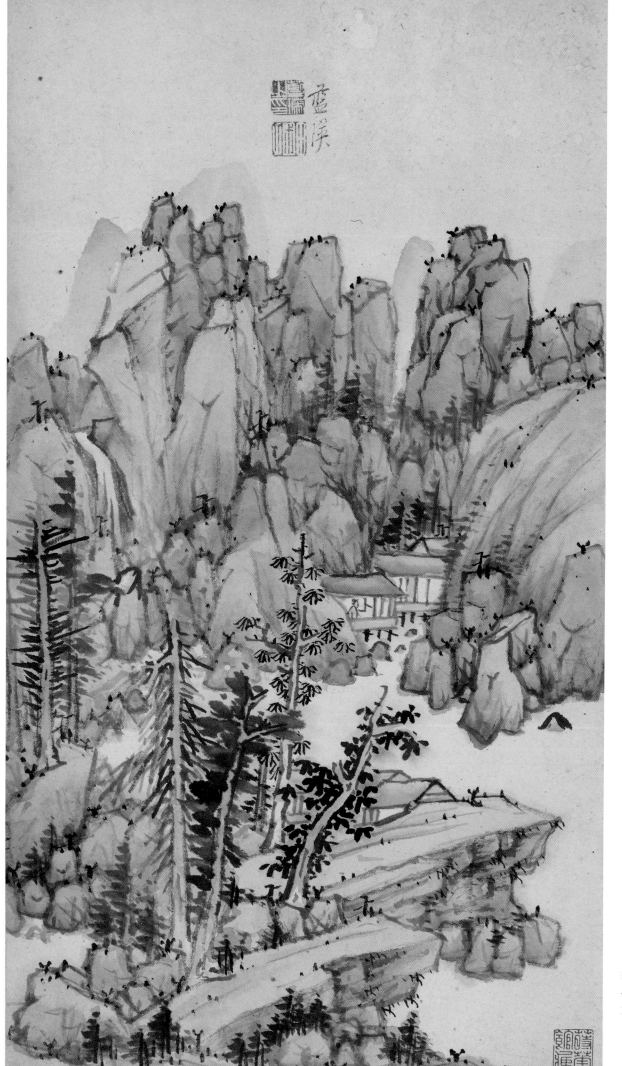

山水图册之三
纸本设色
51.9cm×29.2cm
浙江省博物馆藏

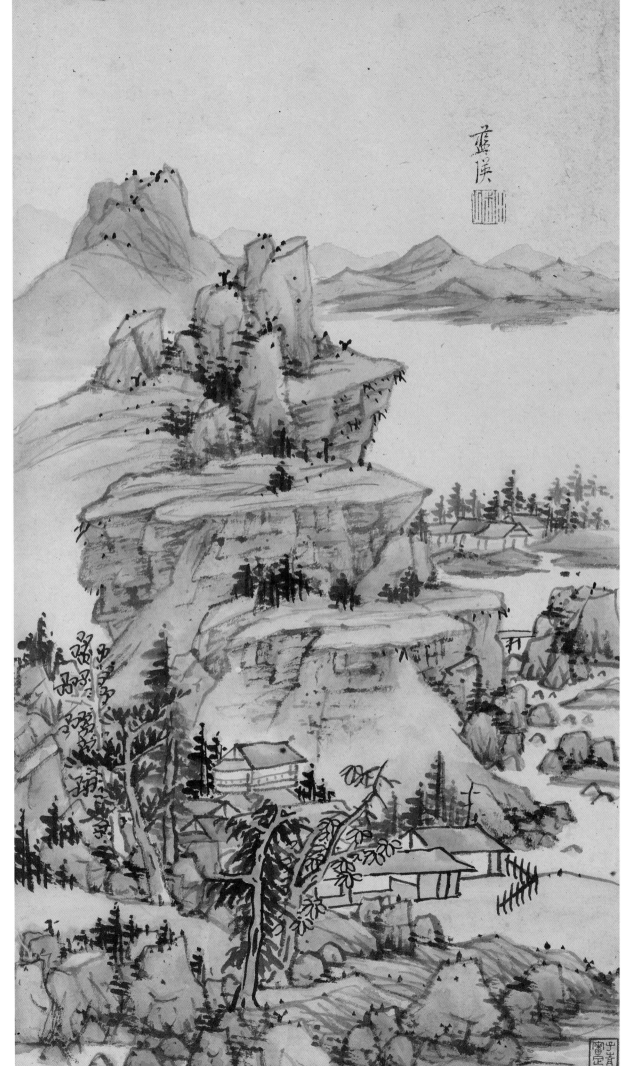

山水图册之四
纸本设色
51.9cm×29.2cm
浙江省博物馆藏

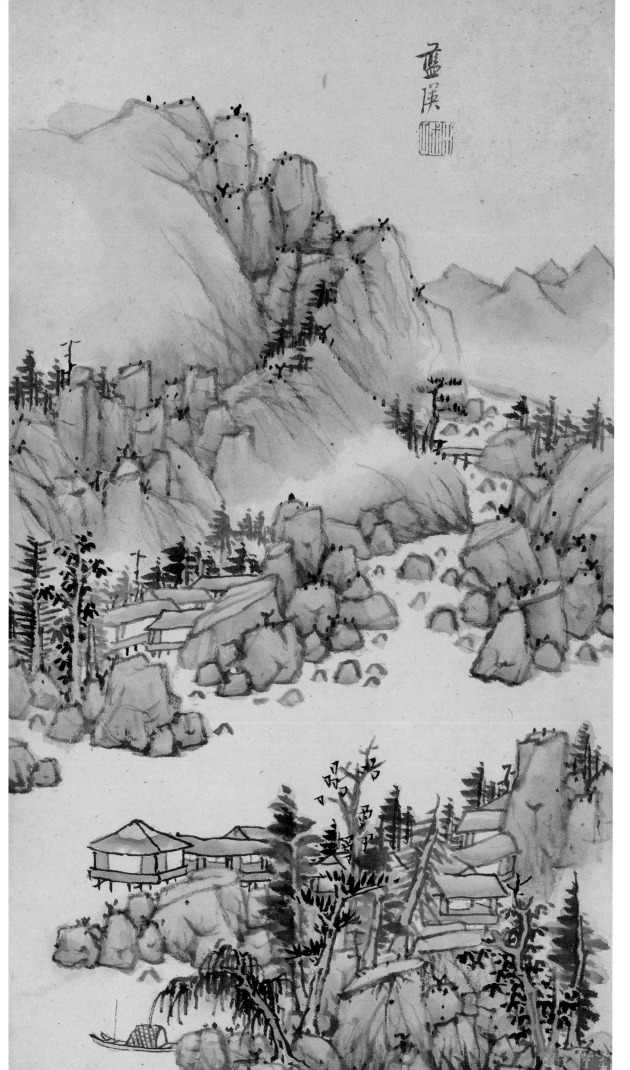

山水图册之五
纸本设色
51.9cm×29.2cm
浙江省博物馆藏

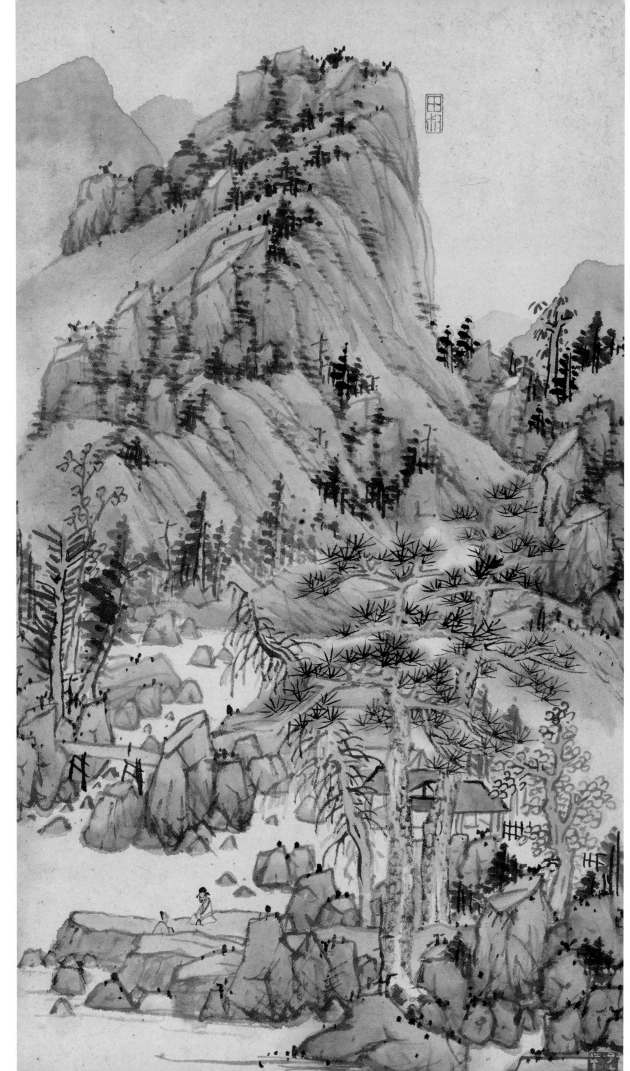

山水图册之六
纸本设色
51.9cm×29.2cm
浙江省博物馆藏

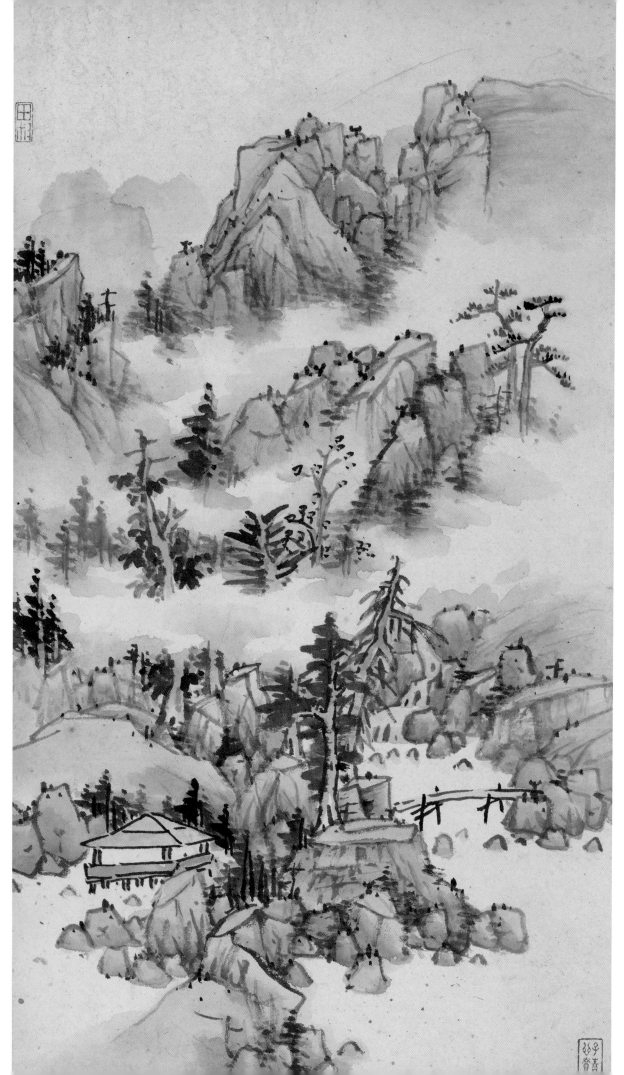

山水图册之七
纸本设色
51.9cm×29.2cm
浙江省博物馆藏

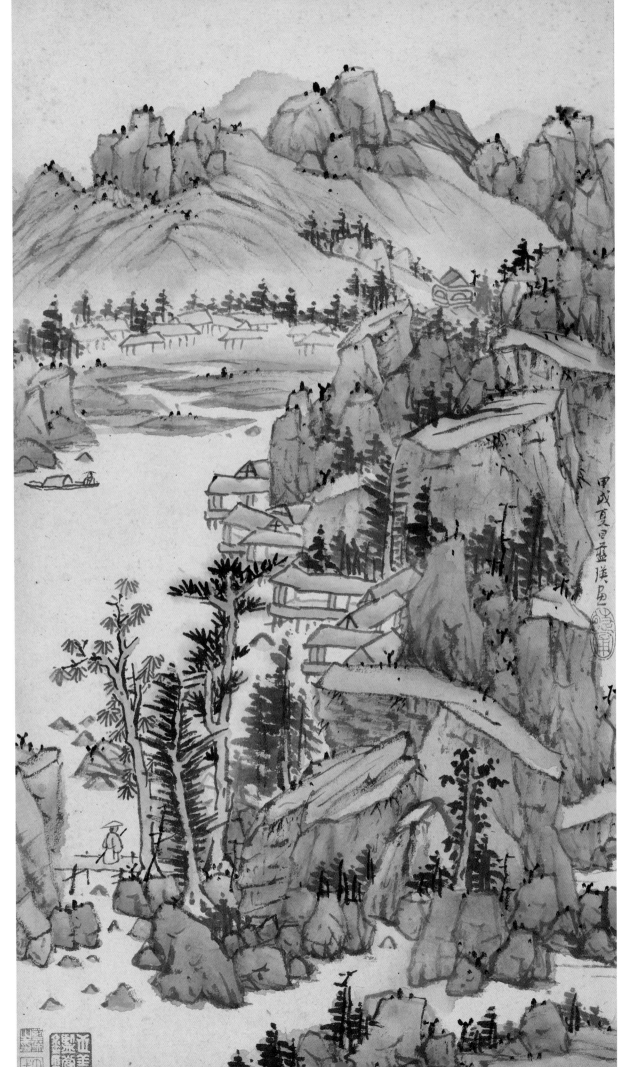

山水图册之八
纸本设色
51.9cm×29.2cm
浙江省博物馆藏

项圣谟

项圣谟（1597—1658），明代画家。字孔彰，号易庵、胥山樵，别号松涛散仙、存存居士。秀水（今浙江嘉兴）人。擅画山水，笔意淳雅，设色明丽。初学文徵明，远法宋、元，兼工花木、竹石和人物，尤善画松，有"项松"之誉。论者谓其"士气""作家"兼备，画史称其开"嘉兴画派"。传世作品有《山水图》册、《王维诗意图》册、《山水花果图》册等。

生为荆关画里人
——项圣谟的诗画人生

颜晓军

朝代更迭是发生在明末清初文人生命中最重要的事情，一部分人选择入仕新朝，一部分人选择出逃为僧，另有一部分人选择归隐不仕，项圣谟便属于这最后一类。

项氏为明代嘉兴的望族，明中期之后，这个家族中曾有不少名人。项圣谟的五世祖项忠曾官至兵部尚书；伯祖项笃寿也官至兵部郎中；而祖父项元汴和另一位伯祖项元淇均为明代江南著名的收藏家，其中项元汴的"天籁阁"藏品之丰富、等级之高与范钦的"天一阁"不分伯仲。明中期以后史论各家不断提及的"嘉兴项氏"之收藏便是以项元汴的最为重要。董其昌《画禅室随笔》载《题伯玉画册》云："伯玉寒士，然从项氏兄弟游，多见项子京所藏名画，遂尔有得。"而董其昌本人与项元汴及其子孙交游，得遍观项氏藏品并有所购入，令其终身受益。外人尚且如此，不难理解项圣谟何以拥有能诗善画的隽才。

项圣谟，初字逸，后字孔彰。他的父亲是项元汴的第六子项德达，然而在很长一段时间里，项德达都被湮没在浩瀚的史料里而长期被人们遗忘。清代叶燮的《己畦集》中收录他为项德达的妻妾撰写的墓志铭："（钟氏）生子三：圣谟、嘉谟、声表；侧室曹生子一，讳徽谟……"（《项母钟曹两孺人合传》）铭文表明了项圣谟和长期以来被误以为是项德纯次子的项嘉谟都是德达的儿子。

项德达原本希望项圣谟能在政治上有所建树，然而可惜的是，项圣谟出生在明万历二十五年——而他适逢少年、参加科举时，明朝已经受到外有建州直逼、内有官宦分歧的巨大压力；而且他更像祖父项元汴，并不愿出仕，而偏爱书画。项圣谟曾回忆起少年时父亲对自己的督促：

余髫年便喜弄柔翰，先君子责以举子业，日无暇刻，夜必篝灯，着意摹写昆虫、草木、翎毛、花竹，无物不备，必至肖形而止。忽一夕梦笔立如柱，直干云汉，上有层级如梯，长可一二丈许，余登而据其毫端，鼓掌谈笑。嗣后师法古人，往往自得。（《松涛散仙图》）

项德达在明万历三十七年（1609）去世时，项圣谟才十三岁；父亲在世时如此督促其参加科举，尚且"喜弄柔翰"，项德达去世后，这种偏爱就更加无所顾忌了。晚明的太学早已日见废弛，由太学生入仕做官的道路也十分崎岖，故而他将自己的"举子业"终止在了国子监，从此便与仕途绝缘。

虽然在仕途上无所突破，但是项圣谟在书画上的成就却不凡。他从太学回到嘉兴老家之后，与一帮朋友诗画交游，不亦乐乎，其艺术天分和修养也深得前辈大儒的嘉扬。李日华的《恬致堂集》曾写道：

余友项孔彰，于子京先生诸孙中楚楚秀异，心灵笔妙，独绍画之一脉，于诸家法洒洒出之，无不夺古人之席，然其嗜山水已入骨髓。不独画也，又为清婉淡泊之音，如三谢陶韦，以咏歌之，不独诗也，又为丽词妙语……孔彰悉擅之矣。

项圣谟所留下的画作不在少数，其中多数为山水，而山水"初学文徵明"（《清史稿》）。他二十四岁作的《松斋读易图》轴（北京文管会藏）和《山水兰竹图》册（苏州博物馆藏）是我们现在所能见到的项圣谟最早的作品，从笔力、用墨来看，他的手法虽然略嫌青涩，但起点已经很高了。张庚称其学文徵明后"扩于宋，而取韵于元"，其在三十岁之前所创作的《画圣》册被董其昌大加称赞，董其昌在画跋中写道："树石、屋宇、花卉、人物，皆与宋人血战。山水又兼元人气韵，虽其天韵自合，然其功力深至。项子京有此文孙，不负好古鉴赏百年食报之胜事矣。"（《容台集》）而在入清之后，项圣谟也以"天籁阁中文孙"为自己的一方印，可见其对家藏书画的珍视。董其昌的这番题跋说明项圣谟在画学上的成就不仅出于他自身的天分和努力，其祖父的收藏也使得他自幼耳濡目染，接触到无数法书名画，更给予了他临摹之便。他常常在画卷后自跋，而提到自己临摹家藏作品的也不在少数。他在《山水横》册（王季迁藏）中就写道："余自髫年学画，始便见吾祖君所藏旧人临卢鸿《草堂图》，用笔周密。今五十有三，自觉聪明不及，依稀记此。"

现存一套山水册页（上海博物馆藏），从其构图和用笔来看，应该是他青年时期的习作，其中一幅题道："此数笔在云林、大痴间，以二君源同而法合也。"同册中另有一幅临仿米芾山水，其中题道："米家山有大米、小米之分，元章点小而元晖点大。至高房山又稍变其法，在'二米'之间，作者不可不辨。"从这些作品的题跋看来，这一时期的项圣谟以书画自娱，生活惬意。

他自己对入仕的消极态度在画作中常有体现，最喜作"王维诗意图"。明崇祯二年（1629）刚由北京返回嘉兴，他便作了一幅《摩诘句图》，题跋写道："明月松间照，清泉石上流。项圣漠画。时己巳（1629）春分二日之夕，斋头七松风不绝声，甚助笔兴。"（《珊瑚网》）

另外，上海博物馆、故宫博物院均藏有一套《王维诗意图》册。现藏于上海博物馆的这套册页共十二开，原为近代收藏大家钱境塘旧藏，虽名为"王维诗意"，却只有第六开和第十一开的诗句出自王维，或许此套册页应该更名为"唐人诗意"更为贴切。

　　除此之外，他甚至作了三幅《招隐图》。第一次是他三十岁时之作，那时还未离开京师；第二幅作于崇祯二年（1629），题跋称"自丙寅六月画成《招隐图》后，此第二卷也，命曰《松涛散仙图》"（《墨缘汇观》）。而《三招隐图》作于甲申（1644）正月，此画被窃之后不久，北方国变的消息就传来了，他后来偶然获还数年前失窃的《三招隐图》，竟然过喜难寐，进而再跋：

　　此余甲申（1644）正月所画《三招隐图》，并作隐居诗三十首，自书卷末而不善题。是岁三月十五之夕，为司砚奚儿负之而走，大索竟月，而不可得。未几遂闻国变，南北流离，干戈四起，悲愤痛哭之余，每一念及，以为此卷必浮沉于无何有之乡，卒难再见……兹丁亥（1647）十月，偶寓武塘之梅华里忽遇奚儿于里中，已为僧矣。始犹怒其背主而数叱，及愿归是卷，意稍解。又越朝夕，获还旧观，喜而不寐，篝灯就题。

　　他所生活的晚明，政治状况已经远离"清明"，加之他本身对做官也无兴趣，所以他在明亡之前几乎过着寄情诗画、与文人墨客往来唱和的生活。虽然他无意入仕，但这并不表示他对政治毫不关心。他在天启年间曾作招隐诗，开头便写道："入山非辟世，端为远浮名"，这一句清楚地表明了他虽隐居，但并没有弃这个国家于不顾。天启四年（1624）、五年（1625），江南地区接连遭受水、旱两灾，项圣谟分别创作了《甲子夏水图》和《乙丑秋旱图》，以反映民生、抨击时弊，陈继儒跋称项圣谟为"画谏"。在建州与明朝相持的年岁里，项圣谟曾作《斗鸡图》，旨在讽刺当时决策者将主要精力放在对内镇压农民起义和打压政敌，而不是联合起来一致对外。

　　随着明朝国力日下，这段闲适的时光很快就被灾荒打断，尤其是明亡后的第二年，清兵攻破了嘉兴府，兄弟嘉谟不愿降清，带着二子与小妾跳湖殉国；而他们家藏的古物或毁于战火，或为清兵掠夺，这些灾难的先后发生给了他沉重的打击。《三招隐图》经年失而复得之后，他曾再跋，文中回忆起这段国破家亡的日子：

　　明年（1645）夏，自江以南，兵民溃散，戎马交驰……余仅子身负母并妻子远窜，而家破矣。凡余兄弟所藏祖君之遗法书名画，与散落人间者，半为践踏，半为灰烬。

　　《佩文斋书画谱》曾用"家贫""志洁"形容他入清以后的生活，称他："每鬻画以自给，然意有不可，虽缠帛羔雁，未尝顾也。"（《嘉兴府志》）他曾在一幅山水（上海博物馆藏《山水图》册）中题道："己丑（1649）人日，嘉晴，独酌既酣，剪灯戏笔。"而此画的落款不是"项圣谟"，而是"逸叟"。他虽然无意科举，但其祖辈发家于明朝，自己成长在明朝，仍然无法割舍自己遗民的身份。

　　项圣谟的绘画虽以山水为主，其中点缀的人物也不乏精准、生动，其花鸟画的水平也不可小视。他的花鸟画多数设色素雅，间作没骨法，所绘花卉均施淡色，画面气氛柔和、雅致。现存一幅折枝《石榴图》（故宫博物院藏）便是其中一例，其中枝叶从左上方向下伸出，取石榴三两颗，其中一颗已经熟透，爆开了口，露出紫红的果实——饱满圆润、晶莹可爱；稀疏的几丛叶子也被精心勾勒出茎脉，或老叶卷曲，或新芽出吐，衬托着饱满的果实；挂着沉甸甸果实的枝条虽然微微低垂，但依然坚挺硬朗，与圆润的果实、清新的绿叶形成对比。

　　《石榴图》虽然画工极好，却没有题诗，而又有《菊花图》（故宫博物院藏）中题诗道："年少红颜都不耐，春花狼藉最关心。近来秋圃传奇种，老玄偏娇动客吟。"此画虽然没有题作画的时间，但从题画诗中可以推测大约是在入清之后所作。与明亡前的生活相比，入清以后的他骤然从一个身负万贯家财的公子沦为一介草民，不再是那个"不识愁滋味"的少年；他的作品再也不关心是否有古人之风采、是否能得山水之畅游，而只是庭院里种了几株新绿而已；然而，虽然他关心的只是庭院里的世俗生活，却常写"菊""松""梅"以抒发胸中逸气。现存另有一套《写生册》是项圣谟送给友人胡幼荐的，其中一幅画的是胡家的松树盆景，题道："幼荐有盆松，古怪之极，余喜而图之，翻盆易地，志不移也。"此题跋中，他以古松自喻坚贞不移，一股强烈的遗民气息浮于纸上。

　　明清易代之际，有很多遗民选择了与项嘉谟一样殉国的道路，也有很多人选择了如八大山人一样"逃禅"的道路。而隐居不仕的文人也不在少数，项圣谟作为其中之一，他所能保持的仅仅是"志洁"而已，毕竟正如曹溶为其写的挽词一样——"风前无复闻长啸，真作荆关画里人"（《挽项孔彰》，《静剔堂诗集》卷二十四）——他一生只在书画之中。

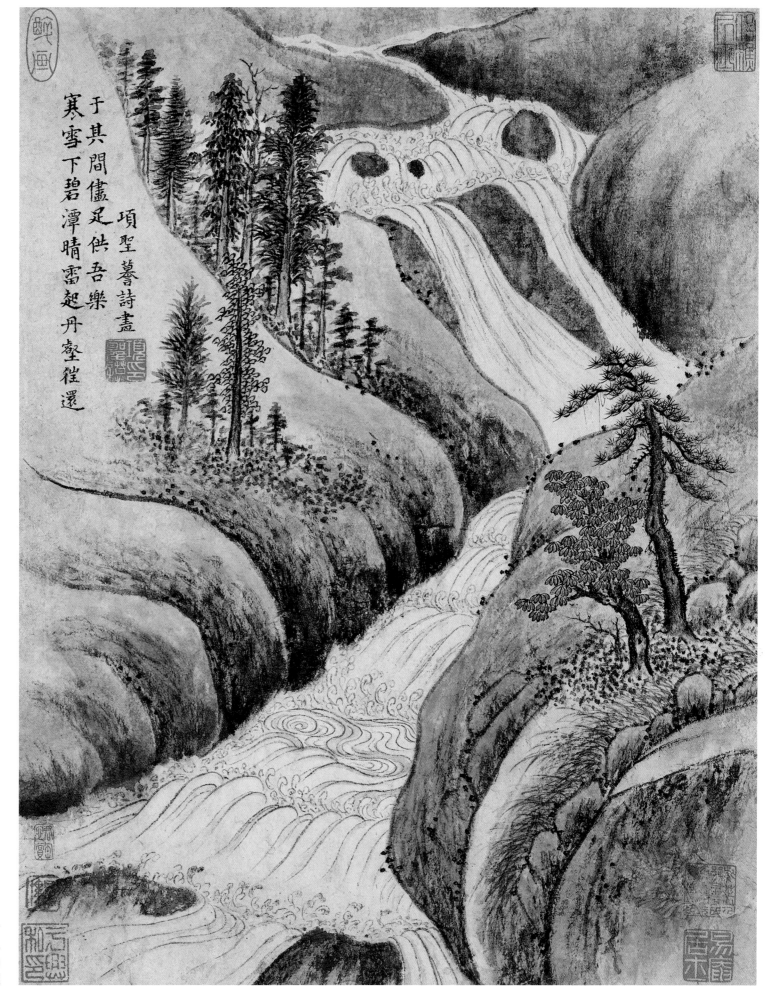

于其間儘足供吾樂
寒雪下碧潭晴雷起丹壑徘還

項聖謨詩畫

山水图册之一
纸本设色
31.5cm×22.7cm
上海博物馆藏

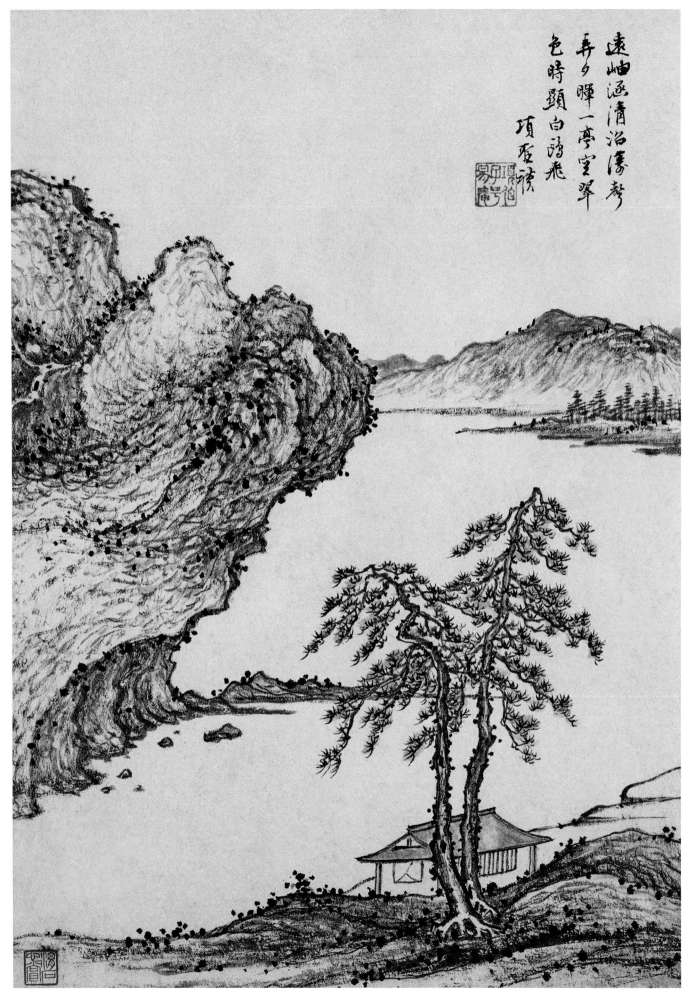

远岫涵清沲清沲参
再夕晖一亭宽翠
色时顕白鸥飞
项圣谟

山水图册之一
纸本墨笔
25.8cm×18.4cm
上海博物馆藏

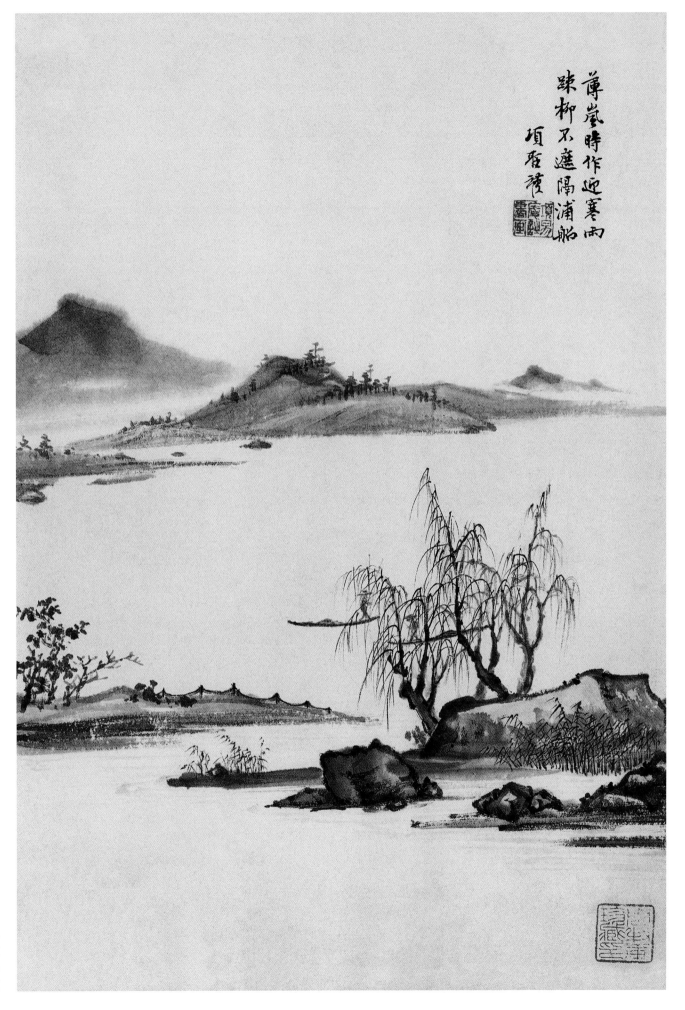

薄嵐時作迎寒雨
疎柳不遮隔浦船
項聖謨

山水图册之二
纸本墨笔
25.8cm×18.4cm
上海博物馆藏

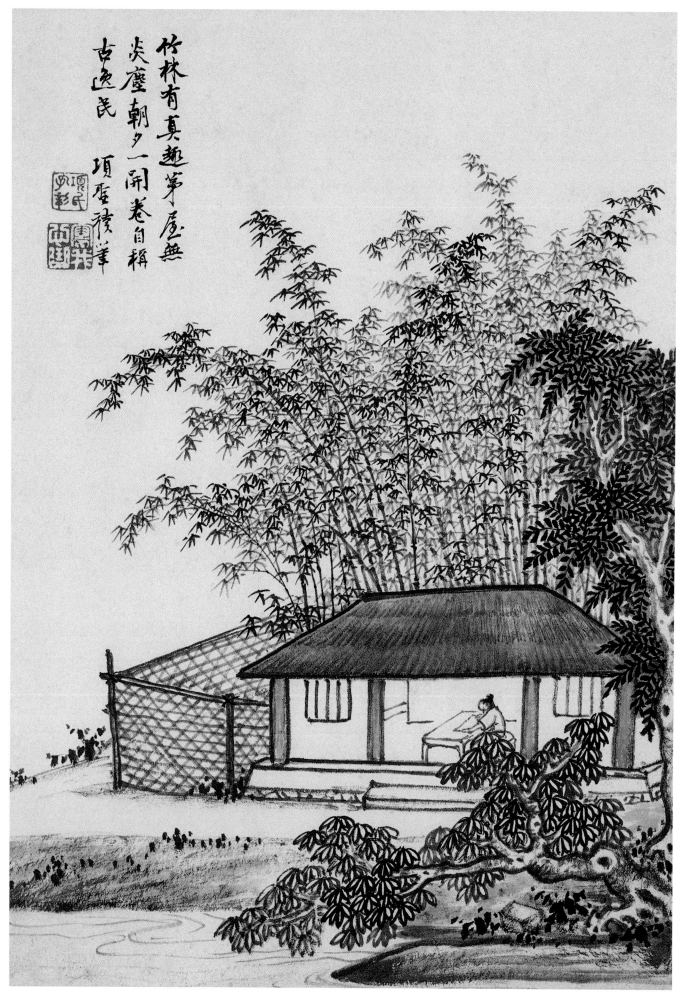

竹林有真趣茅屋無
炎塵朝夕一開卷自稱
古逸民 項聖謨筆

山水图册之三
纸本墨笔
25.8cm×18.4cm
上海博物馆藏

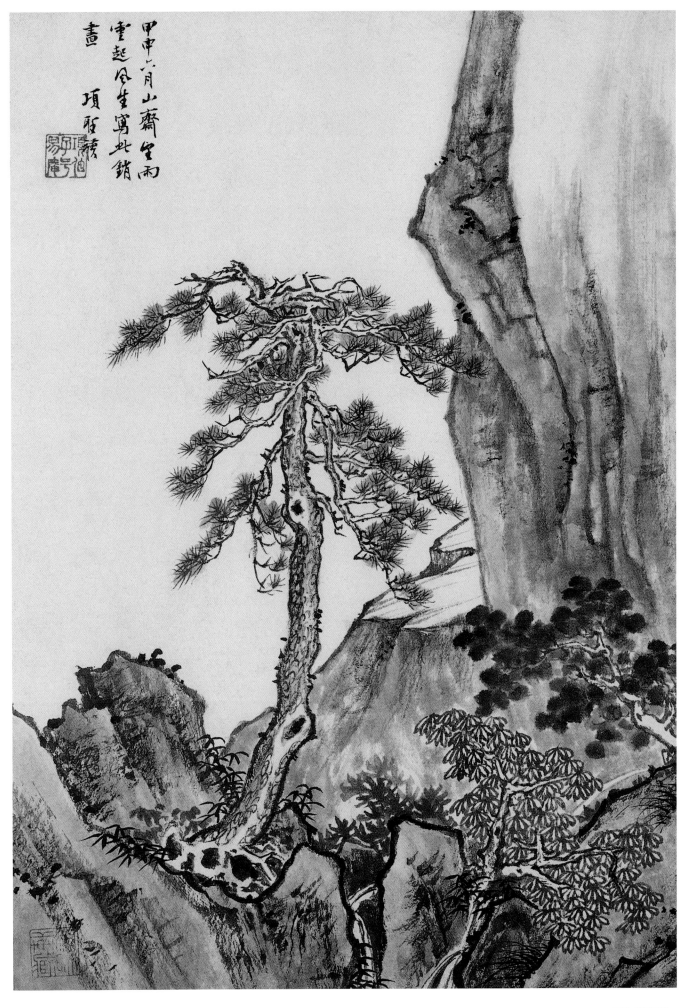

甲申六月山齋坐雨
靈起意生寫此銷
畫
項聖謨

山水图册之四
纸本墨笔
25.8cm×18.4cm
上海博物馆藏

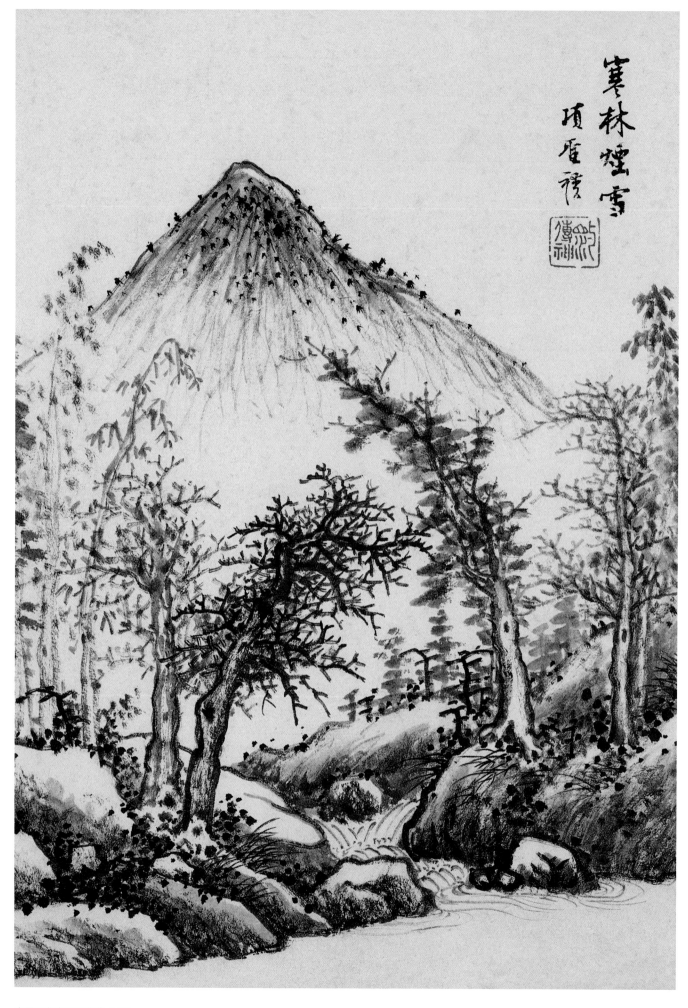

寒林煙雲
項聖謨

山水图册之五
纸本墨笔
25.8cm×18.4cm
上海博物馆藏

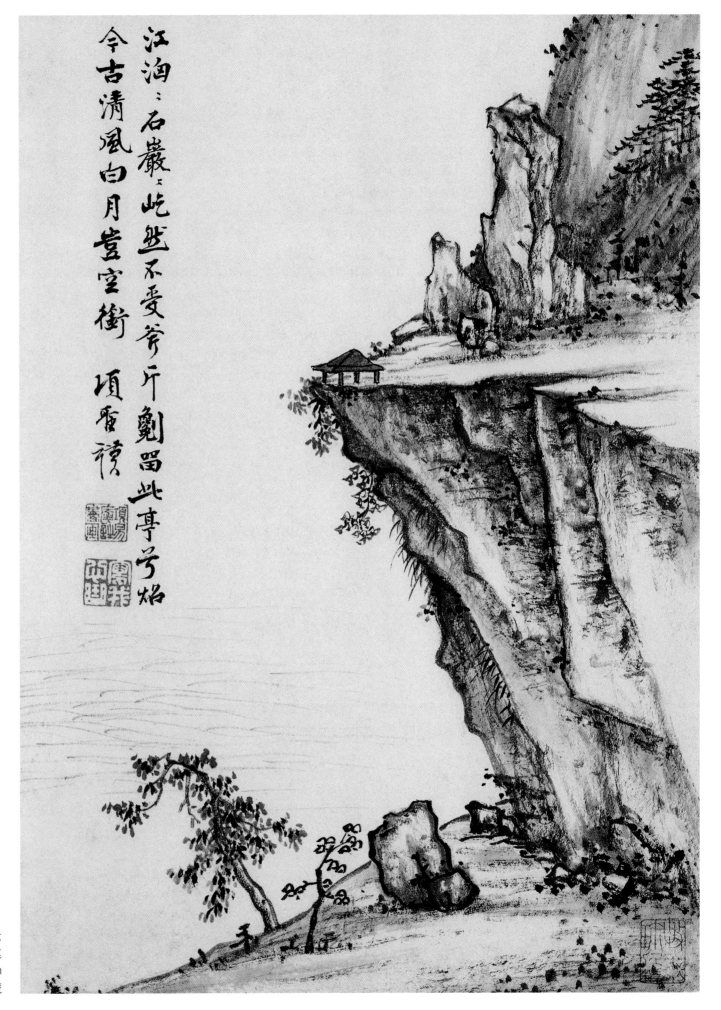

江沱：石巖：屹然不受斧斤劚留此亭号始
今古清風白月豈空衡 項聖謨

山水图册之六
纸本墨笔
25.8cm×18.4cm
上海博物馆藏

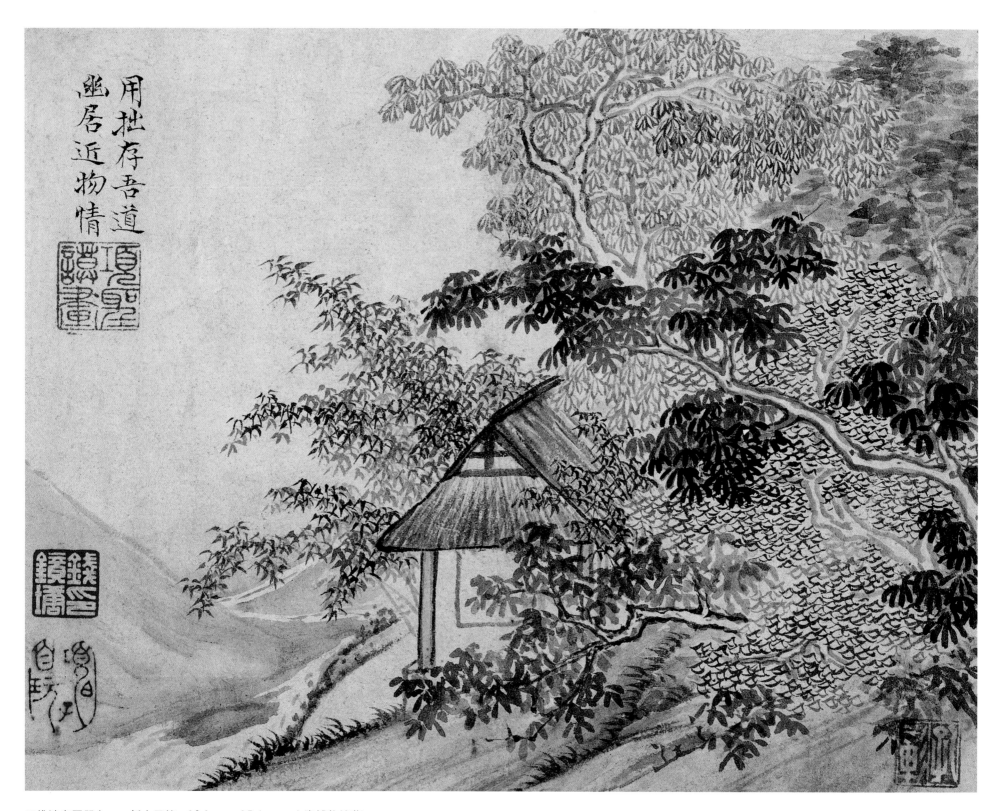

用拙存吾道
幽居近物情

王维诗意图册之一　纸本墨笔　12.1cm×15.6cm　上海博物馆藏

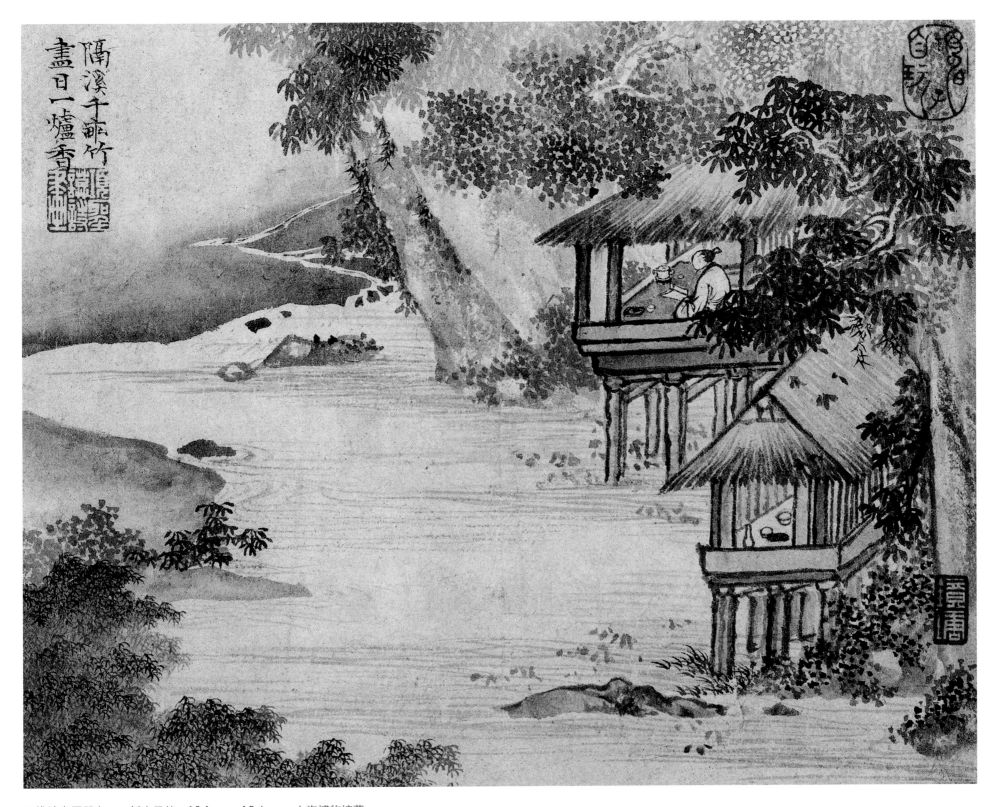

隔溪千畝竹
盡日一爐香

王维诗意图册之二　纸本墨笔　12.1cm×15.6cm　上海博物馆藏

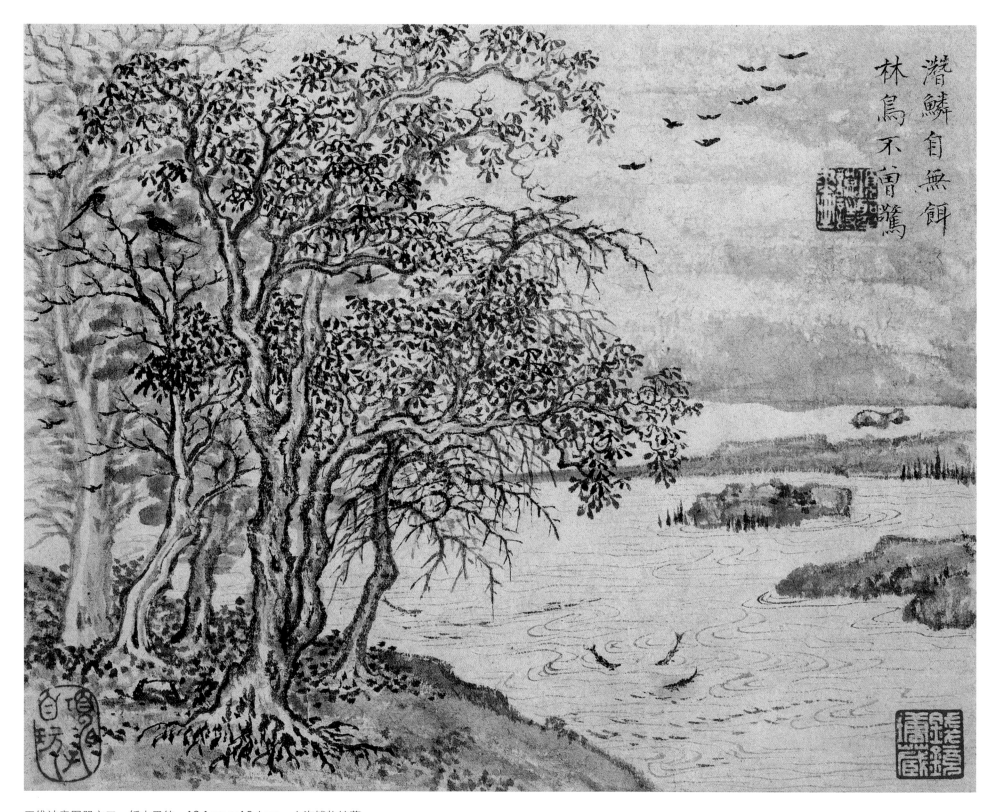

潜鳞自无饵　林鸟不曾骛

王维诗意图册之三　纸本墨笔　12.1cm×15.6cm　上海博物馆藏

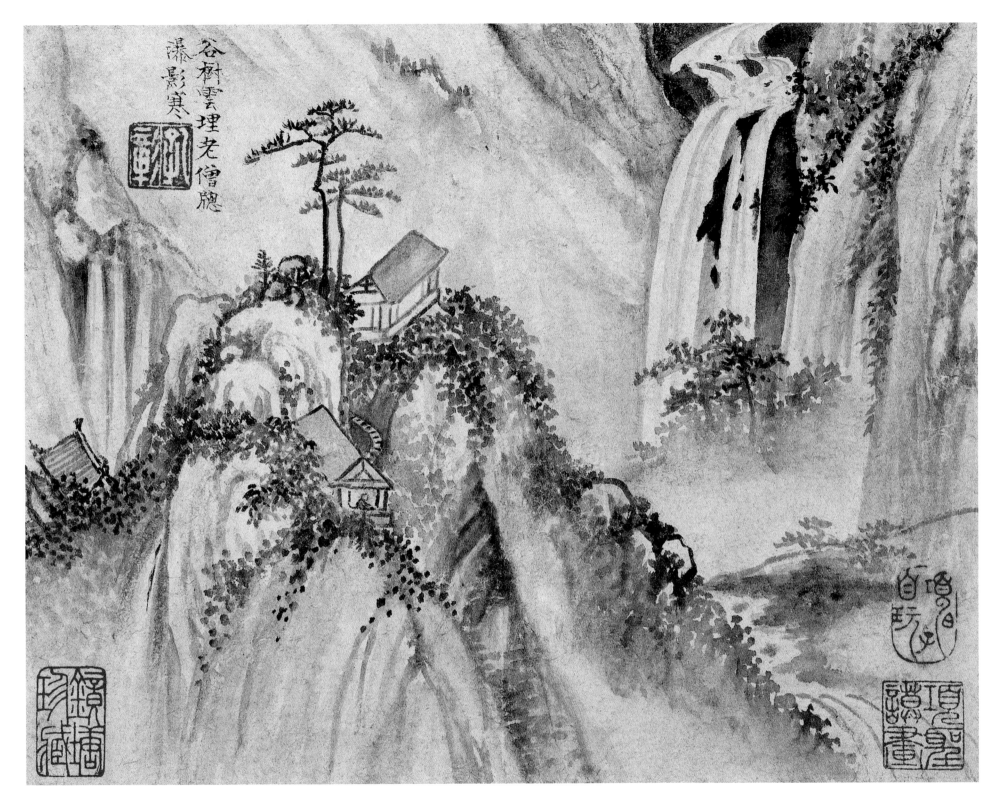

谷樹雲埋老僧愚
瀑影寒

王维诗意图册之四　纸本墨笔　12.1cm×15.6cm　上海博物馆藏

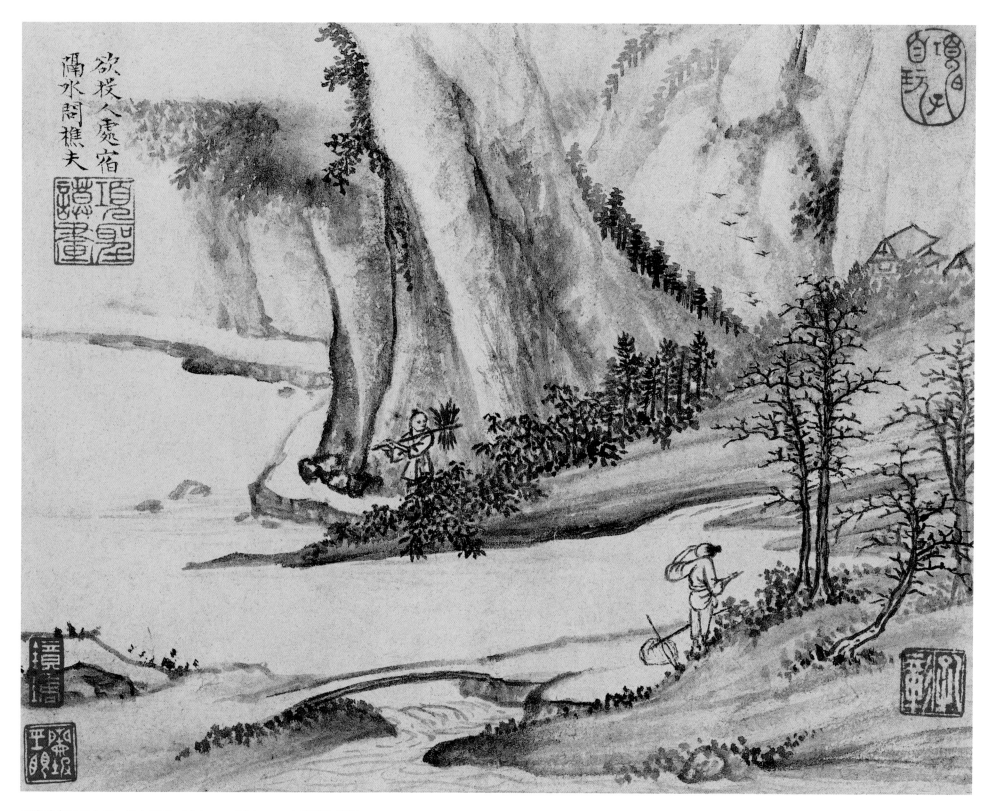

王维诗意图册之五　纸本墨笔　12.1cm×15.6cm　上海博物馆藏

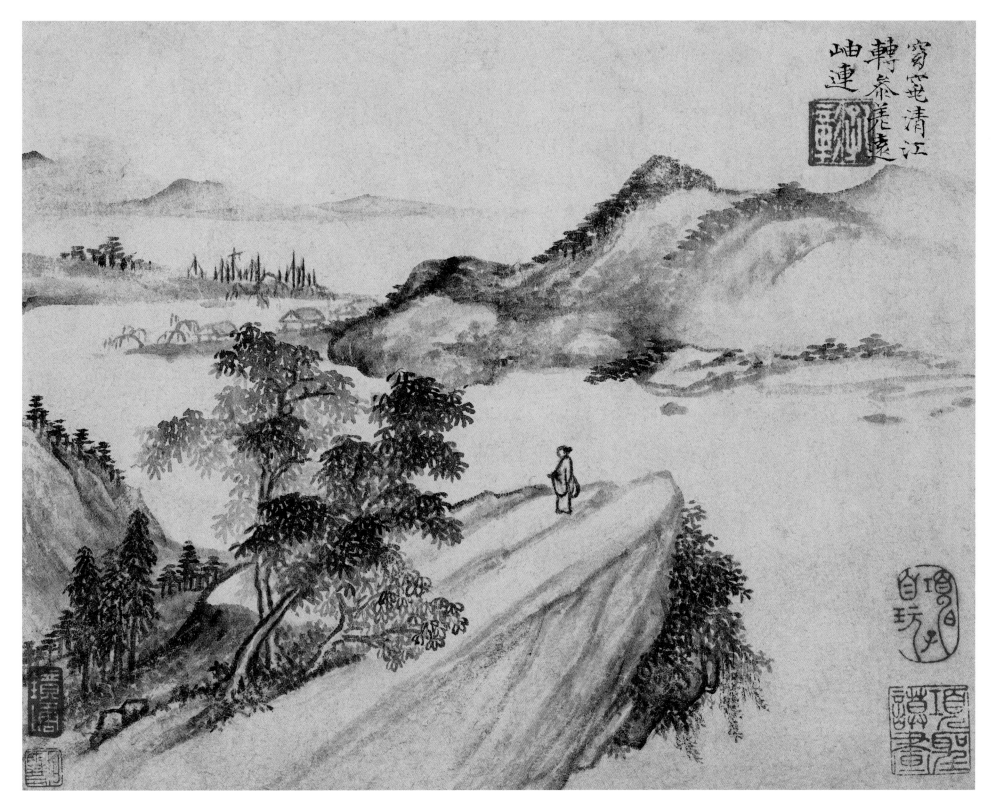

窮窕清江
轉泰羌花遠
岫連

王维诗意图册之六　纸本墨笔　12.1cm×15.6cm　上海博物馆藏

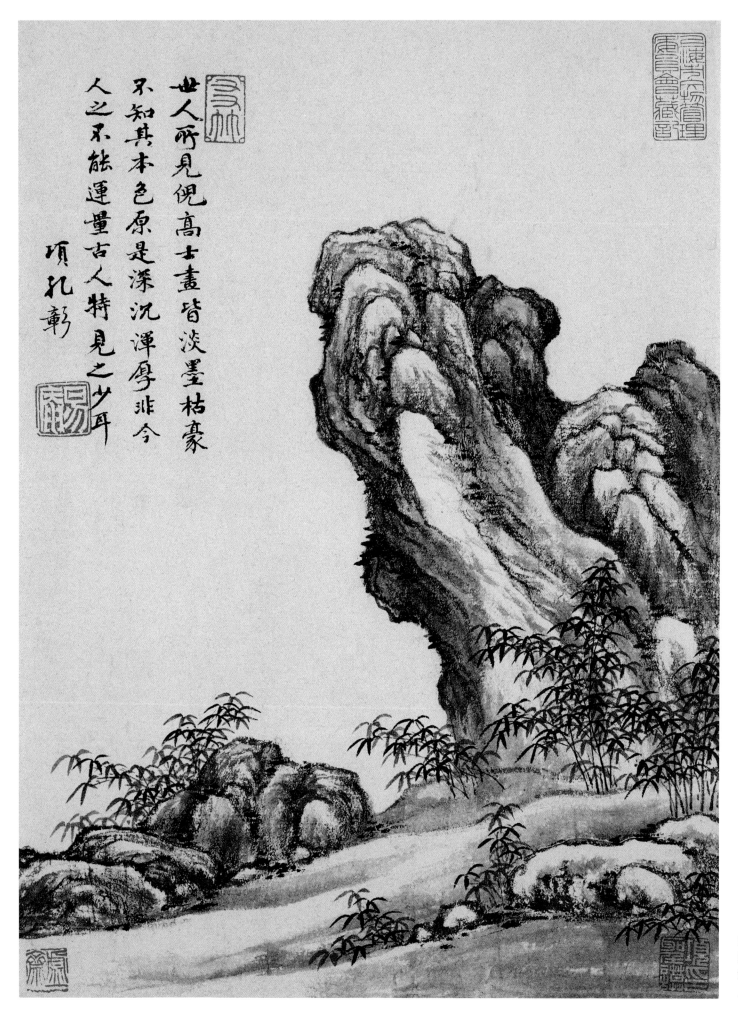

世人所見倪高士畫皆淡墨枯豪
不知其本色原是深沉渾厚非今
人之不能運量古人特見之少耳
項孔彰

山水图册之一
纸本墨笔
25.5cm×18.7cm
上海博物馆藏

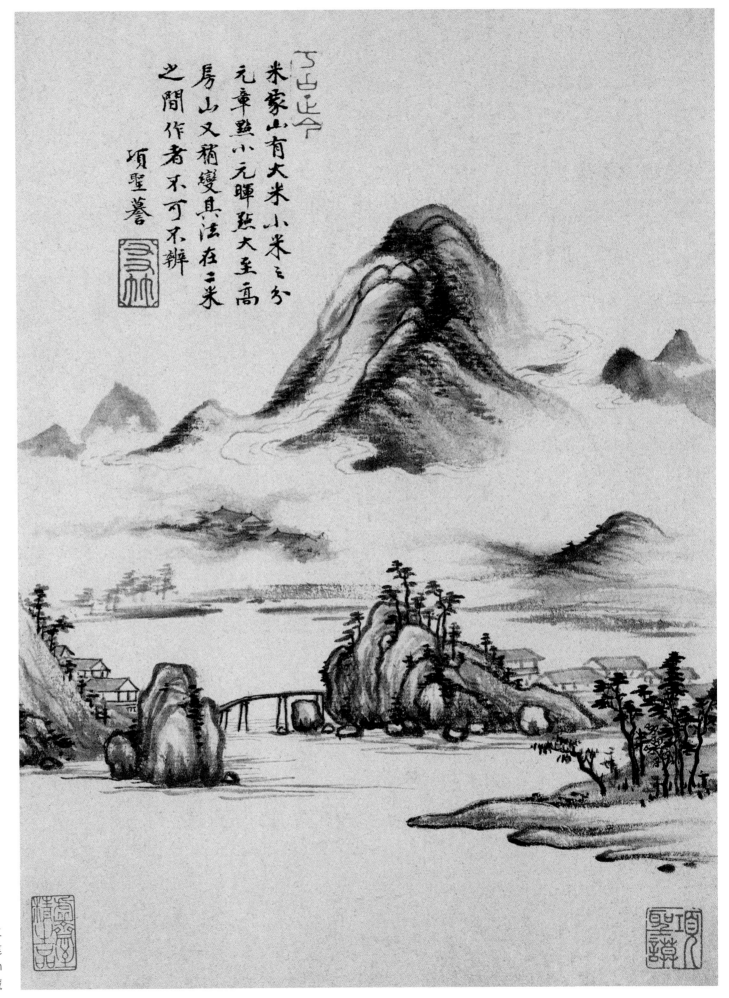

米家山有大米小米之分
元章點小元暉點大至高
房山又稍變其法在二米
之間作者不可不辨

項聖謨

山水图册之二
纸本墨笔
25.5cm×18.7cm
上海博物馆藏

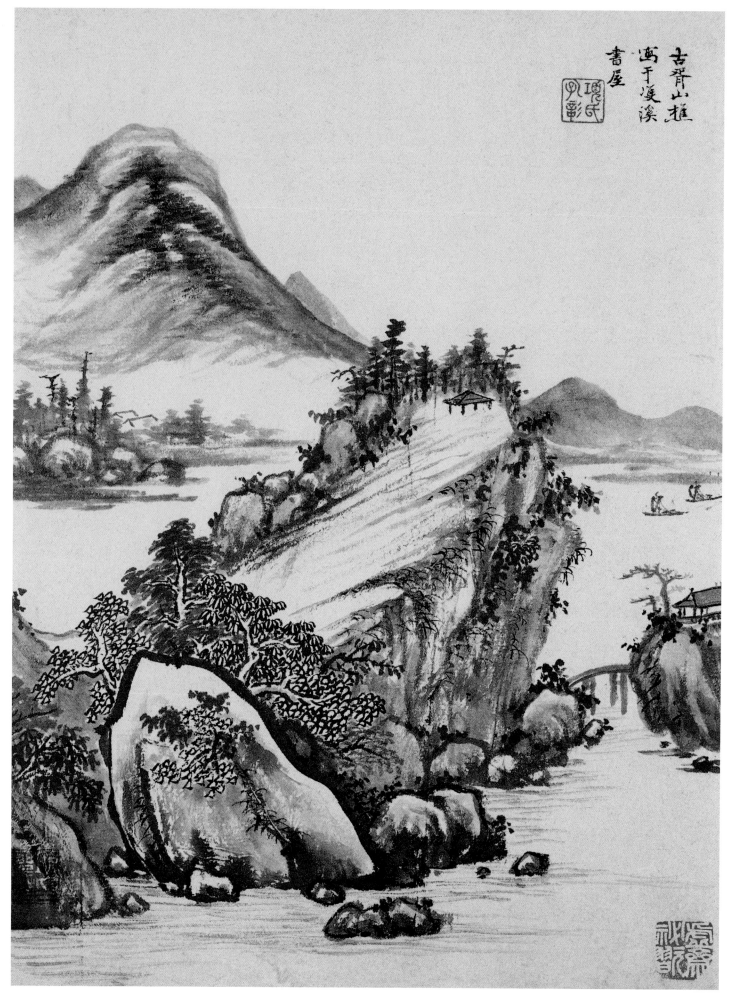

古晉山椎
离于渡溪
書屋

山水图册之三
纸本墨笔
25.5cm×18.7cm
上海博物馆藏

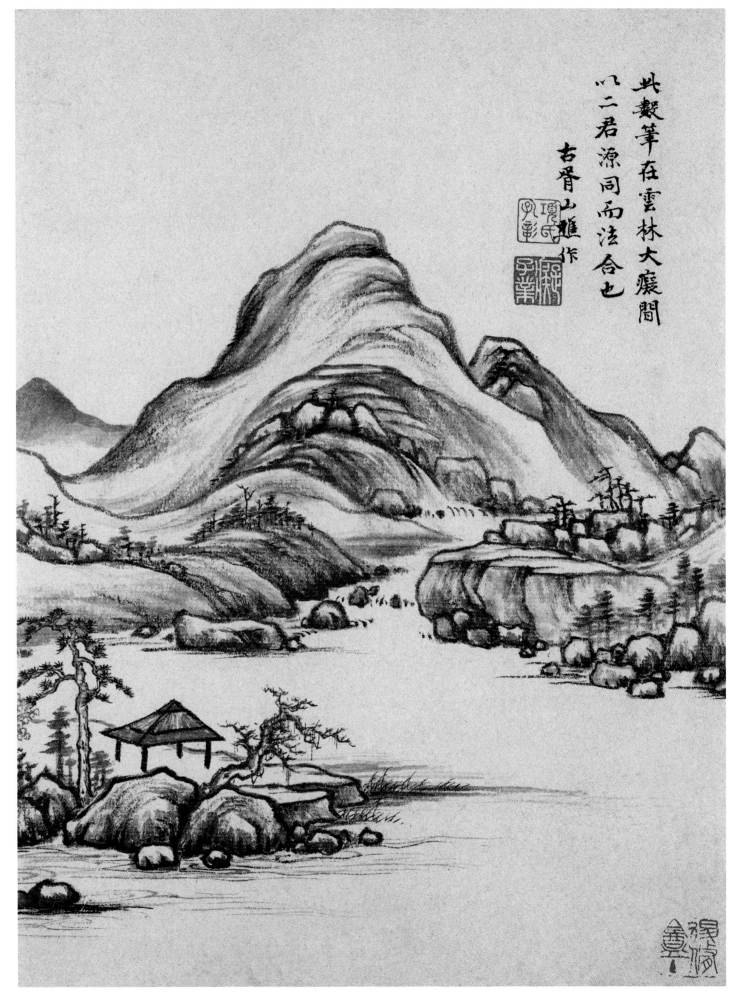

此縠筆在雲林大癡間
以二君源同而法合也
古晉山雍作

山水图册之四
纸本墨笔
25.5cm×18.7cm
上海博物馆藏

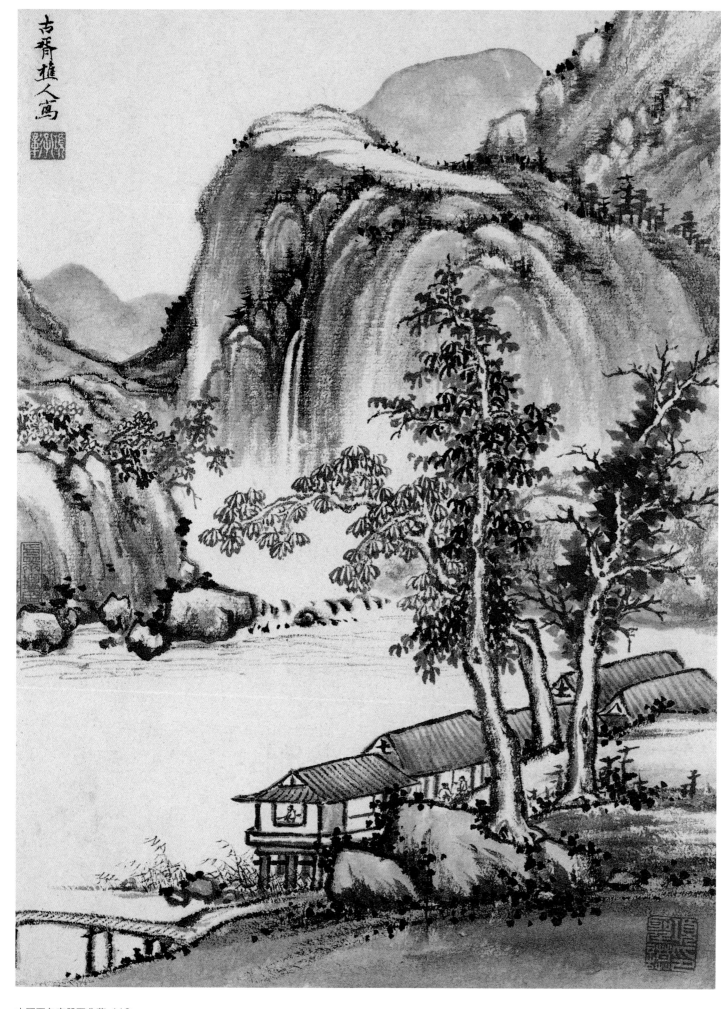

山水图册之五
纸本墨笔
25.5cm×18.7cm
上海博物馆藏

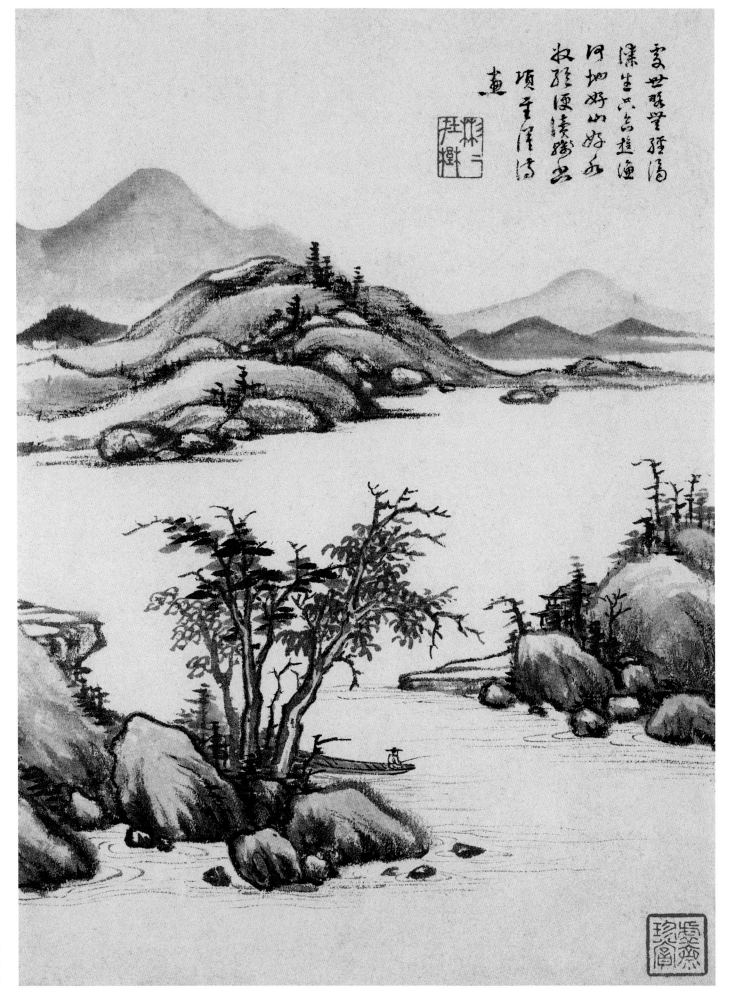

変世眠堂狸滴
陳生只高推漁
回坳好山好水
牧騒便讀殘書
項子羣澤清
畫

山水图册之六
纸本墨笔
25.5cm×18.7cm
上海博物馆藏

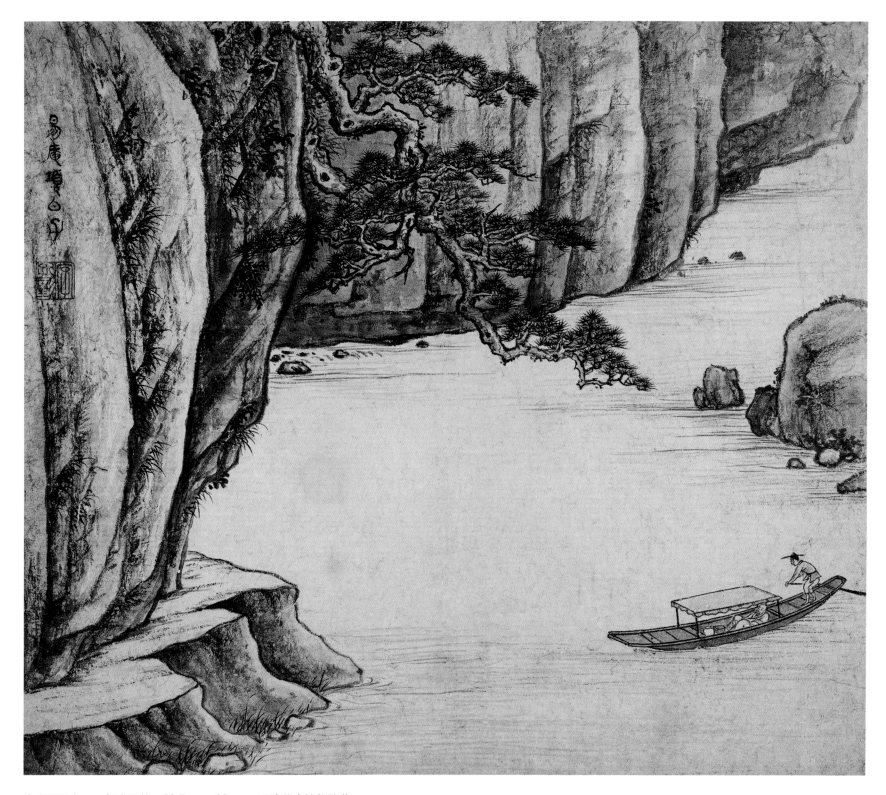

山水图册之一　纸本墨笔　28.7cm×33cm　天津艺术博物馆藏

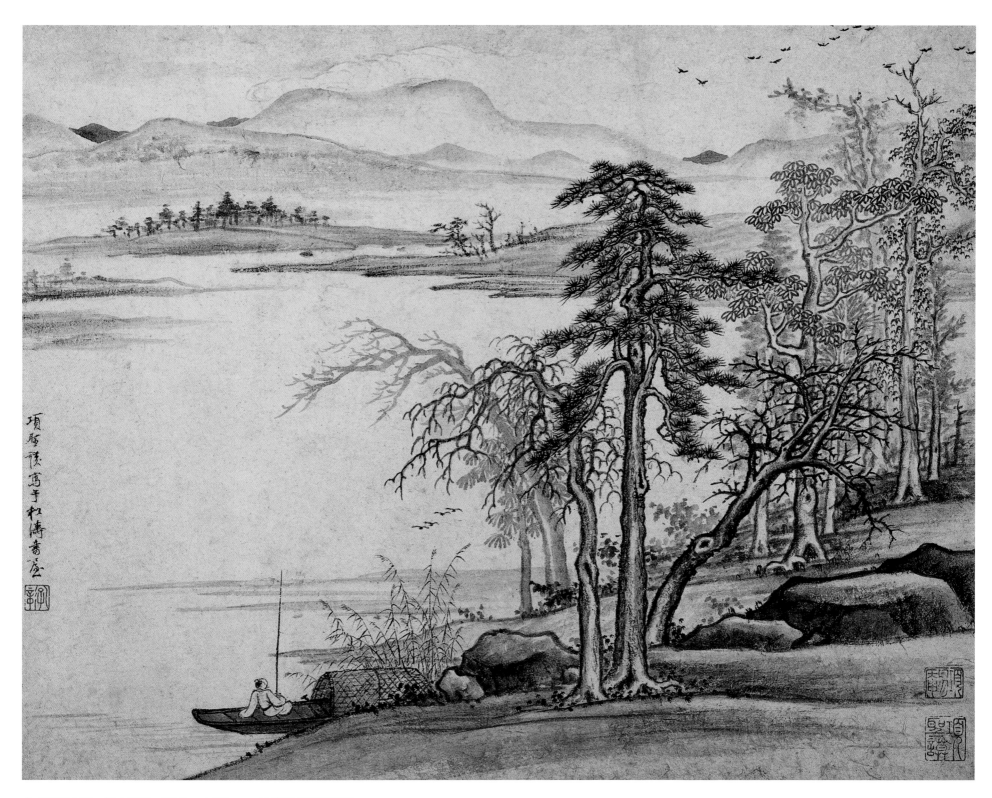

山水图册之二　纸本墨笔　28.7cm×33cm　天津艺术博物馆藏

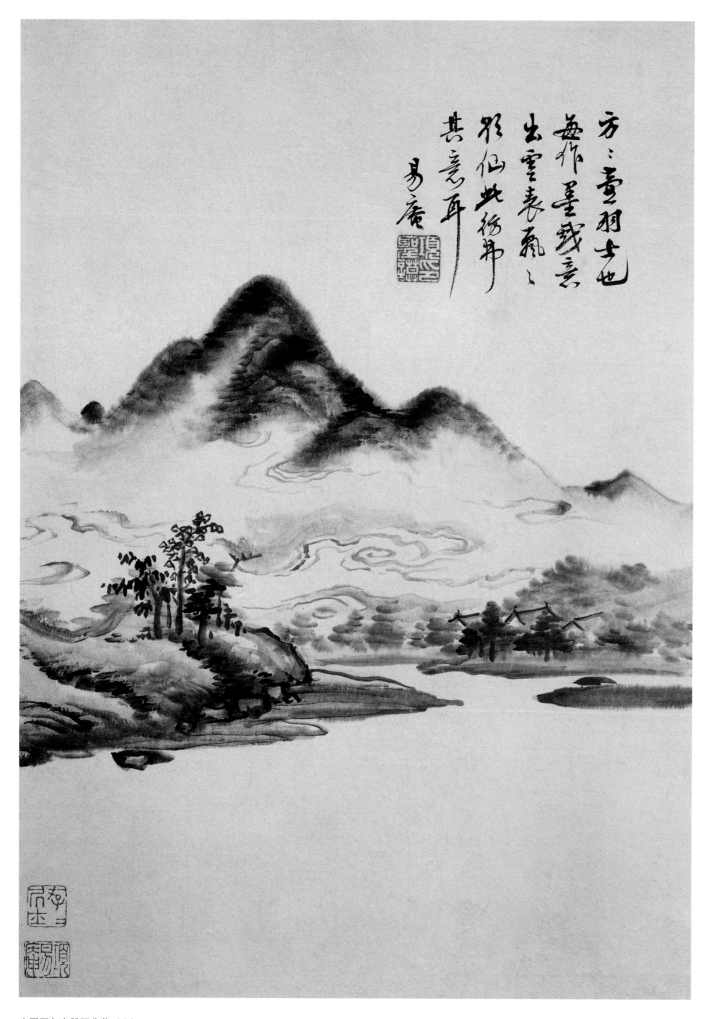

方：童羽士也
每作墨戏意
出雲表蔚蔚
形似此纸郸
甚意耳
易庵

山水花果图册之一
纸本设色
29.3cm×21cm
故宫博物院藏

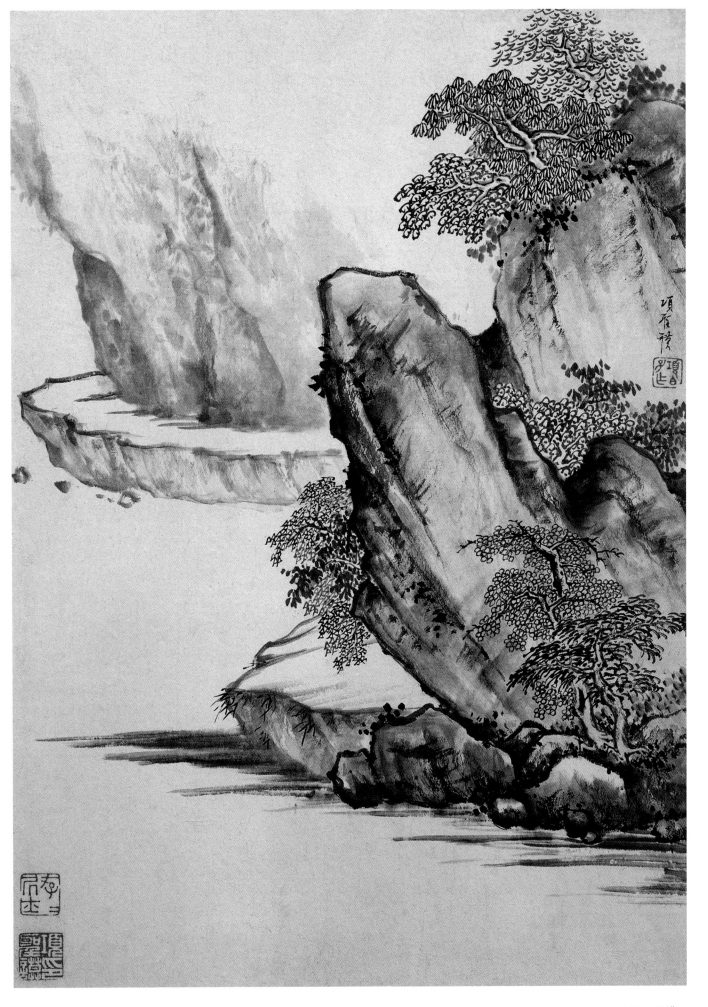

山水花果图册之二
纸本设色
29.3cm×21cm
故宫博物院藏

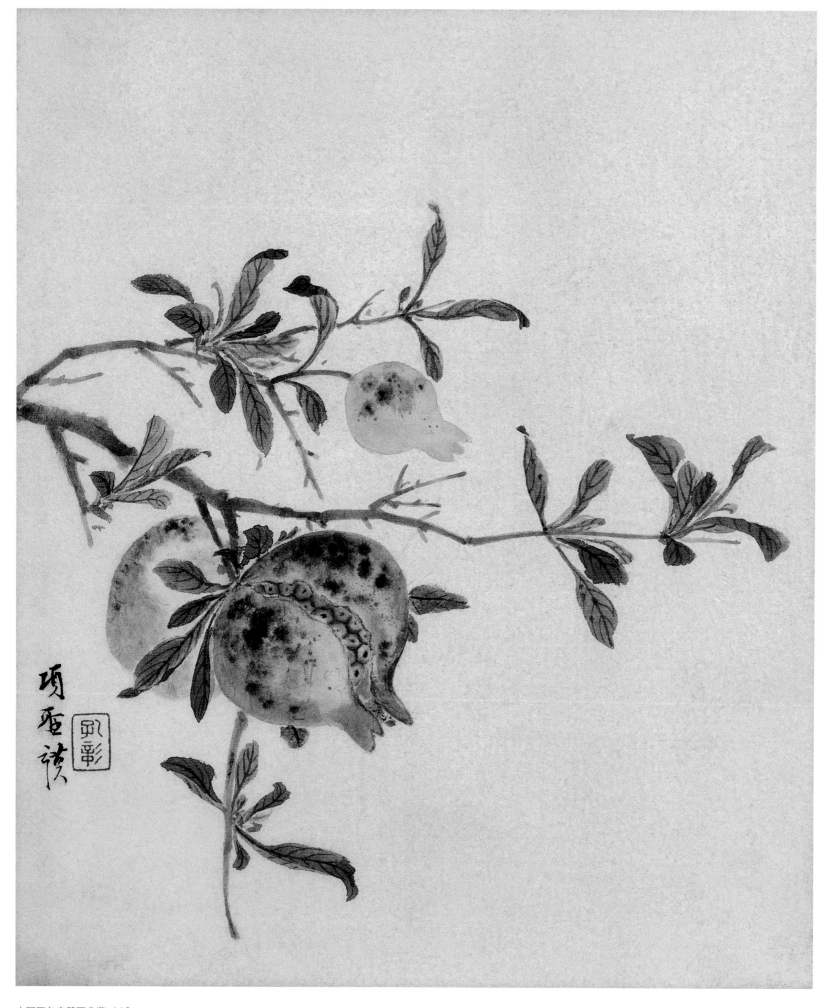

山水花果图册之三
纸本设色
29.3cm×21cm
故宫博物院藏

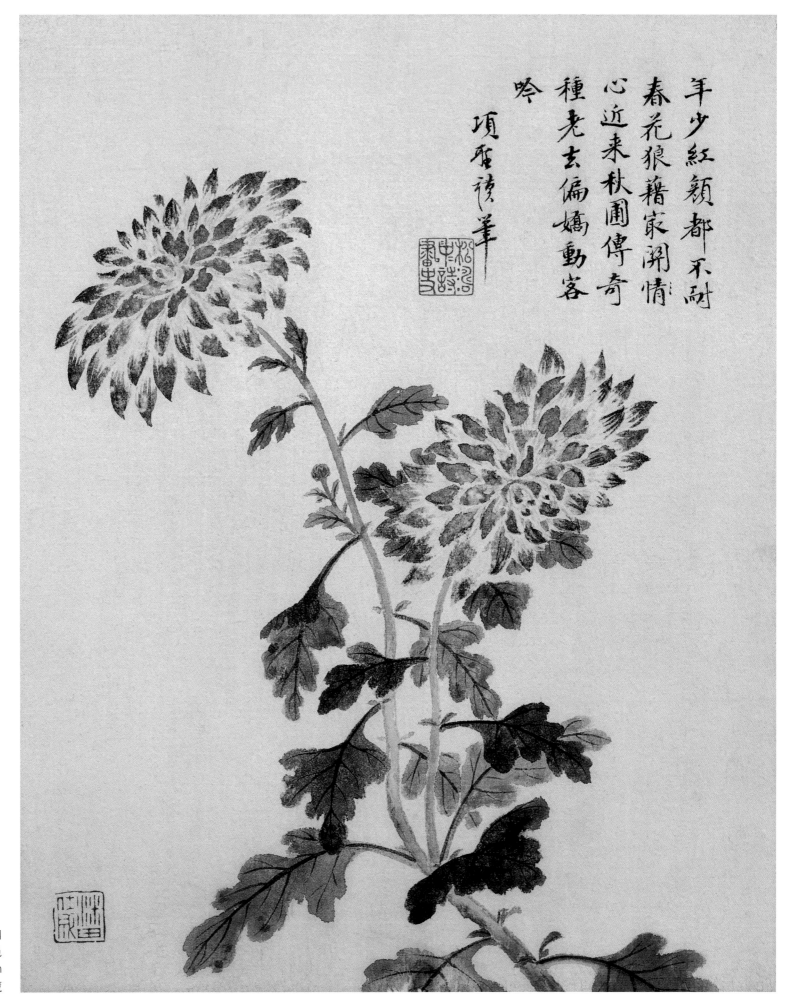

年少紅顏都不耐
春花狼藉寂閉情
心近來秋圃傳奇
種老去偏嬌動容
吟
項聖謨筆

山水花果图册之四
纸本设色
29.3cm×21cm
故宫博物院藏

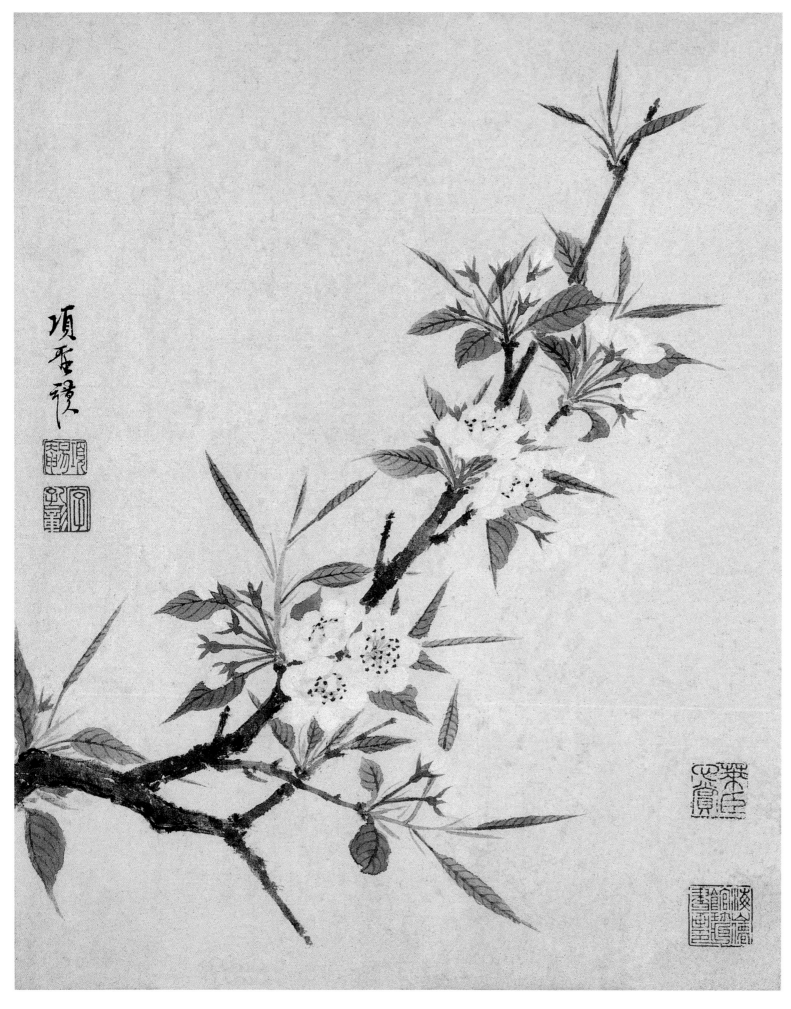

花果图册之一
纸本设色
30.6cm×24.5cm
上海博物馆藏

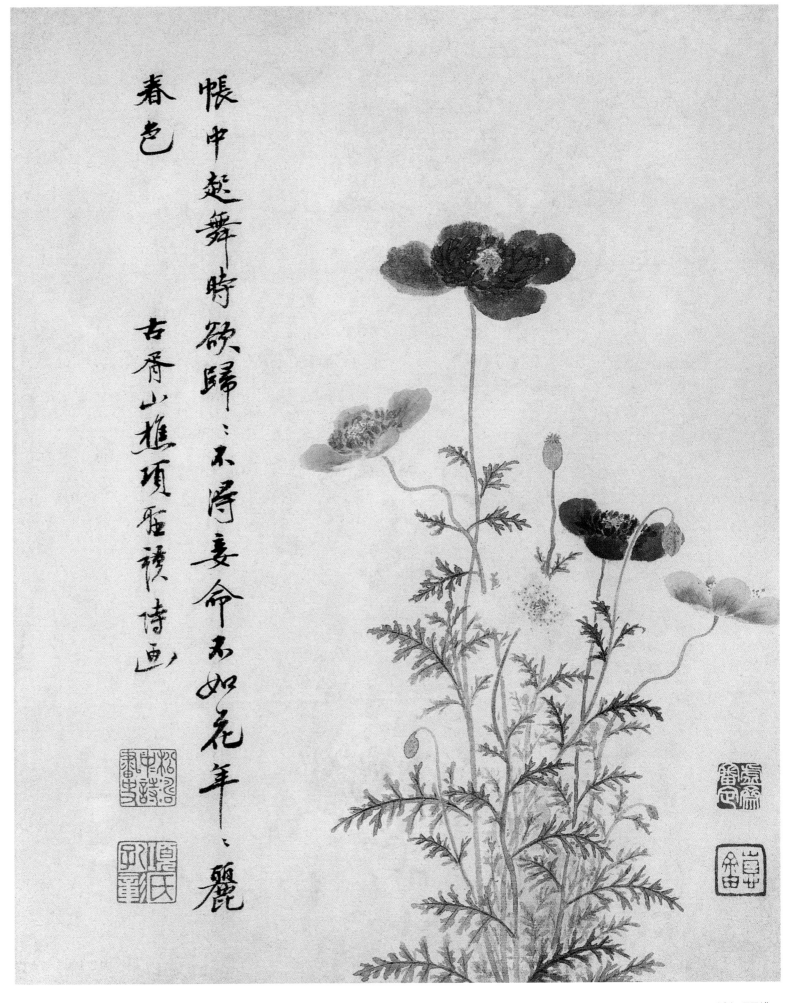

帳中趂舞時，欲歸二木得妾命而如花年二麗春色

古胥山樵項聖謨博画

花果图册之二
纸本设色
30.6cm×24.5cm
上海博物馆藏

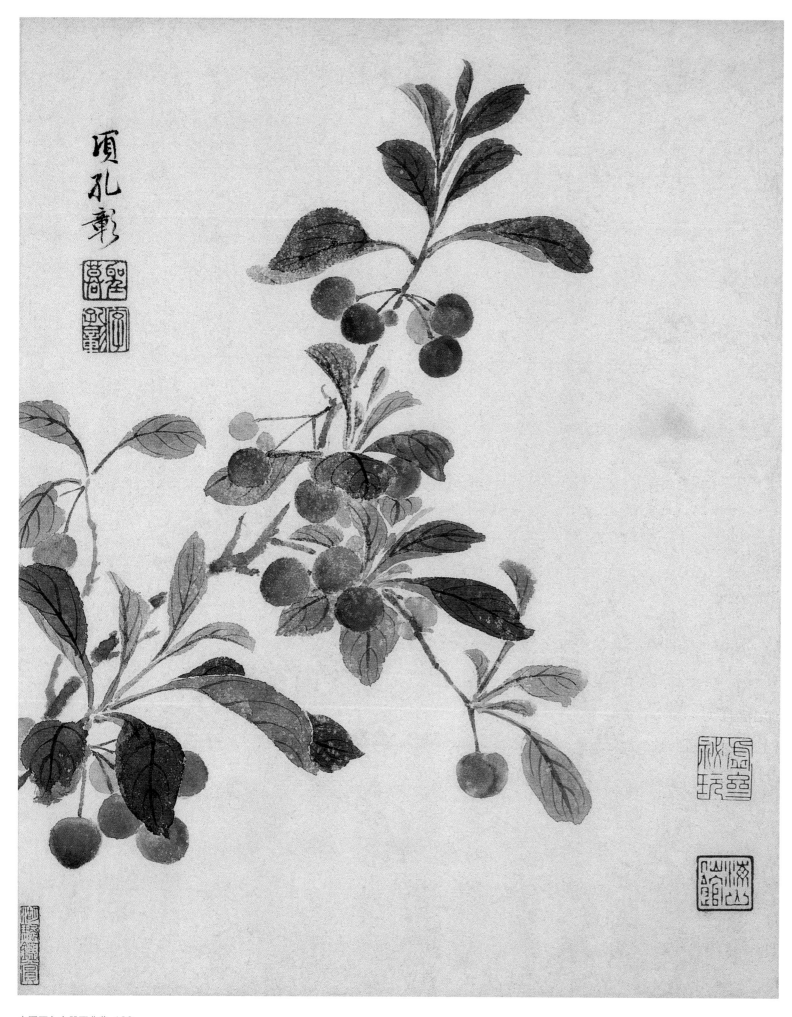

花果图册之三
纸本设色
30.6cm×24.5cm
上海博物馆藏

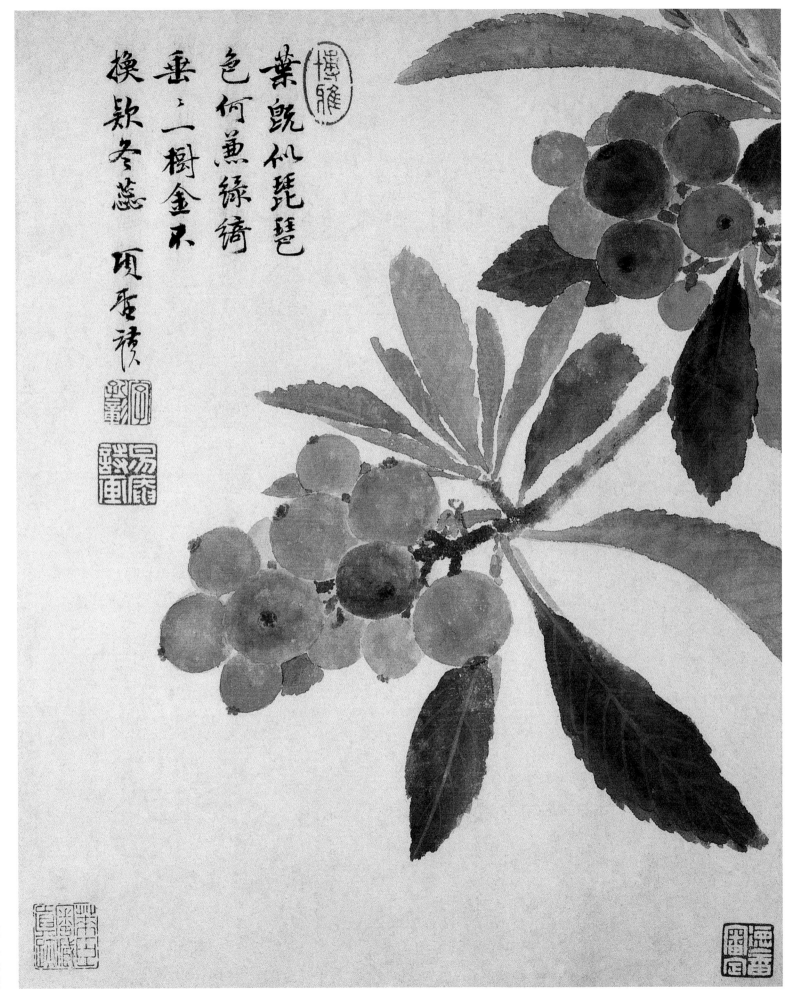

叶皎似琵琶
色何黄绿绮
垂々一树金丸
换欵冬蕊 项圣谟

花果图册之四
纸本设色
30.6cm×24.5cm
上海博物馆藏

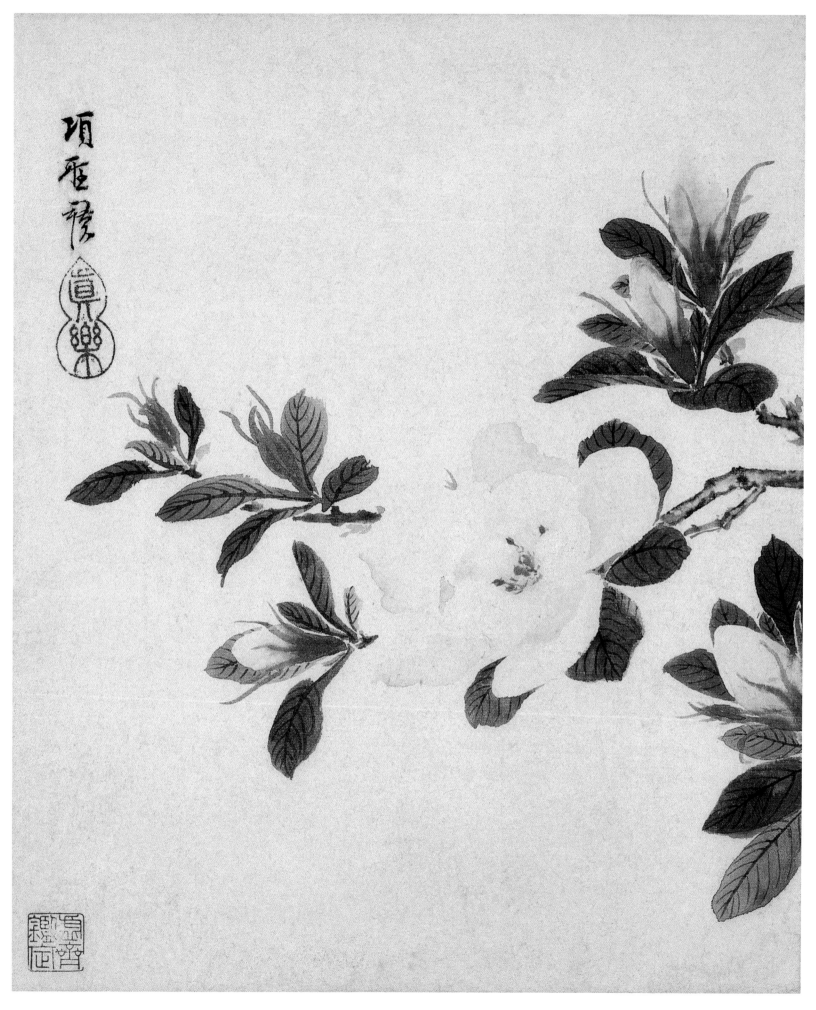

花果图册之五
纸本设色
30.6cm×24.5cm
上海博物馆藏

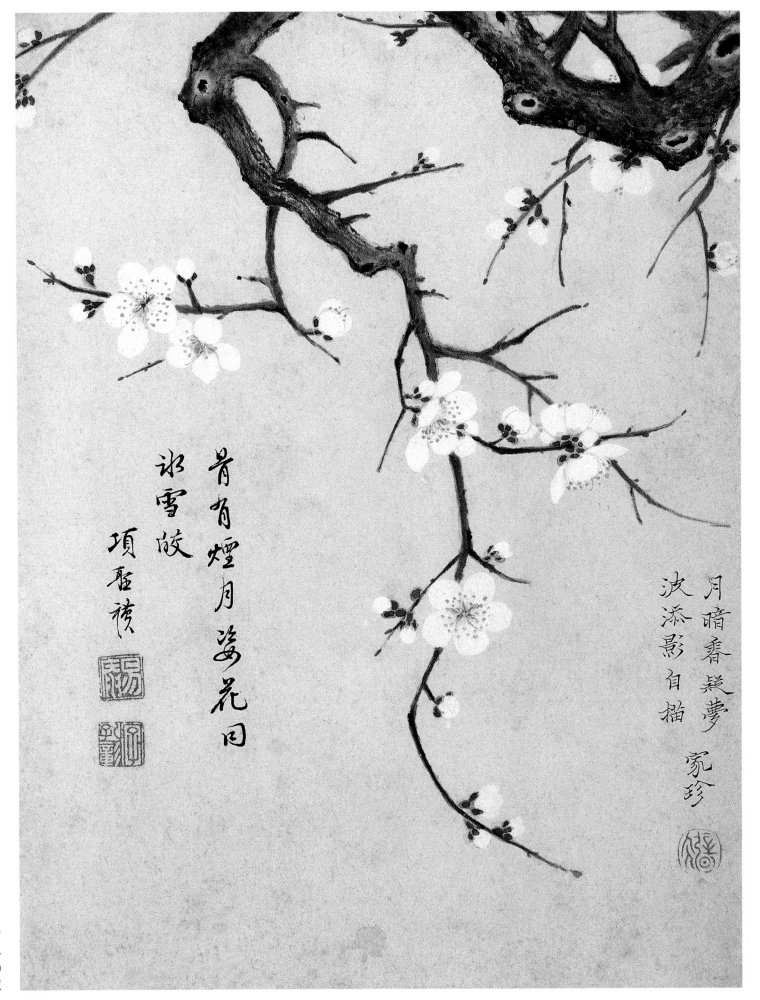

月暗香娛夢
波添影自描
家珍

肯肯煙月娶花日
冰雪皎
項歷禎

花卉图册之一
纸本设色
31cm×23.8cm
辽宁省博物馆藏

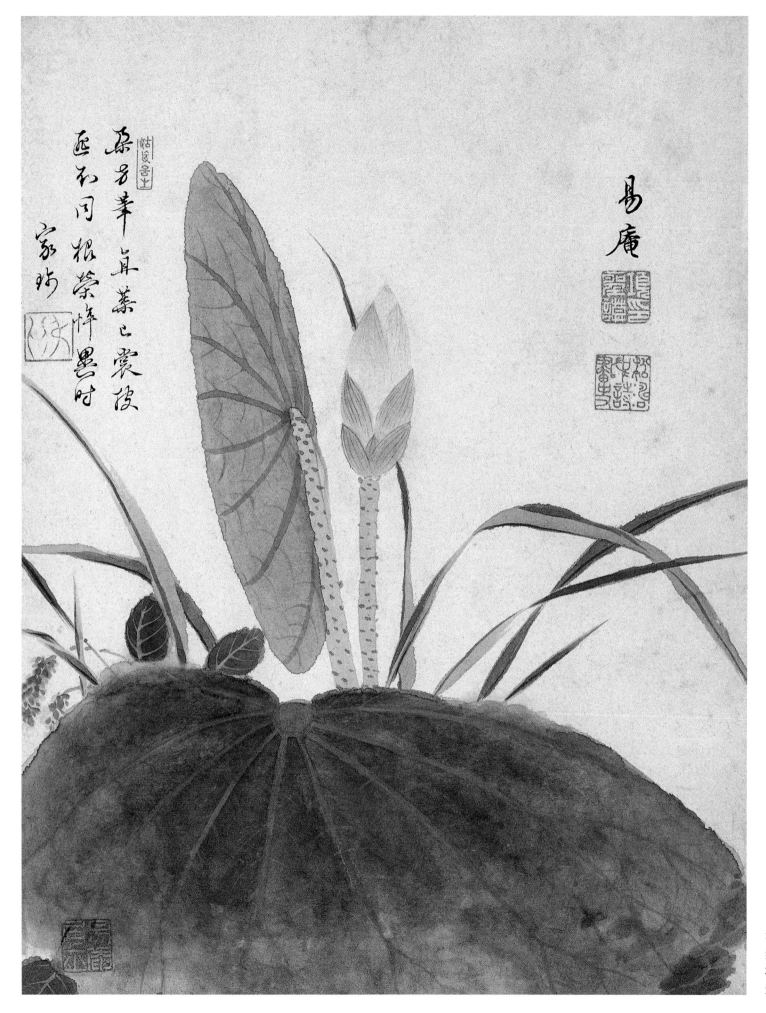

花卉图册之二
纸本设色
31cm×23.8cm
辽宁省博物馆藏

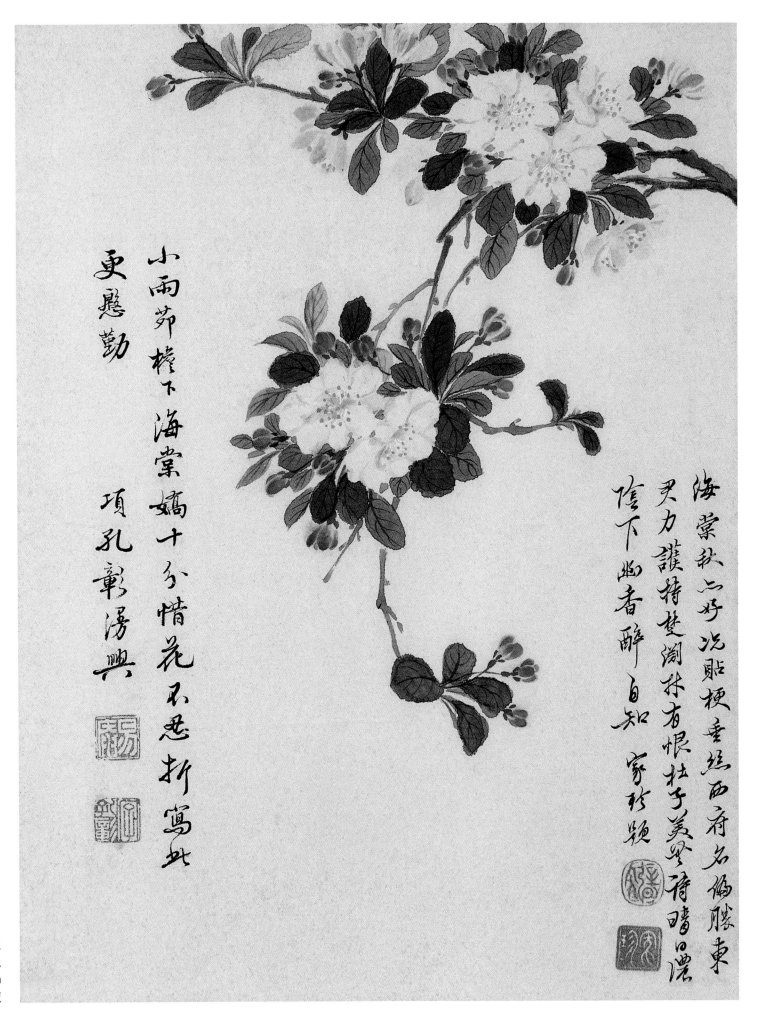

小雨荼蘼下海棠嬌十分惜花不忍折寫此
更慇勤
項孔彰湯興

海棠秋二好況貼梗垂絲西府名偽滕東
灵力護持楚瀏孫有恨杜子美墨得曙日濃
信下幽香醉自知家珍題

花卉图册之三
纸本设色
31cm×23.8cm
辽宁省博物馆藏

陈洪绶

　　陈洪绶（1598—1652），字章侯，幼名莲子，一名胥岸，号老莲。明亡后，更号悔迟、老迟；削发为僧后，号悔僧、云门僧、九品莲台主者。浙江诸暨人，是我国17世纪最杰出的画家之一。"花鸟山水，无不精绝"，"尤长人物"，与北方的崔子忠齐名，被称为"南陈北崔"。画风清润高古，在明清两代是无与伦比的。历代画评家都对陈洪绶有所研究，清张庚在《国朝画征录》中评其为"盖明三百年无此笔墨也"。

高古宁谧　夸张变形

——略论陈洪绶的绘画艺术

张东华

在以道德本身为终极关怀的文化系统中，整个中国艺术史都是思想史的一部分。与其同乡徐渭一样，陈洪绶也是受心学思想影响最深，画风奇特的重要画家。从王阳明后学的言行怪癖和文艺创作的标新立异看，陈洪绶受王门后学思想的影响是无可非议的。而正是心学的影响，为陈洪绶颠覆传统绘画中严格的构图和画法提供了道德勇气和正当性依据。程朱理学主张"性即理"，理是外来的不变秩序，认识理更是渐进之过程，而陆王心学主张"心即理"，理是心的投射，认识理为致良知，良知涌现如禅宗的顿悟，当理来自于心时，画法中既定的严格规范不必遵循。陈洪绶前无古人、不同凡响的绘画创造，就是这种思想的体现。

然而，在明末，虽然受心学影响的画家特别强调心之自然和以我心写我情，但这并不意味着放任自流，而是要把性情引向正确的方向，甚至以理法、规范等来限制其倾向。日本学者冈田武彦在《王阳明与明末儒学》一书的序言中说："因为其功夫本来就皆备于自然之心、自然之性情中，所以功夫无非是自然之心、自然之性情的发露。"强调功夫的重要性。正是从心学思想出发，陈洪绶十分重视临摹，重视向老师和古人学习，十岁时学画于蓝瑛、孙杕，年少时摹画于杭州府学。明末周亮工的《读画录》有这样一段记载："章侯（陈洪绶）儿时学画，便不规规形似，渡江拓杭州府学龙眠七十二贤石刻，闭户摹十日，尽得之，出示人曰：'何若？'曰：'似矣。'则喜。又摹十日，出示人曰：'何若？'曰：'勿似也。'则更喜。"陈洪绶从小养成了这种在临摹时思变的习画方法，笔者把这种学画方法称为"变体临摹"（参见《花鸟画变体临摹技法》，浙江人民美术出版社，2009年版）。

在明代晚期拟古和反拟古思潮交汇之际，陈洪绶在画论中说："今人不师古人，恃数句举业饾饤，或细小浮名，便挥笔作画，笔墨不暇责也，形似亦不可得而比拟，哀哉！……如以唐之韵，运宋之板；以宋之理，行元之格，则大成矣。"这就是陈氏师古的理论依据。有学者提出陈洪绶的"古意"与他可能受古器物图谱的影响有关。周颖在《〈考古图〉及其类似古器物图谱与陈洪绶的绘画造型》一文中说："特别是陈洪绶晚年的人物造型，更是把一个人造成一种青铜器的意象"，这种论证有其可信之处。因为从儒生修身的角度讲，在古器物图谱中包含了大量儒家道德规范的内涵，临摹学习古器物图也能起到纯化其道德意志的作用，这与陈洪绶信奉阳明学并不矛盾。陈洪绶论画的这些观点不同于盛行的董其昌和陈继儒的"南北宗论"，但被董其昌归入南宗的李思训父子和赵伯驹在陈氏画论中却受到推崇，这正如他的老师刘宗周虽与东林党人在修正王氏心学的学术上观点基本一致，但有自己的看法一样。为董其昌先驱的吴门画派似乎对陈氏没有多少影响，而陈氏同样也不同意陈继儒所谓的"宋人不能单刀直入，不如元画之

疏"的说法。陈继儒的话，在明末清初颇受画家推崇，陈洪绶认为此"非定论也"。这些都表明他从心学"良知说"为出发点而带来了道德多元主义和思想大解放，投射到艺术创作和社会实践中，则表现为独立思考，在时论流行的情形下照样走自己的路，他也因此被称为明清之际画坛上的一个怪杰，给松江山水画派一统天下的局面带来勃勃生机。

在花鸟画中，陈洪绶给后世影响最深、风格最奇特的是梅花，陆俨少非常推重陈洪绶梅花的画法。但纵观明以前的画家，从来没有像他这样处理梅枝的造型和画面的构图的。其勾勒的梅枝硕大而曲折蜿蜒，遍布疤痕的老枝自上、下、左、右或石隙间突出，间以稀疏的几朵梅花，对比极其明显，绝非宋人写生所得，也非其同乡王冕的风格，这是前无古人的创造。花的画法虽也取法于扬无咎一路的圈梅画法，但从花瓣造型看，与扬无咎相比，陈洪绶对梅花外形的关注已降到最低程度，几近装饰化。陈洪绶所画的石块也很有特色，石块造型大致分两类：一是玲珑剔透的太湖石，多用细劲的线条勾出石块的轮廓线，然后根据石质向背染出明暗，造型奇拙；二是通体坚实的大石块，多用较粗犷之笔勾出石块的外形轮廓，后用横笔擦染的方法皴染出石块的体积感，凝重有力。山峦、坡石，或多棱多角，或圆浑平易，或雄奇苍老而有厚实感。虽然陈洪绶画山水的皴法来自传统，但奇特的造型是前无古人的，其用笔更多地体现其书法精神。对大量临摹古代名画的他来说，没有足够的道德勇气和正当性作依据是不可能有如此创造的。

陈洪绶在杭州府学对古画进行"变体临摹"的方法值得我们效仿。对于初学者来说，由于技法和造型上的欠缺，在变体临摹前最好对原作作多次临摹，临摹次数以各人的基础而定。等临摹熟练后，就进入变体临摹阶段，方法之一是改变物象的位置或增减画中的物象就可以画出与原作风格相似的作品。如把《花卉图》之二中的花、石块、蝴蝶重新组合就可画出一幅竖构图的作品；在《梅竹山水图》册之三中加一块石头，画面的感觉就会像陆俨少先生的梅花。方法之二是把写生得来的物象用陈洪绶的造型法则进行处理，这样就可以画出一幅与陈洪绶画风相近的作品，如任伯年的人物画就是吸收陈洪绶的造型法则而表现出的新风格。总之，陈洪绶的绘画给我们带来诸多启示。他对近现代的画家影响也很大，从他身上可学的东西很多，变体临摹手法就是其中之一。

陈洪绶存世的作品很多，数量十分可观。本册精选他最有代表性的部分册页，从绘画技法和思想史的角度作一些粗浅的解读，相信能给欣赏者和学画者带来一些启发，为理论研究者研究画家画风、时代画风提供某些助益。

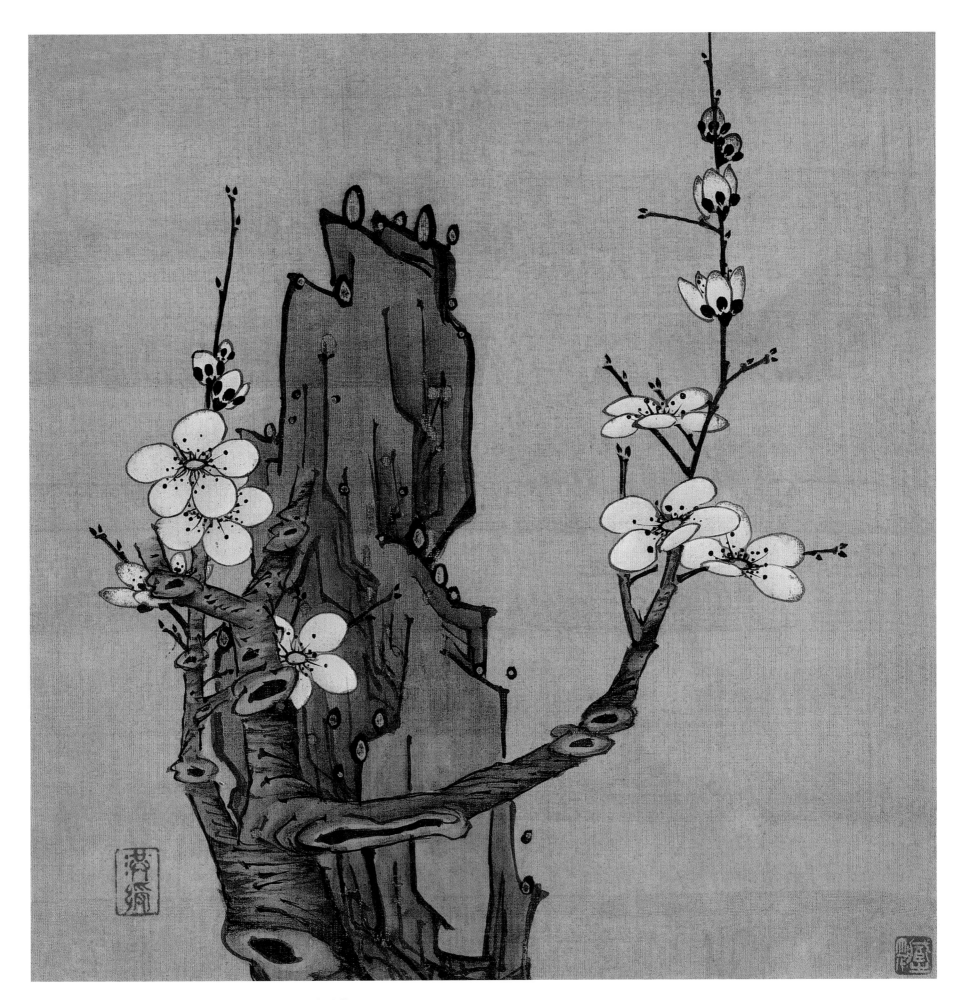

花卉图册之一　绢本设色　25cm×24.3cm　四川省博物馆藏

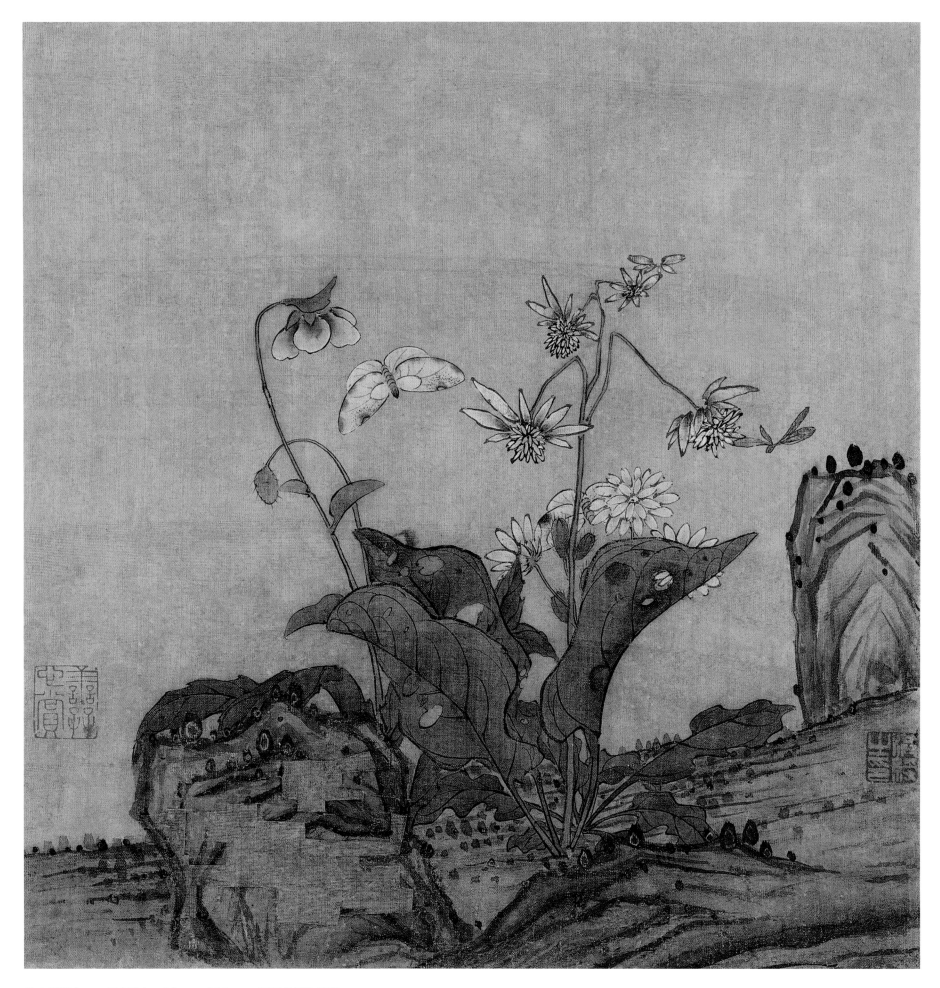

花卉图册之二　绢本设色　25cm×24.3cm　四川省博物馆藏

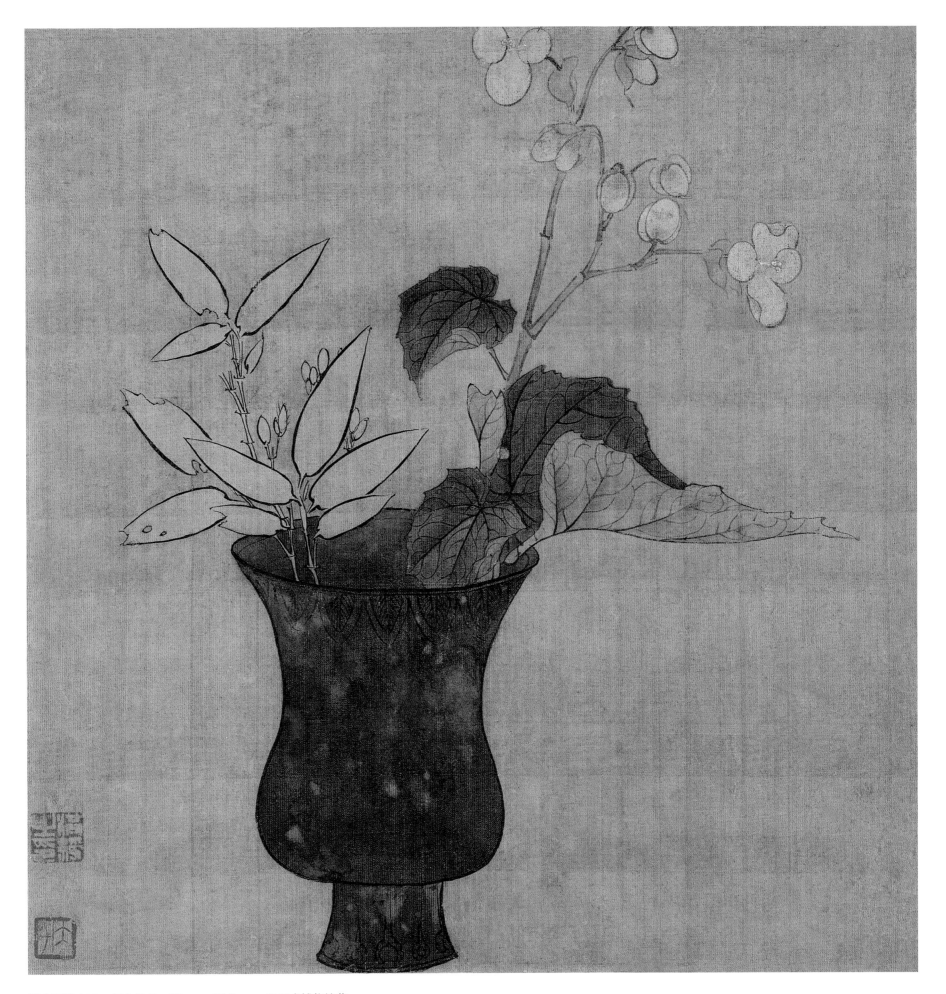

花卉图册之三　绢本设色　25cm×24.3cm　四川省博物馆藏

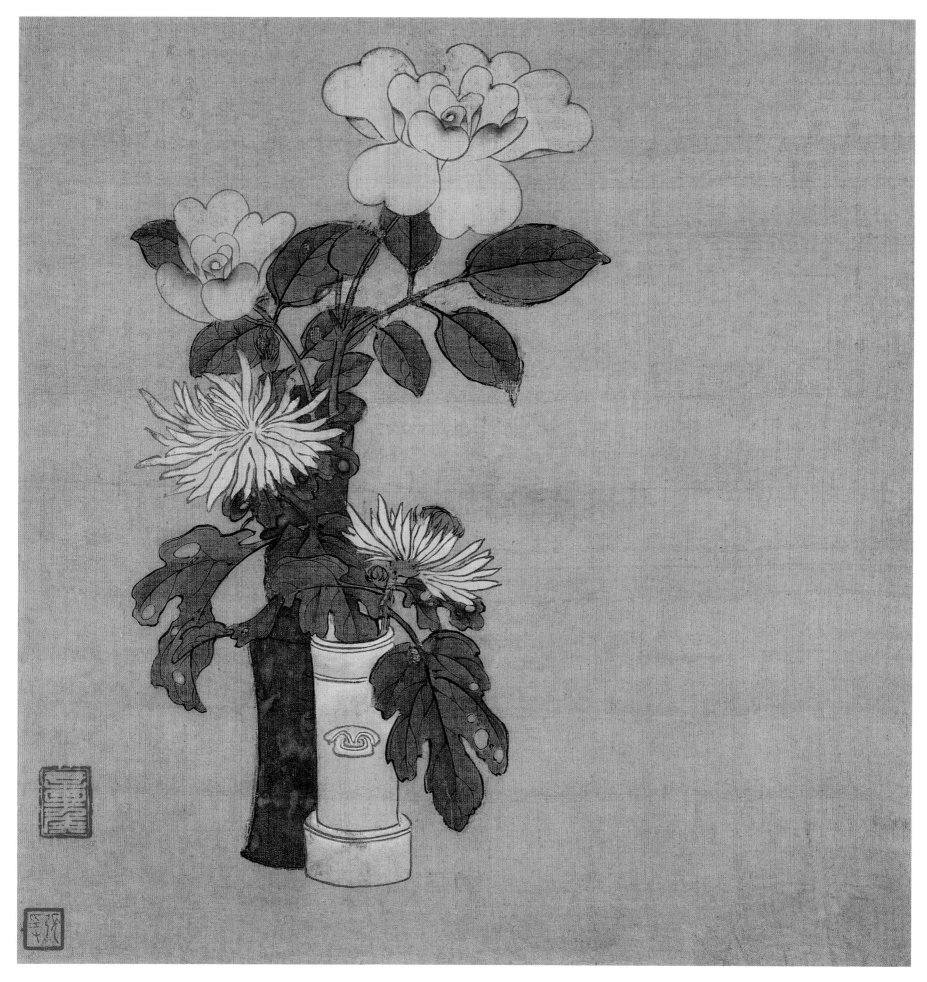

花卉图册之四　绢本设色　25cm×24.3cm　四川省博物馆藏

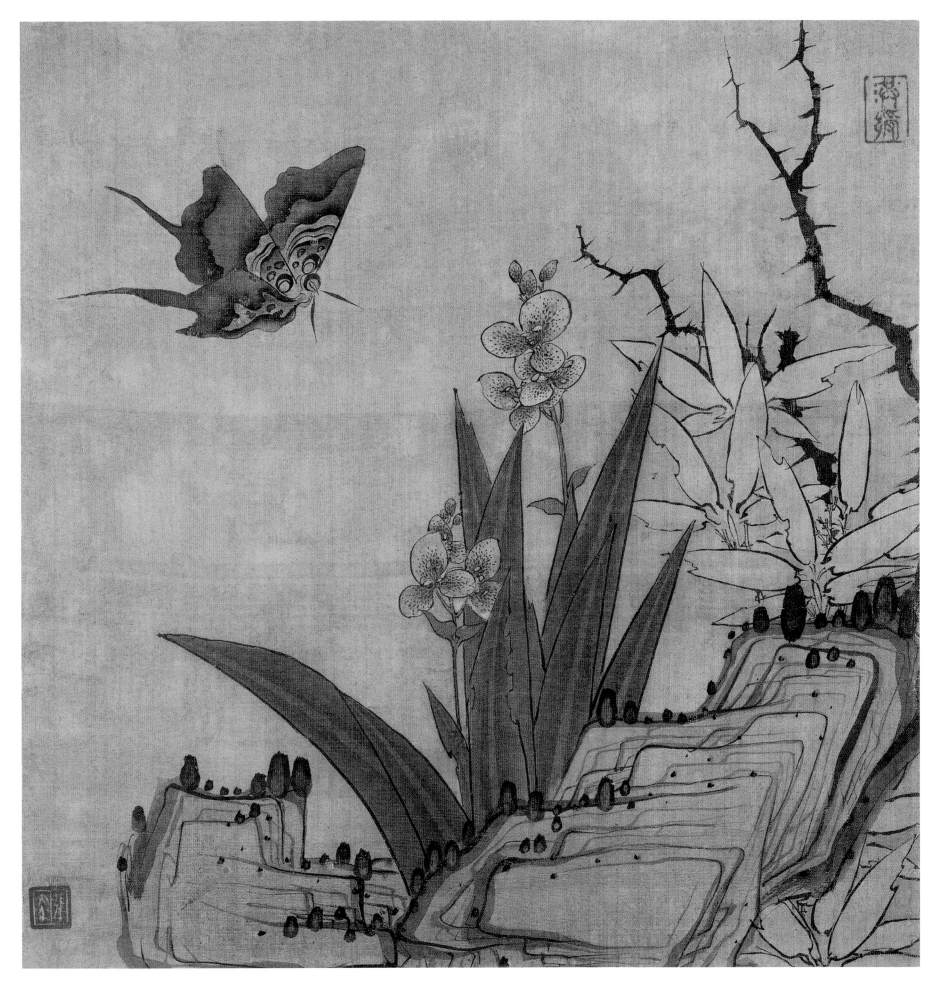

花卉图册之五　绢本设色　25cm×24.3cm　四川省博物馆藏

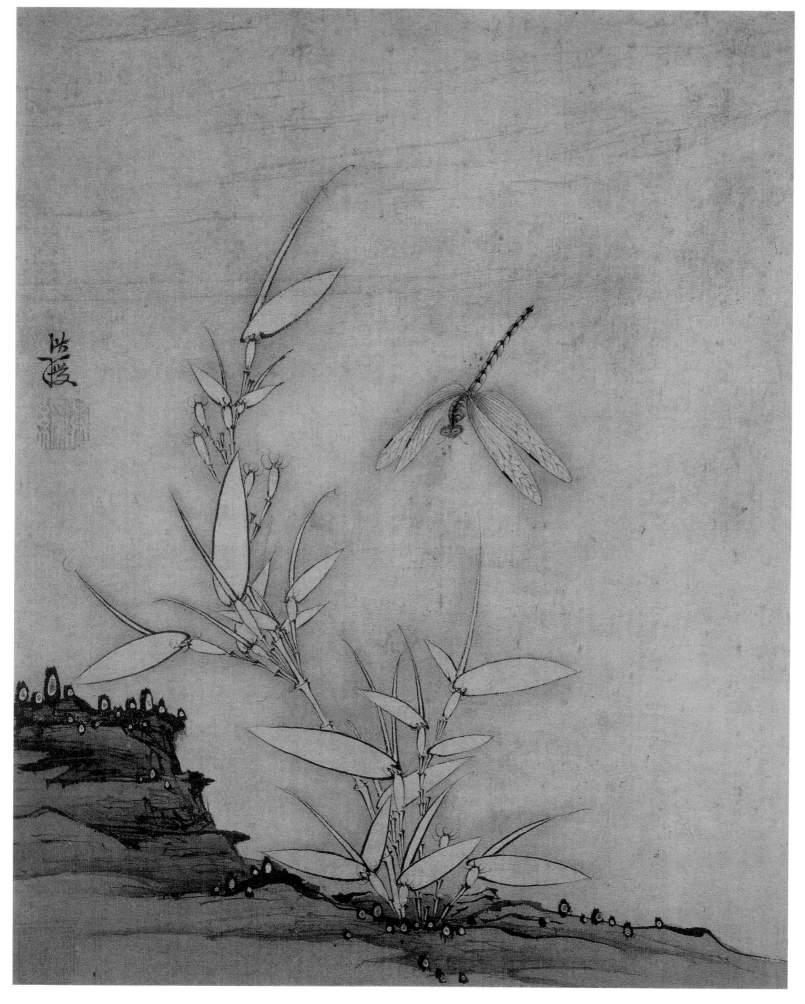

花鸟图册之一
幼竹蜻蜓图
绢本设色
25cm×20.2cm
上海博物馆藏

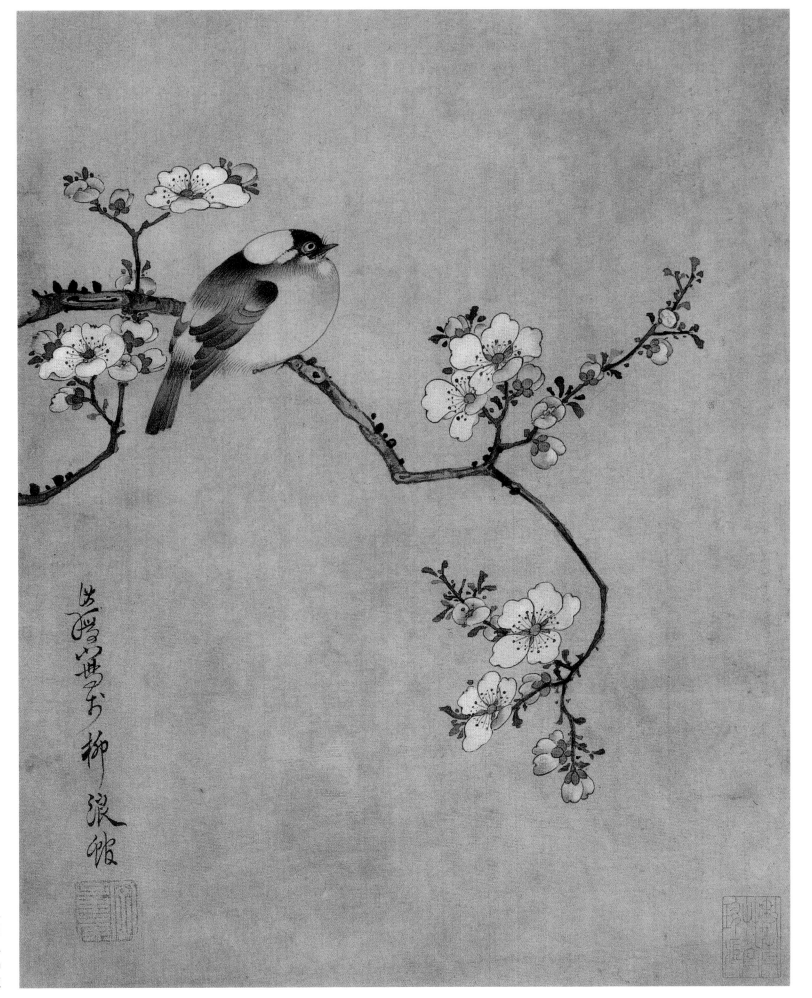

花鸟图册之二
桃花白头图
绢本设色
25cm×20.2cm
上海博物馆藏

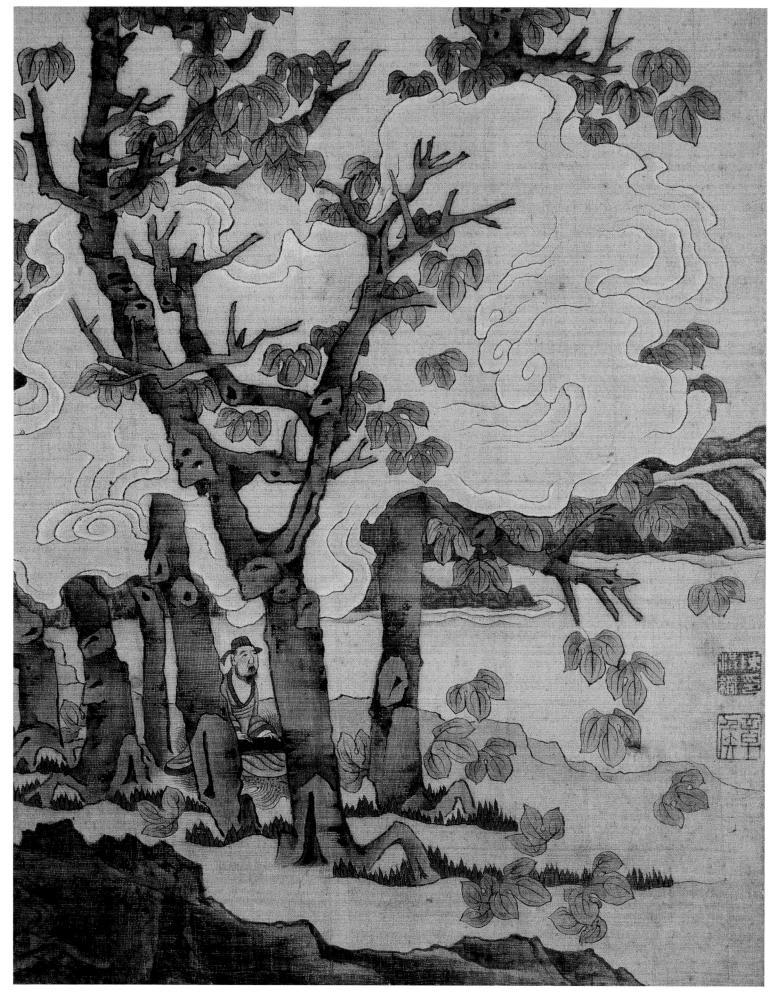

杂画册之一
高梧琴趣图
绢本设色
31.5cm×24.9cm不等
南京博物院藏

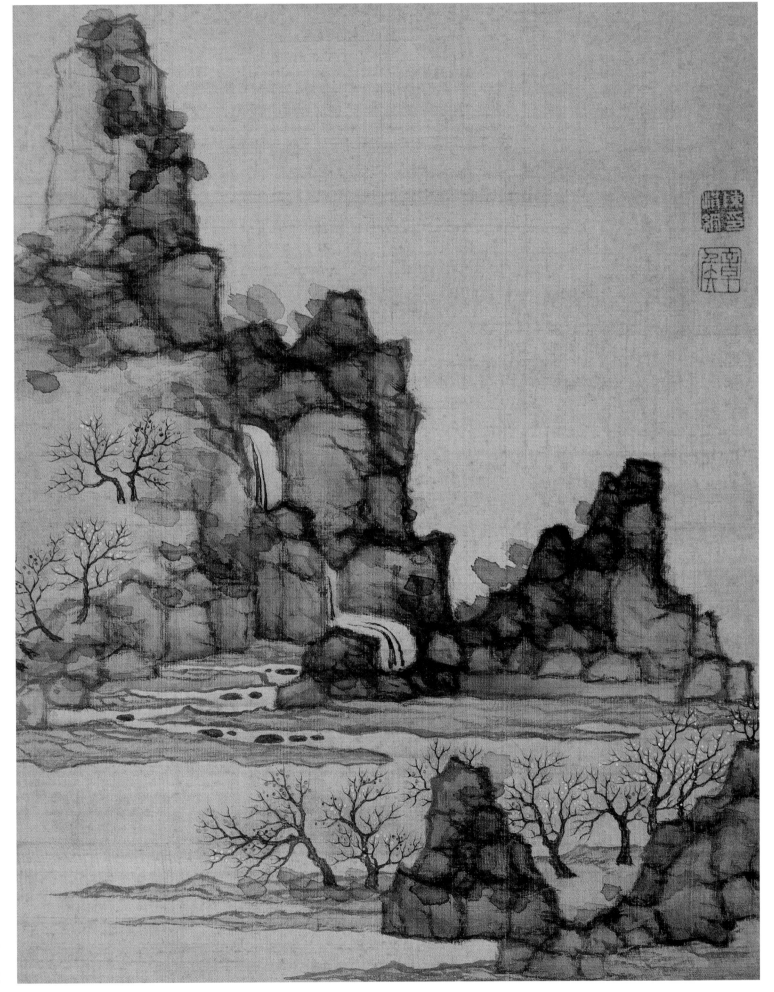

杂画册之二
高峰飞瀑图
绢本设色
31.5cm×24.9cm不等
南京博物院藏

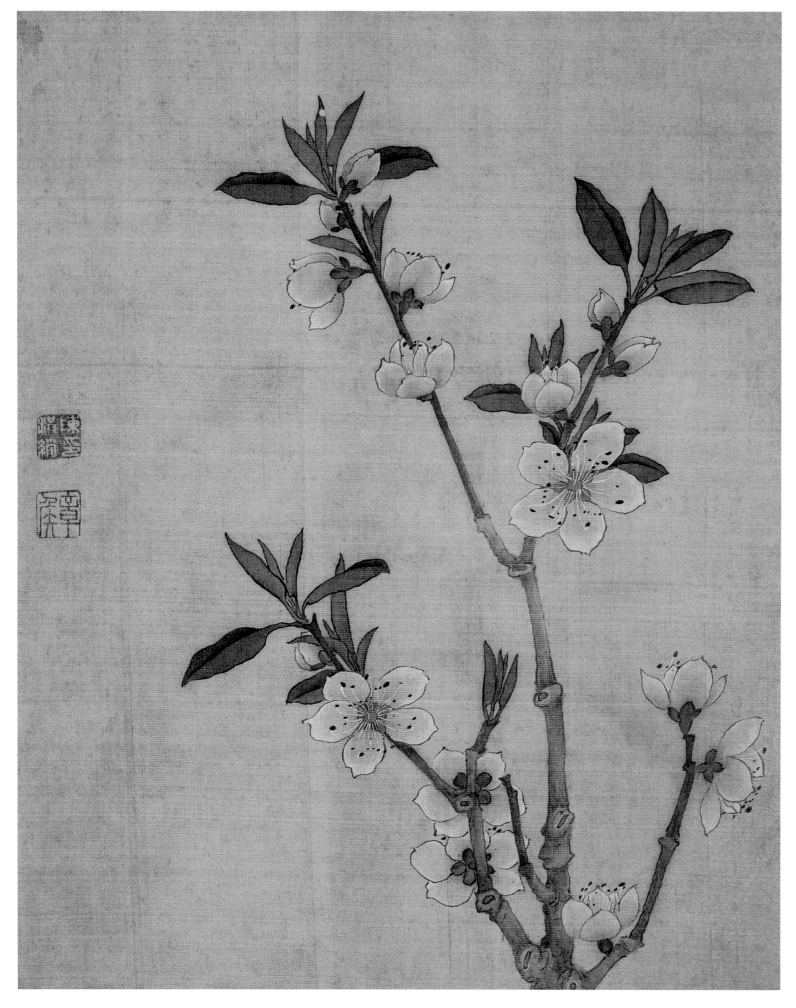

杂画册之三
桃花图
绢本设色
31.5cm×24.9cm不等
南京博物院藏

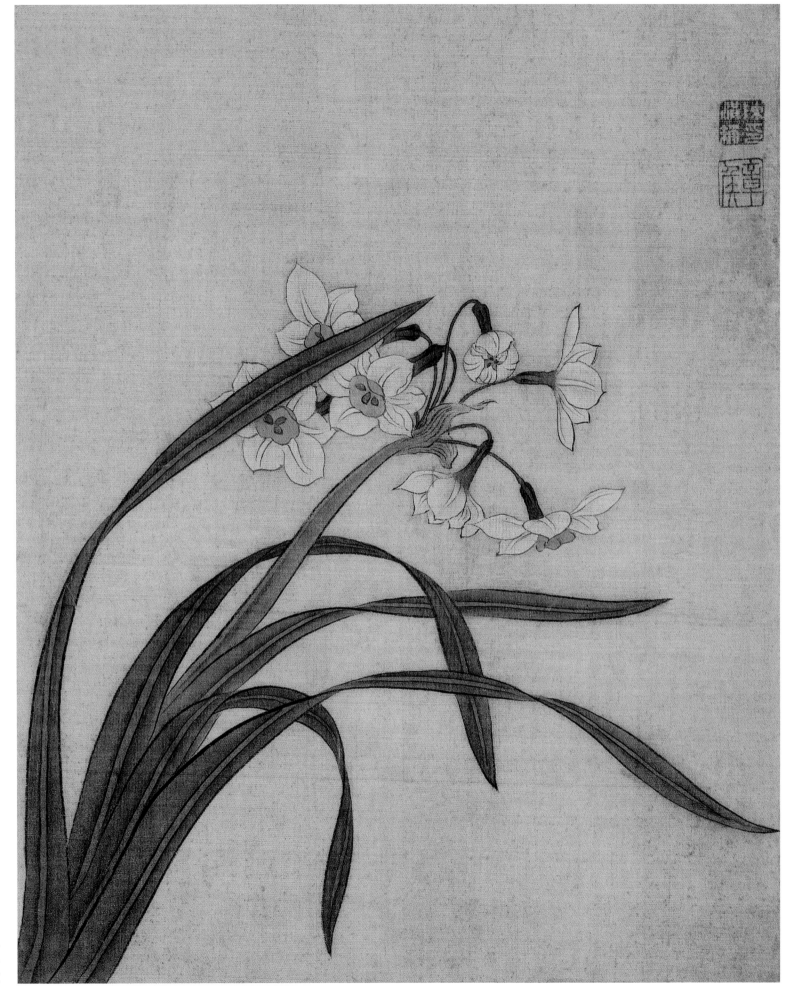

杂画册之四
水仙图
绢本设色
31.5cm×24.9cm不等
南京博物院藏

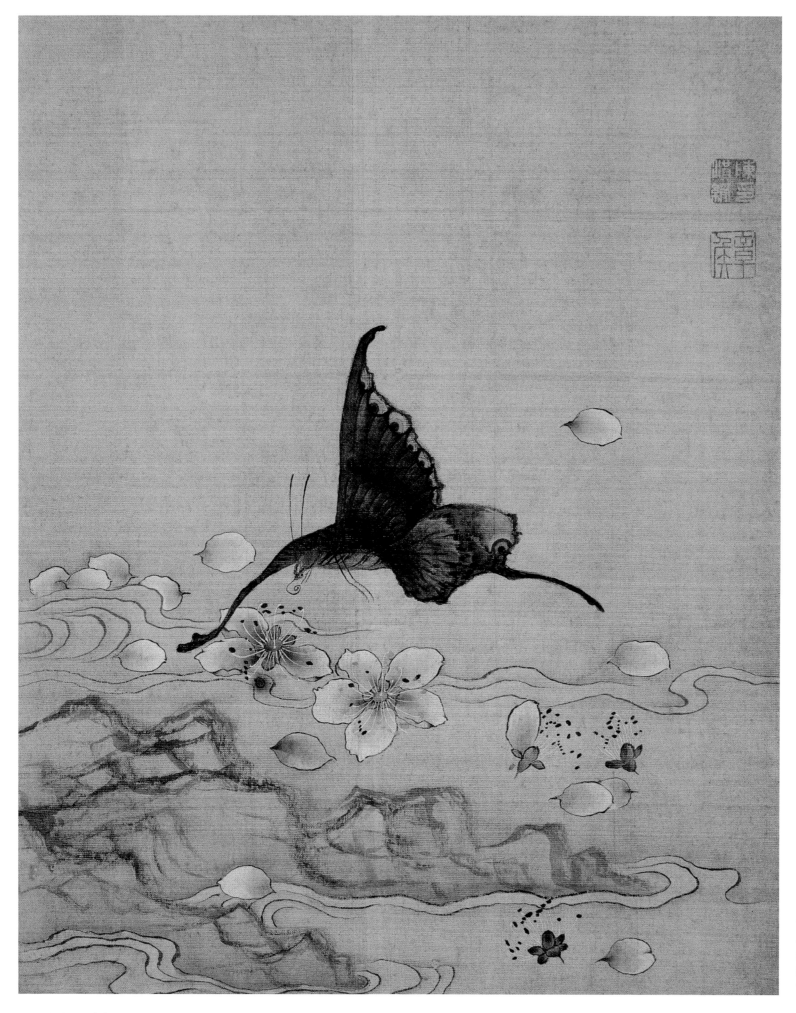

杂画册之五
蝶戏落花图
绢本设色
31.5cm×24.9cm不等
南京博物院藏

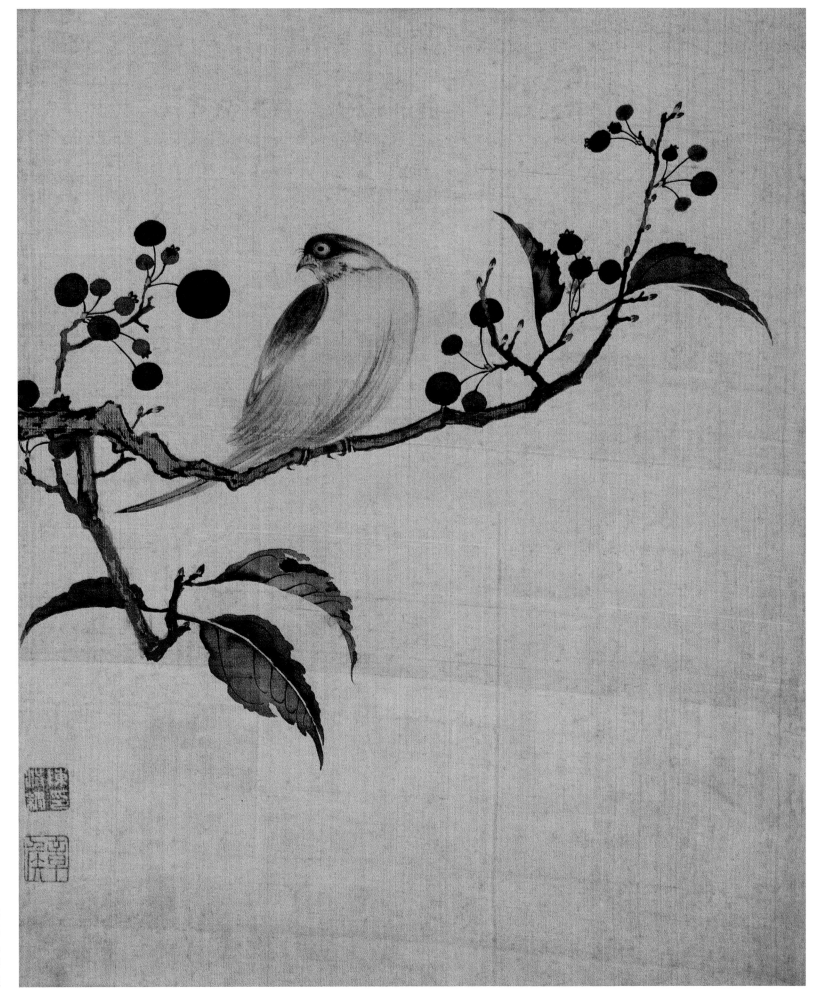

杂画册之六
红果小鸟图
绢本设色
31.5cm×24.9cm不等
南京博物院藏

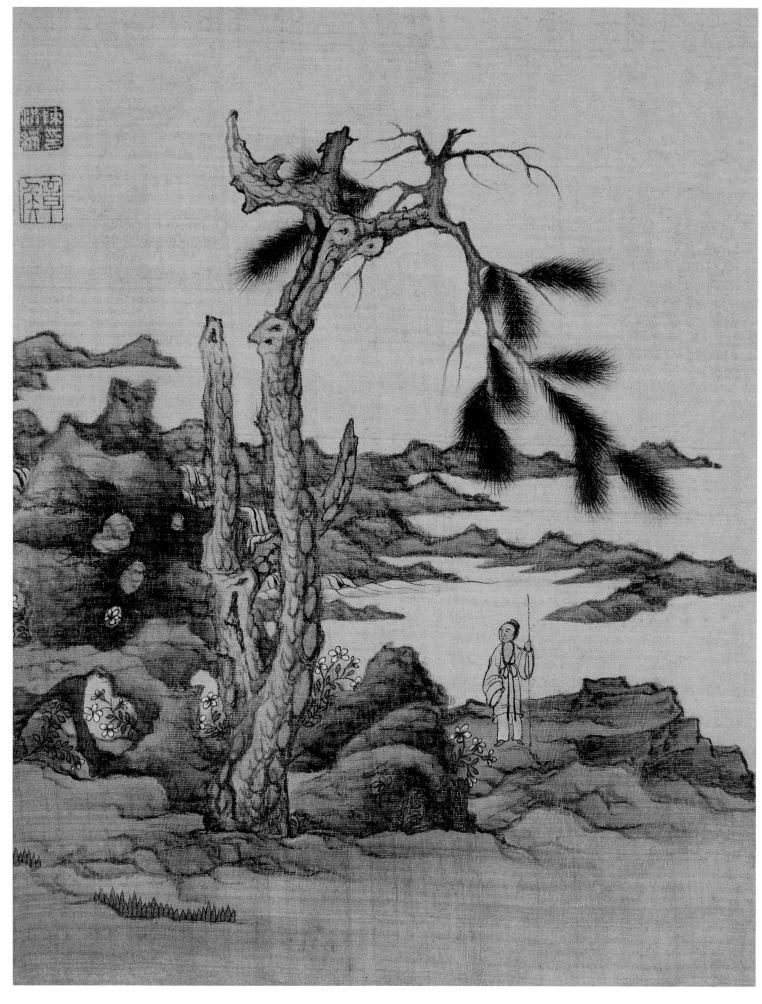

杂画册之七
松下童子图
绢本设色
31.5cm×24.9cm不等
南京博物院藏

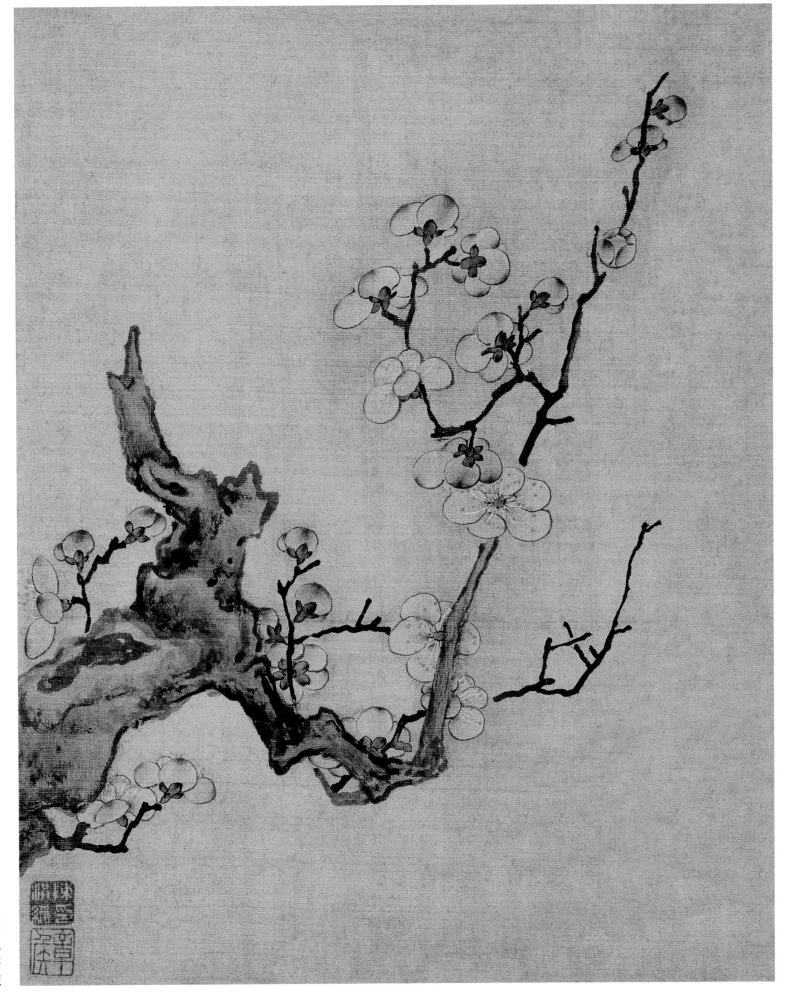

杂画册之八
古梅图
绢本设色
31.5cm×24.9cm不等
南京博物院藏

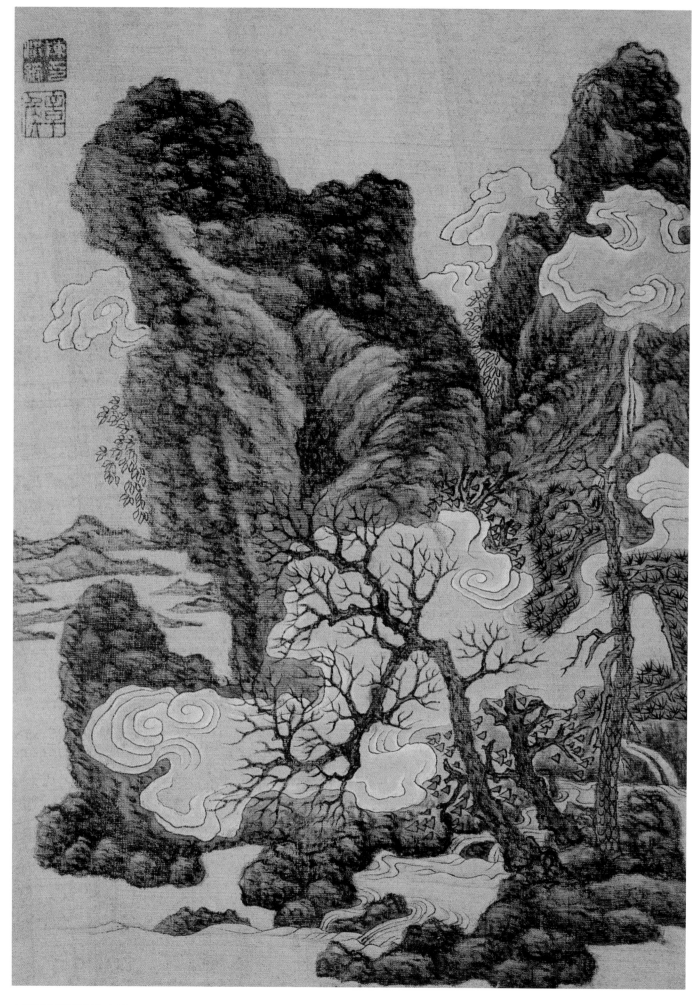

杂画册之九
双峰白云图
绢本设色
31.5cm×24.9cm不等
南京博物院藏

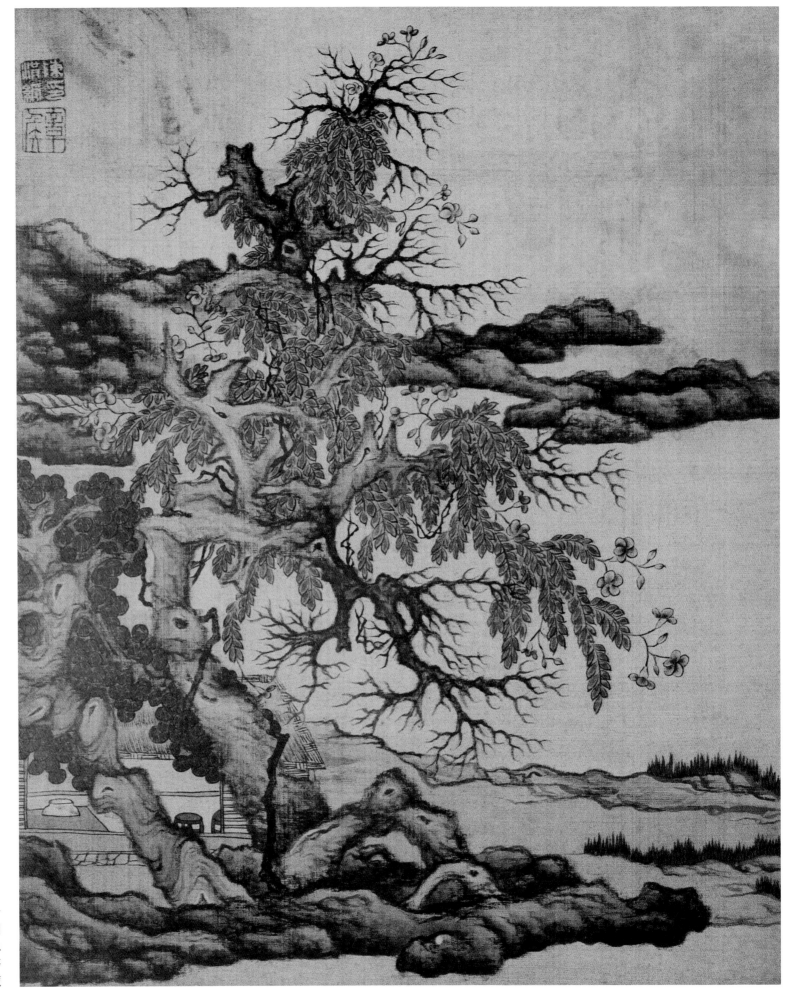

杂画册之十
高树空堂图
绢本设色
31.5cm×24.9cm不等
南京博物院藏

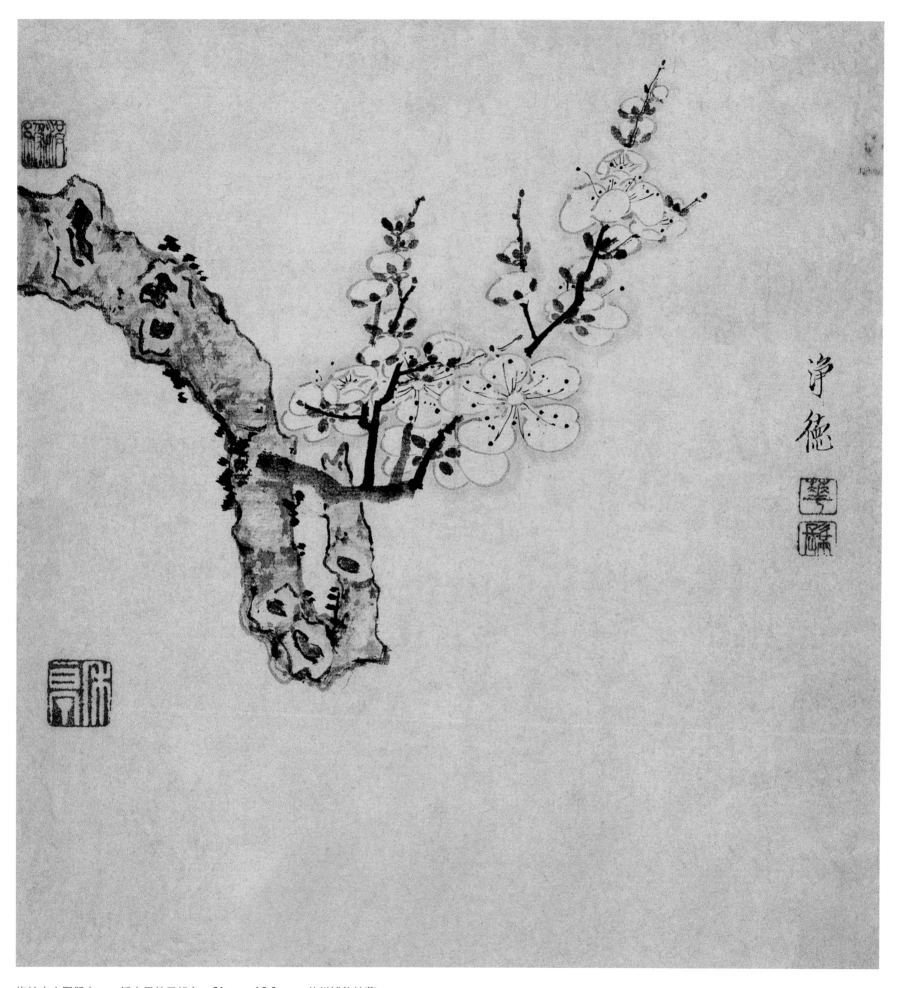

梅竹山水图册之一　纸本墨笔及设色　21cm×19.9cm　苏州博物馆藏

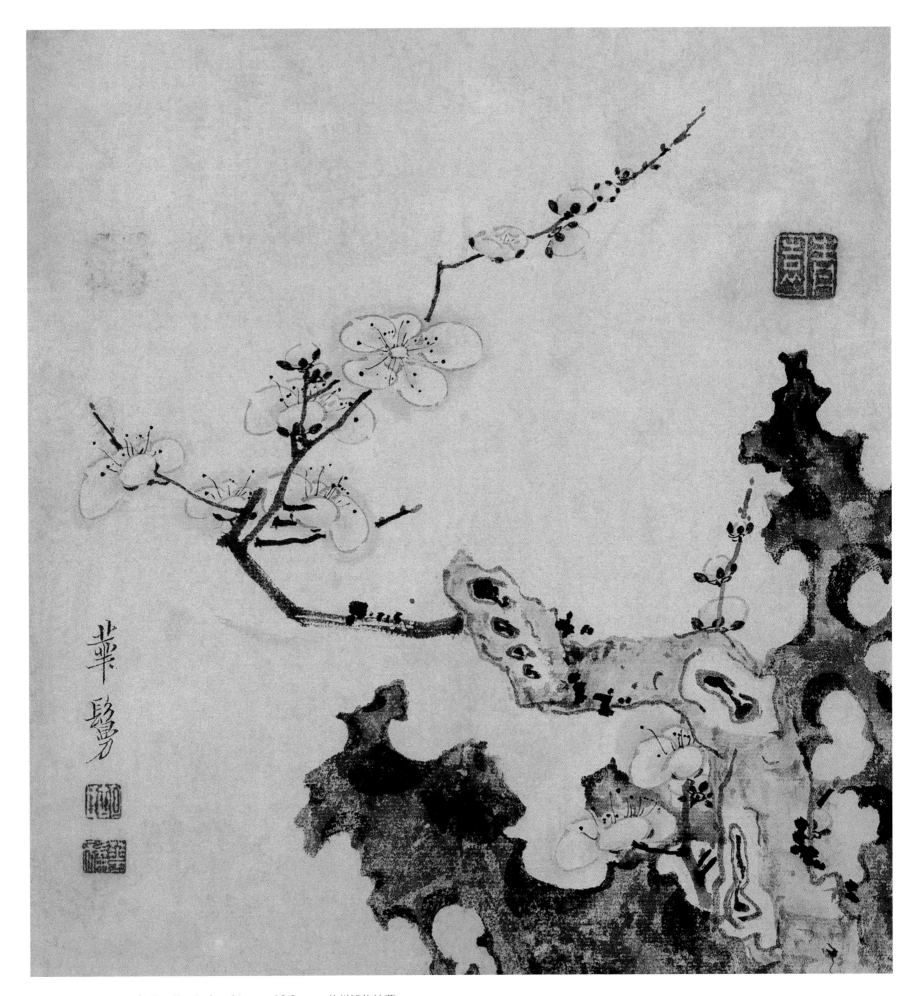

梅竹山水图册之二　纸本墨笔及设色　21cm×19.9cm　苏州博物馆藏

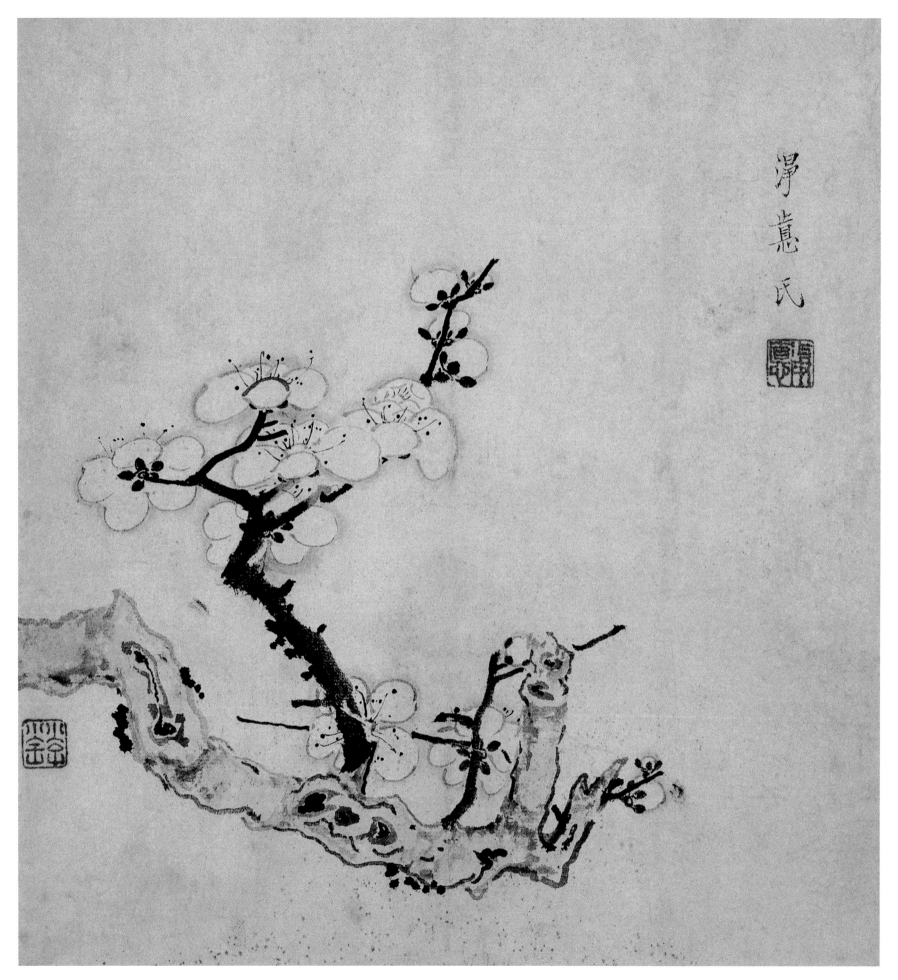

梅竹山水图册之三　纸本墨笔及设色　21cm×19.9cm　苏州博物馆藏

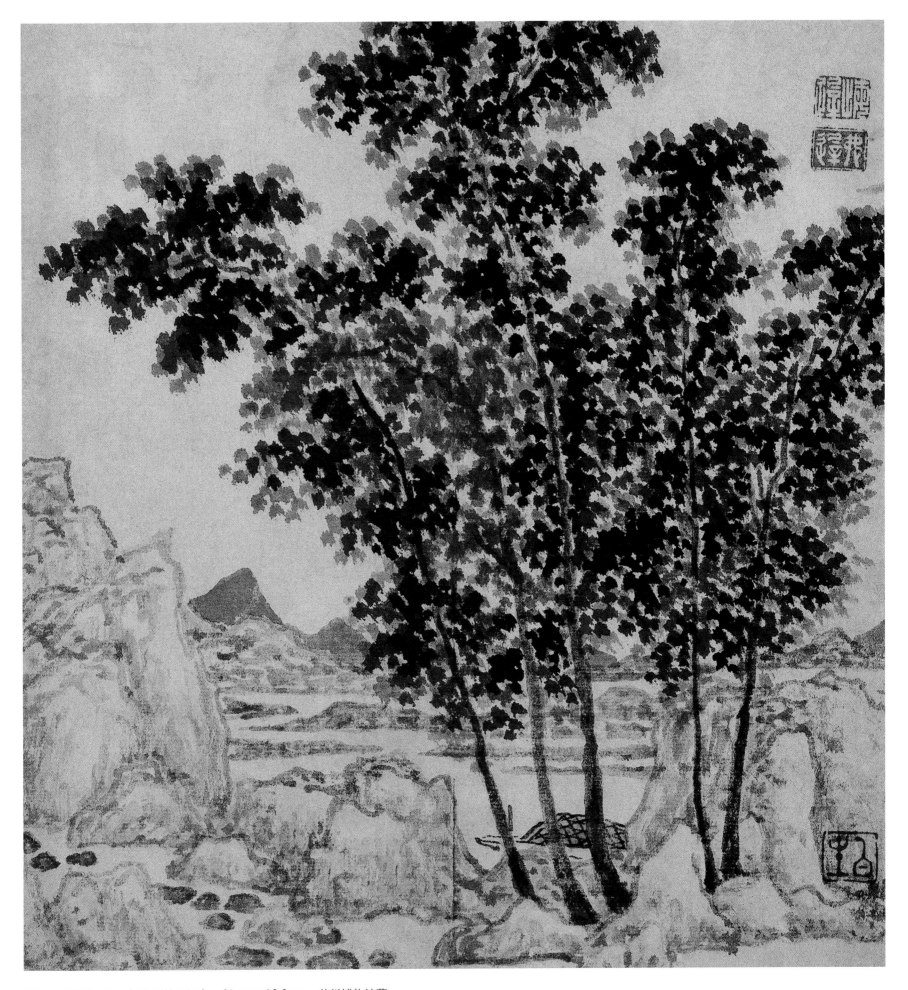

梅竹山水图册之四　纸本墨笔及设色　21cm×19.9cm　苏州博物馆藏

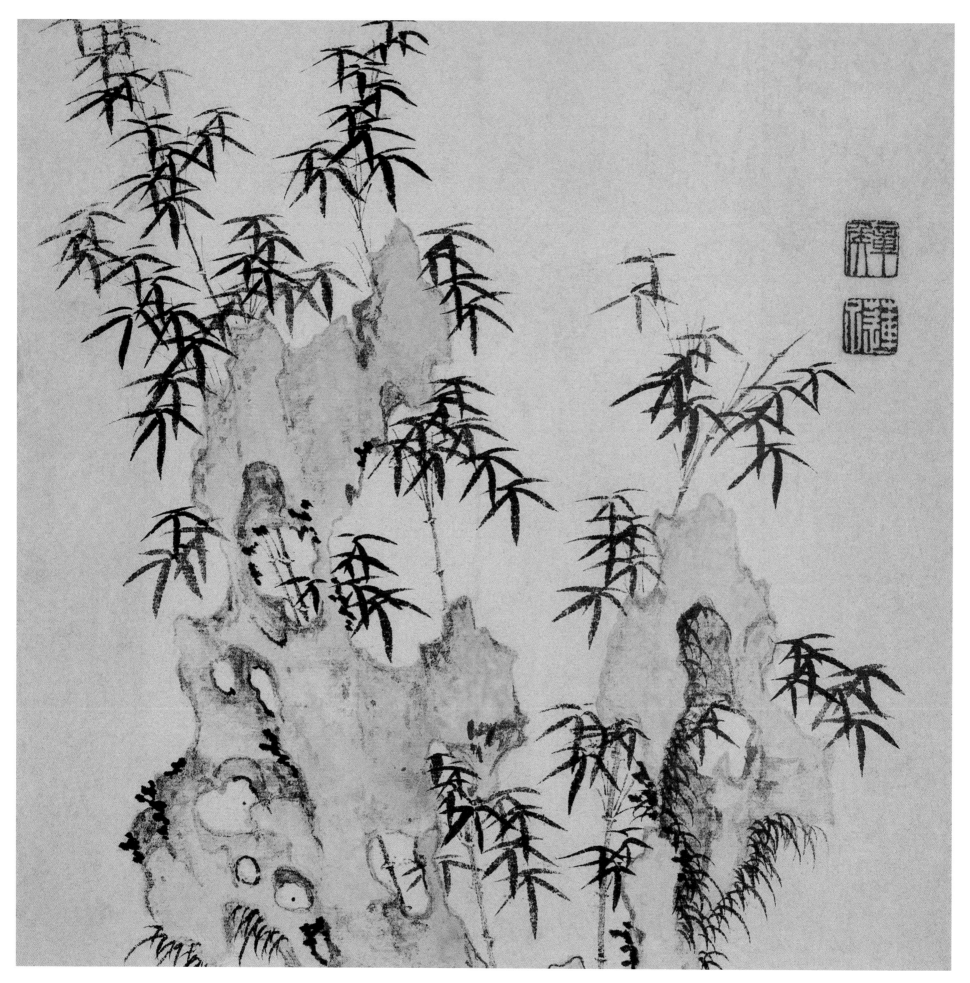

梅竹山水图册之五　纸本墨笔及设色　21cm×19.9cm　苏州博物馆藏

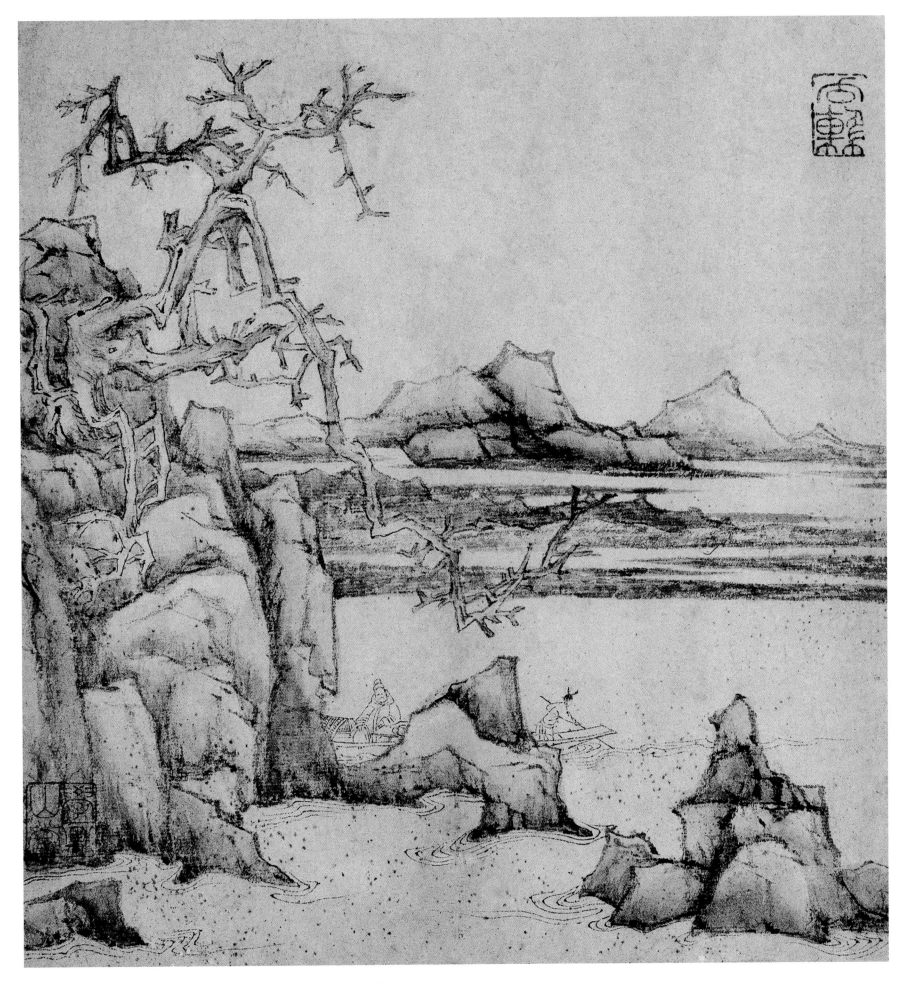

梅竹山水图册之六　纸本墨笔及设色　21cm×19.9cm　苏州博物馆藏

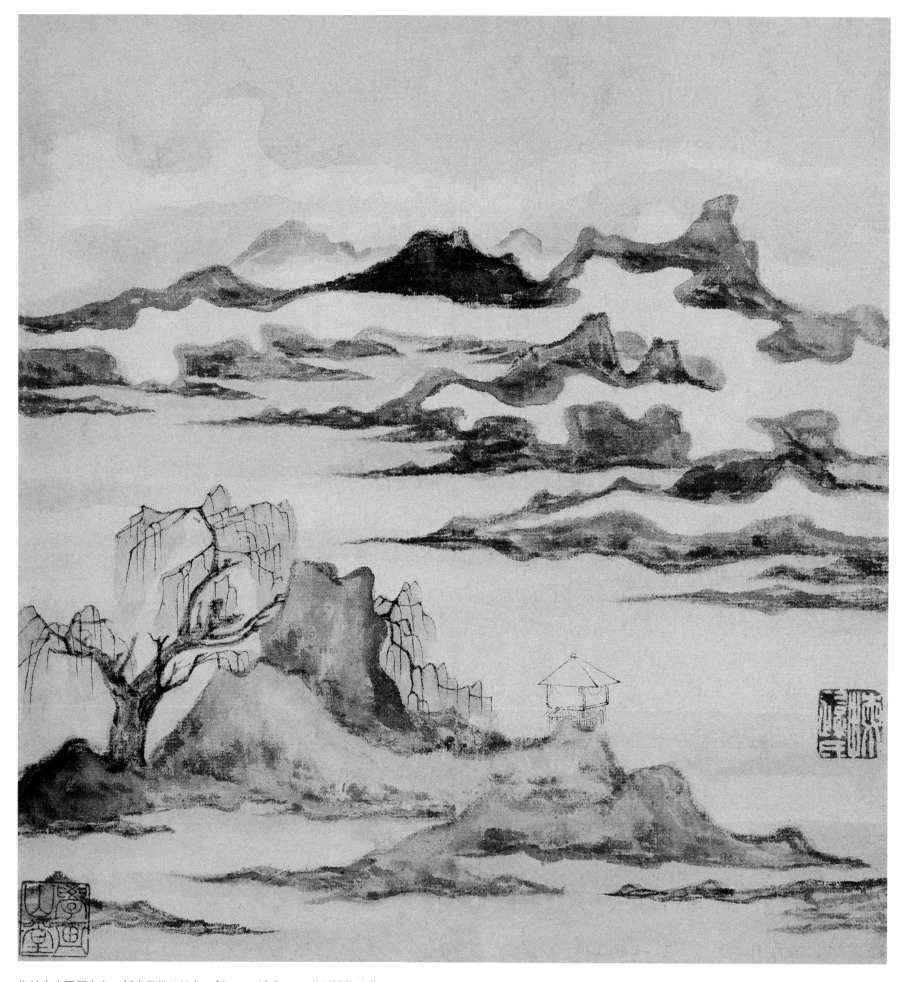

梅竹山水图册之七　纸本墨笔及设色　21cm×19.9cm　苏州博物馆藏

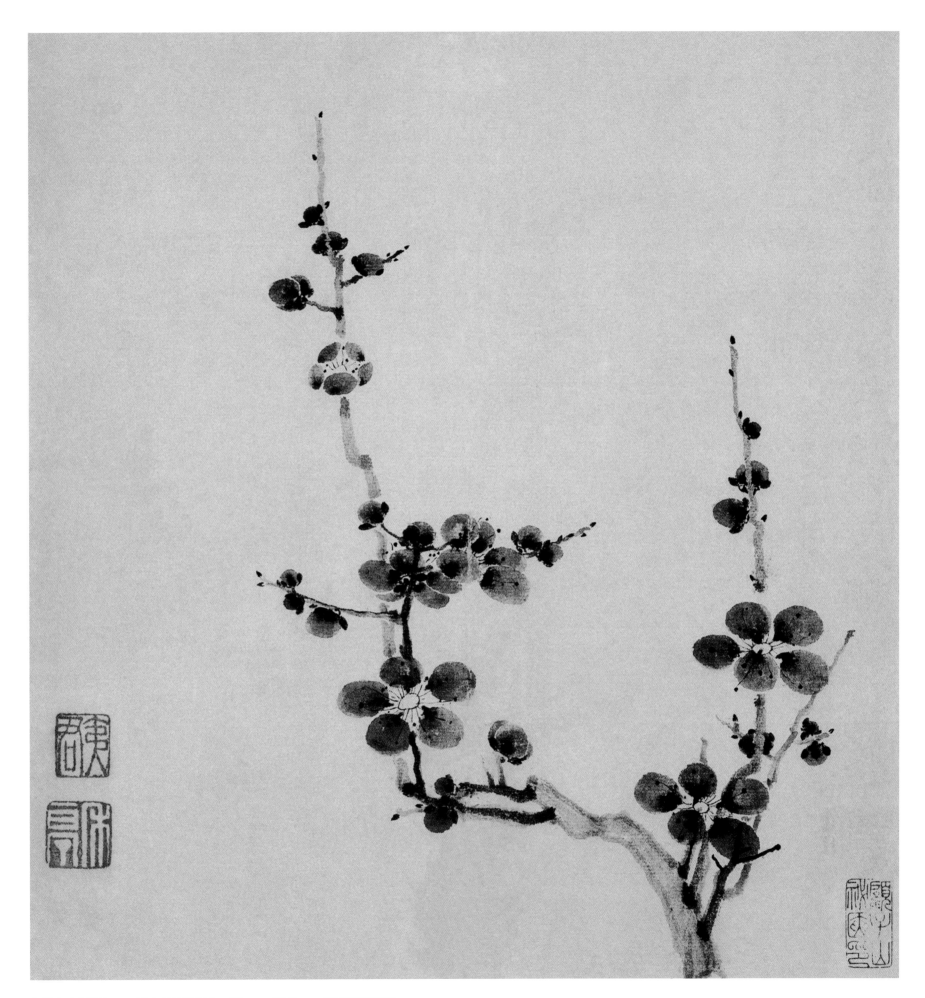

梅竹山水图册之八　纸本墨笔及设色　21cm×19.9cm　苏州博物馆藏

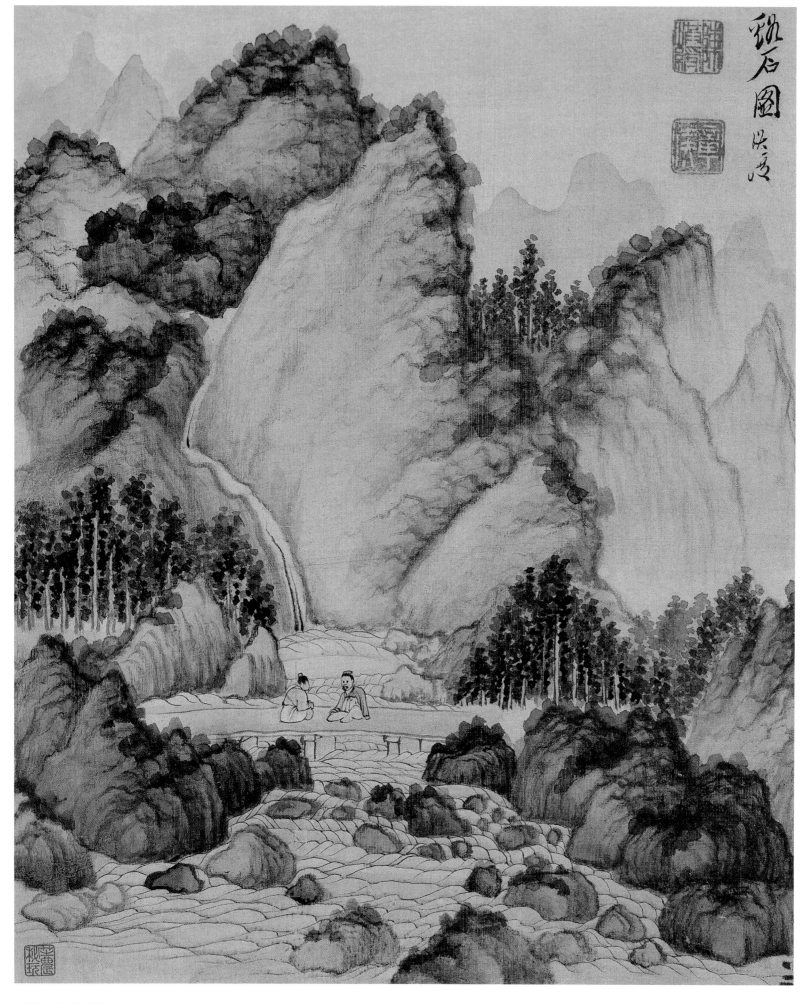

杂画册之一
溪石图
纸本设色
30.2cm×25cm
故宫博物院藏

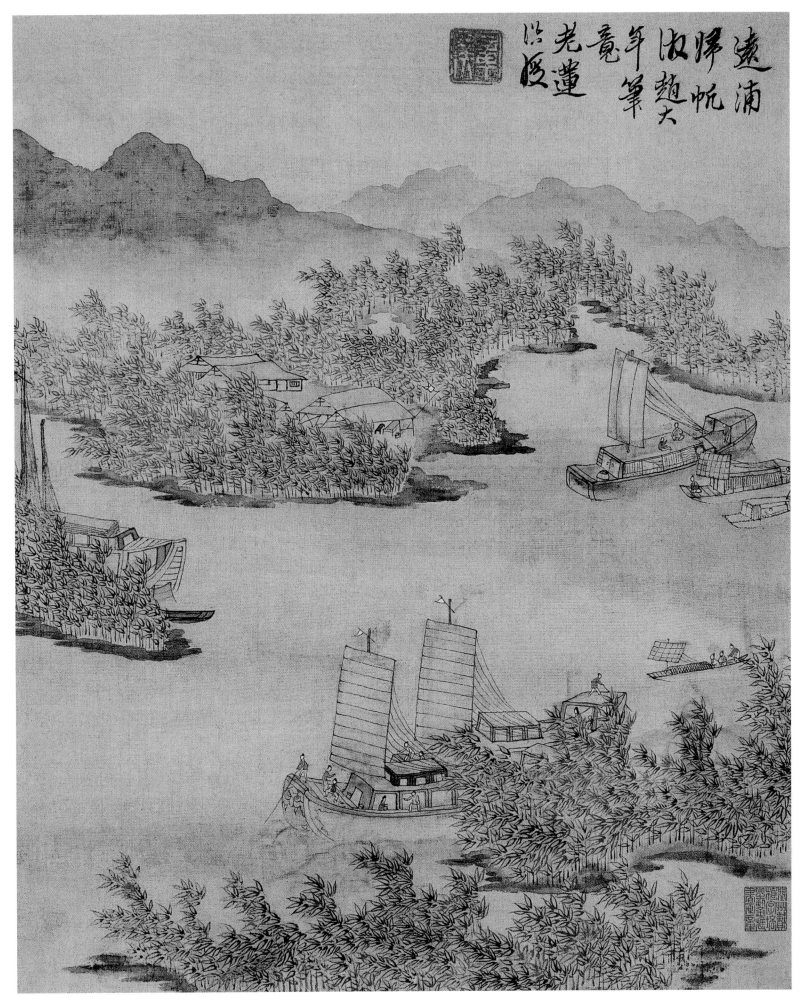

遠浦歸帆汲趙大竟年篘老蓮沿段

杂画册之二
远浦归帆图
纸本设色
30.2cm×25cm
故宫博物院藏

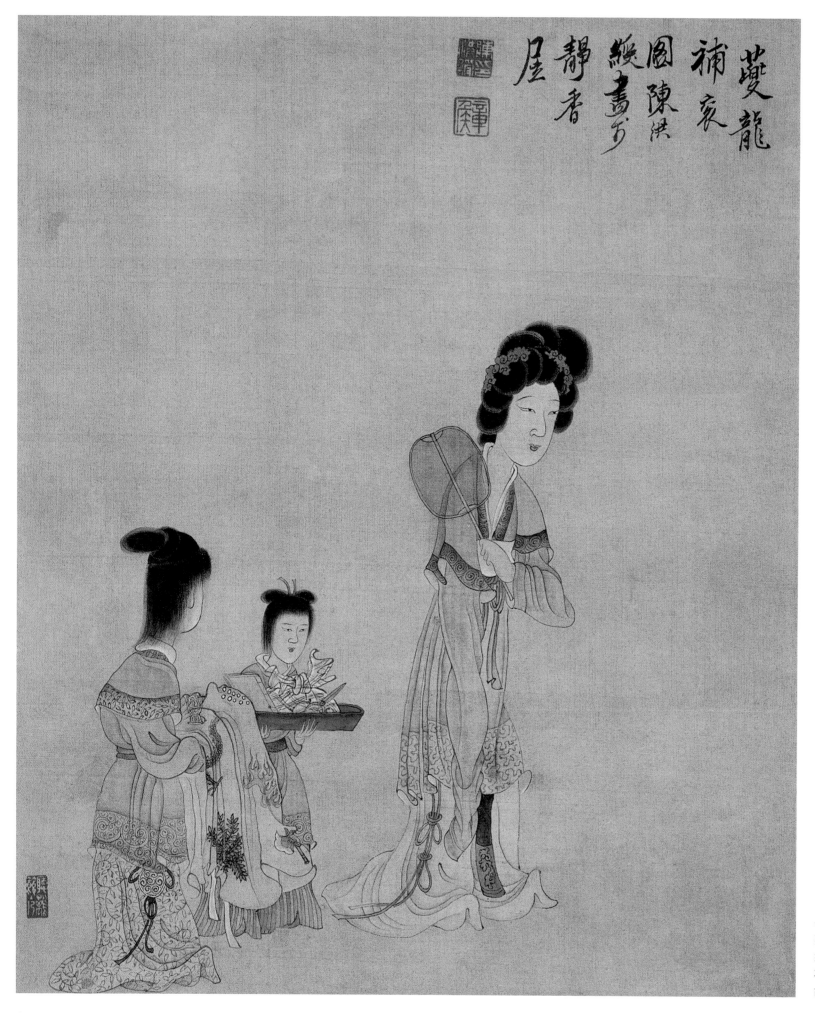

夔龍補袞圖 陳洪綬畫于靜香屋

杂画册之三
夔龙补衮图
纸本设色
30.2cm×25cm
故宫博物院藏

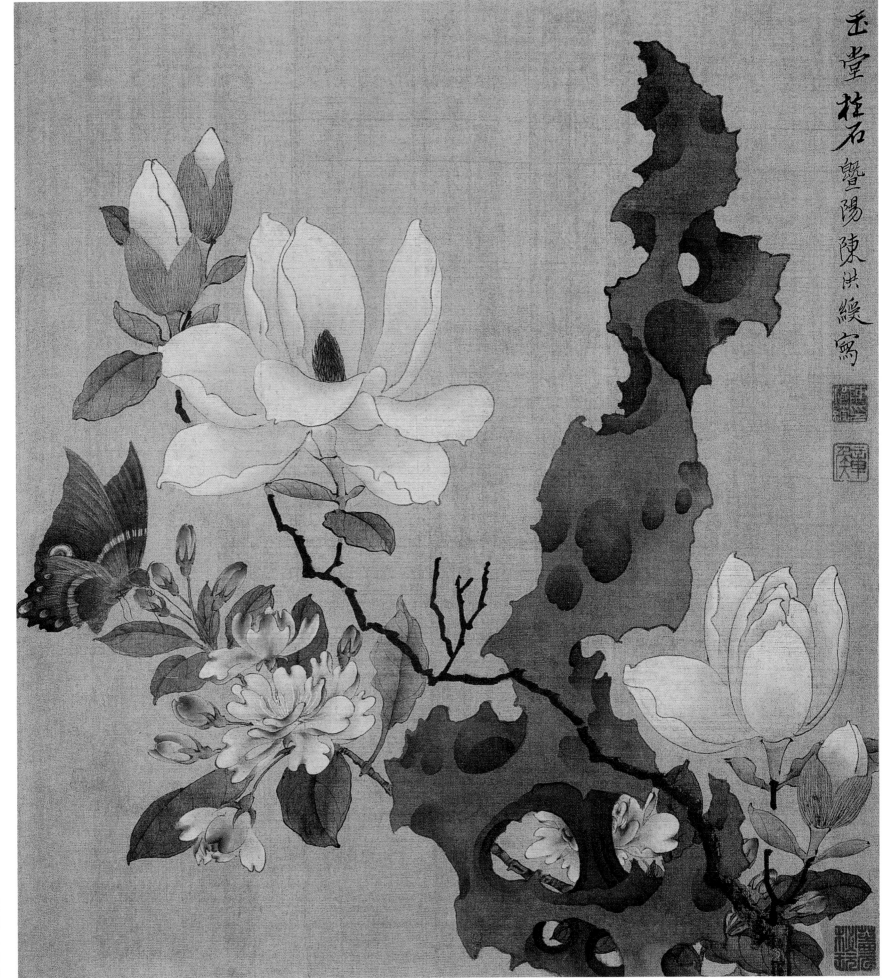

玉堂柱石
暨陽陳洪綬寫

杂画册之四
玉堂柱石图
纸本设色
30.2cm×25cm
故宫博物院藏

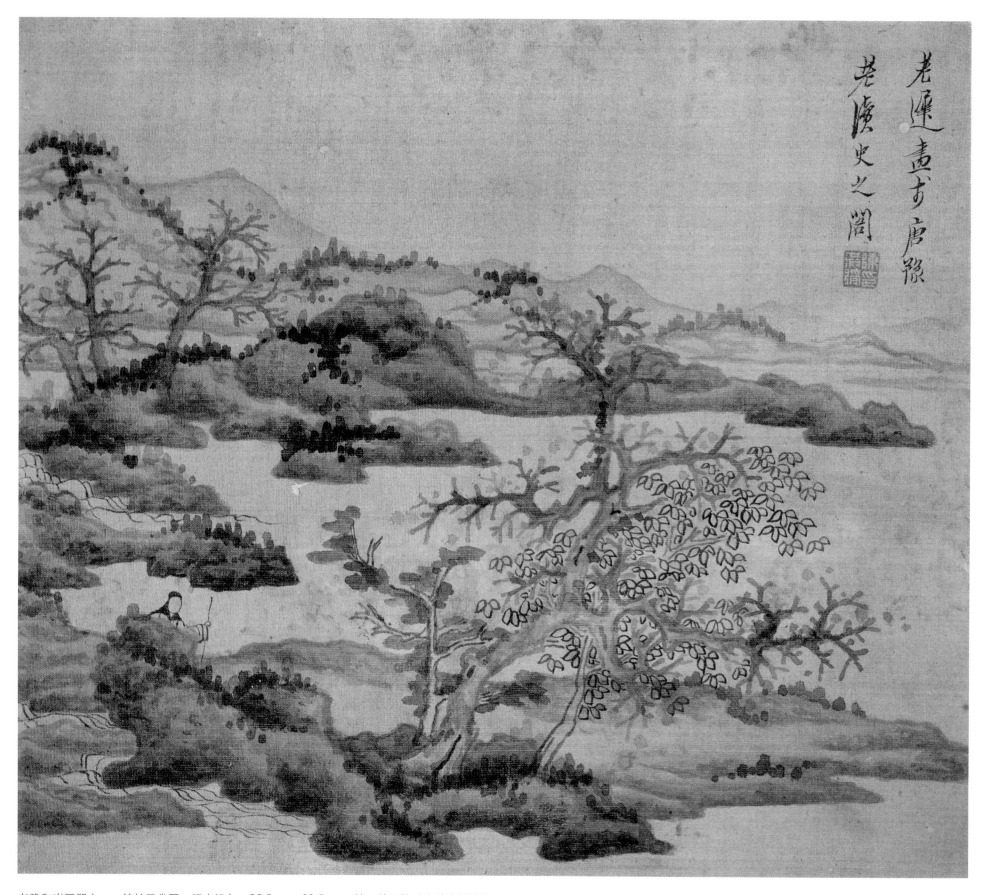

老豫和尚画册之一　策杖寻幽图　绢本设色　25.5cm×29.5cm不等　美国檀香山美术学院藏

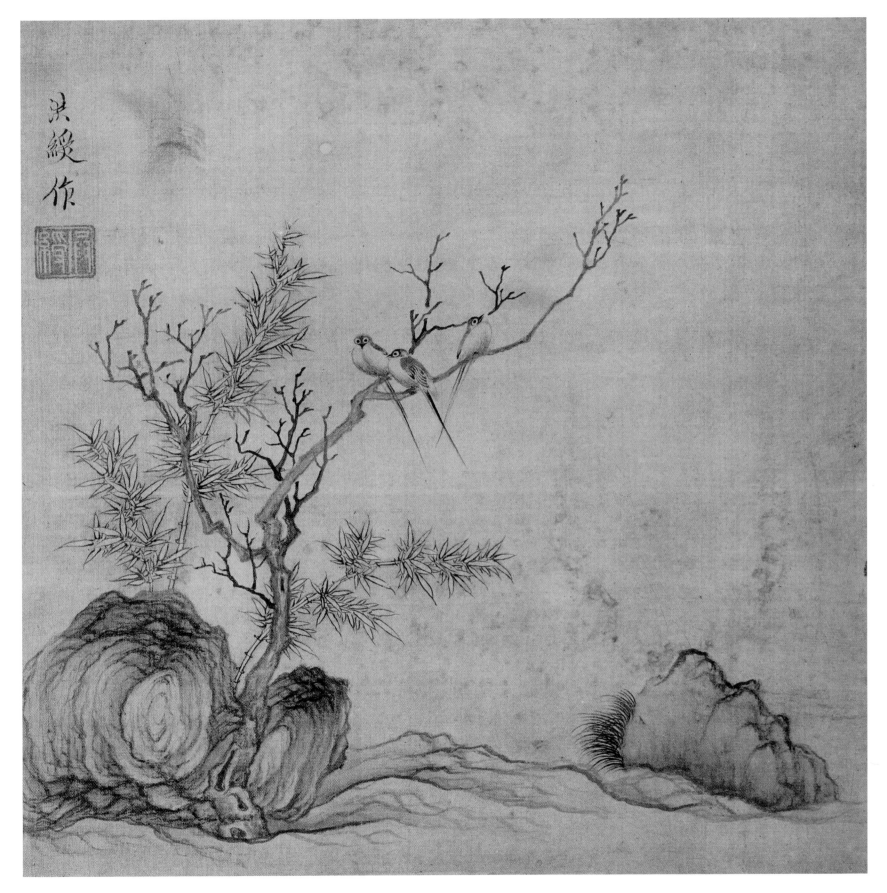

老莲和尚画册之二　小鸟竹石图　绢本设色　25.5cm×29.5cm不等　美国檀香山美术学院藏

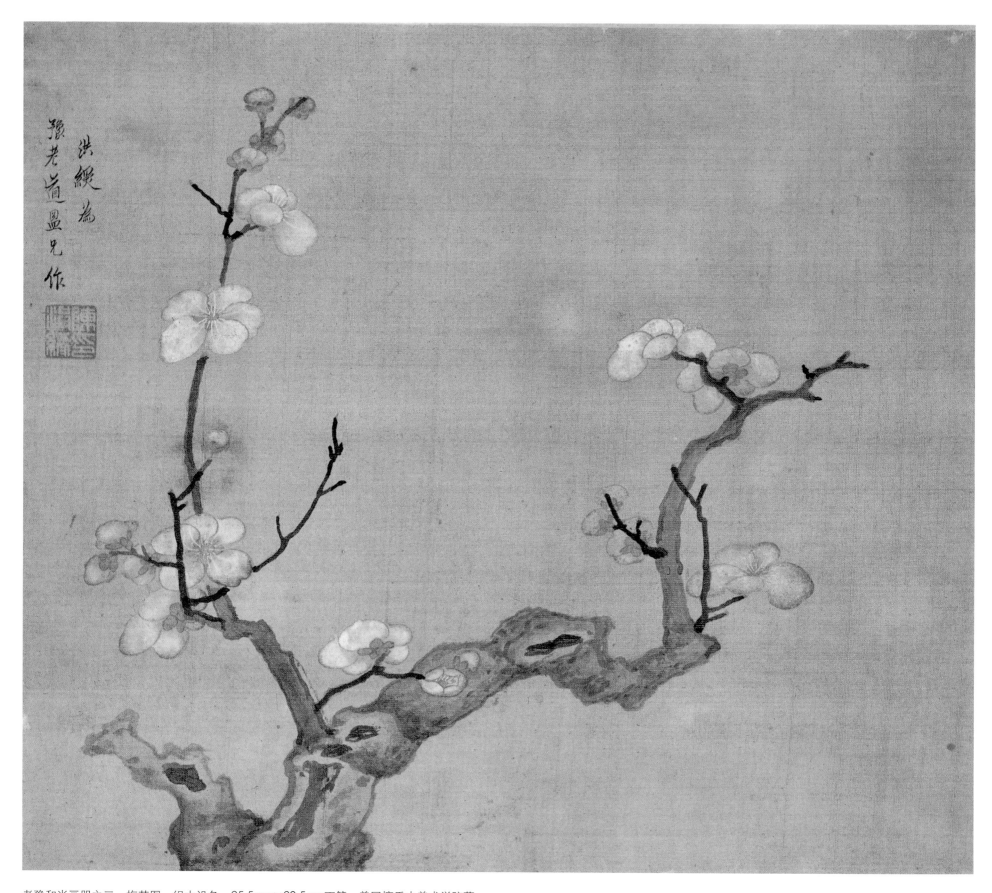

老豫和尚画册之三　梅花图　绢本设色　25.5cm×29.5cm不等　美国檀香山美术学院藏

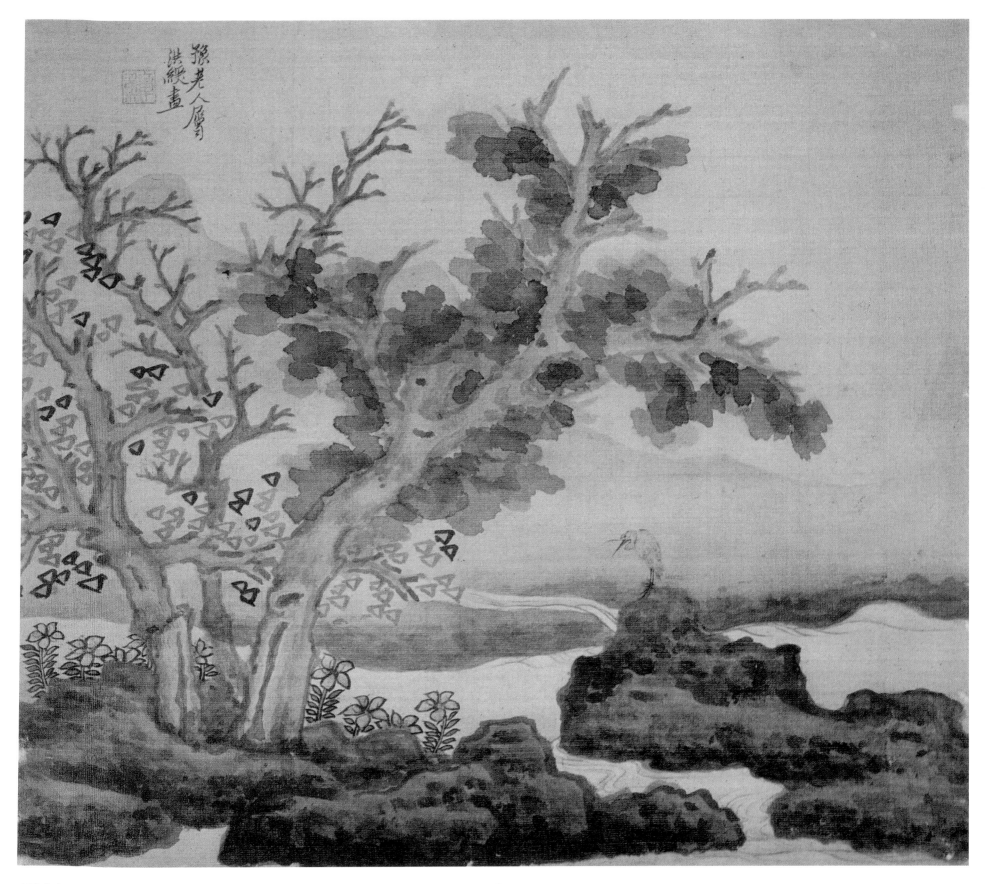

老豫和尚画册 之四　寒流白鹭图　绢本设色　25.5cm×29.5cm不等　美国檀香山美术学院藏